ULTRAMODERN

This catalogue accompanies the exhibition *UltraModern: The Art of Contemporary Brazil,* organized by the Brazilian-American Cultural Institute and the Brazilian Embassy, in cooperation with The National Museum of Women in the Arts (NMWA). The exhibition will be on view at the museum from April 2 through August 1, 1993.

We thank the Banco do Estado de São Paulo, S.A. (BANESPA) for their generosity in funding the exhibition and catalogue. We also thank VARIG International Airlines for providing transportation for the art.

banespa

Edited by
Brett Topping and
Nancy Lutz with
assistance from
Cristin Curry

Designed by
AXIS Communications,
Washington, D.C.

Printed by
Expert/Brown,
Richmond, Virginia

Library of Congress
Catalog Card Number:
93-83777

ISBN 0-940979-24-1
(softcover)
ISBN 0-940979-25-X
(casebound)

Aracy A. Amaral

Paulo Herkenhoff

ULTRAMODERN

The Art of Contemporary Brazil

The National Museum of Women in the Arts

Washington, D.C. 1993

Quem passar as olhos pela lista das participantes desta mostra de mulheres artistas brasileiras, há de notar ampla diversidade na origem dos nomes e sobrenomes. Terra de imigração, recebendo os estrangeiros de braços abertos, devemos muito do que somos e do que temos às influências de fora.

Desde a Península Ibérica até o Japão, a multiplicidade das culturas ecoa nas assinaturas destas dezoito artistas, cujo ponto comum, fora o talento, é de serem todas elas muito representativas da arte contemporânea no Brasil.

A contemplação dos trabalhos expostos causa impressão análoga. Logo se percebe que as esculturas de Ana Maria Tavares como as gravuras de Fayga Ostrower e Maria Bonomi ou as pinturas de Tomie Ohtake, embora autenticamente nacionais, evocam imediatamente os laços que sempre nos uniram aos grandes centros.

Esta proximidade é, aliás, quase uma constante de nossa melhor arte, que sempre procurou ser original sem ser solitária.

No período abarcado pela mostra, da década de 50 aos nossos dias, ao mesmo tempo em que as mulheres brasileiras impunham sua presença como artistas, estes laços culturais mostraram-se especialmente fortes.

E também especialmente fecundos. É com orgulho que o Governo do Estado de São Paulo, através do Banespa, colabora para esta notável mostra no "National Museum of Women in the Arts".

Luiz Antonio Fleury Filho
Governador do Estado de São Paulo, Brasil

banespa

Those who look through the list of Brazilian women artists participating in this exhibition will notice the broad diversity in the origin of their names and surnames. As a country of immigrants, with arms outstretched to all foreigners who seek our shores, we owe much of what we are and what we have to the influences we have gathered from abroad.

From the Iberian Peninsula to Japan, the multiplicity of cultures is evident in the signatures of these eighteen artists. Their common ground, besides their talent, is the fact that they represent, to a great extent, the art of contemporary Brazil.

The works presented in this show also create an impression of internationalism and diversity. We immediately perceive that, while Ana Maria Tavares's sculptures, Fayga Ostrower's and Maria Bonomi's engravings or Tomie Ohtake's paintings authentically define the national character, they invoke, at the same time, our ties to the art centers of the world. These connections are, as a matter of fact, a constant feature of the best art Brazil has produced, art which has always demonstrated its originality, without being cut off from world trends.

During the time span covered in this exhibition, from the 1950s to the present, Brazilian women artists have tapped into these strong cultural bonds as they have increasingly made their presence felt on the art scene of the country. Their efforts have been extremely successful, indeed.

The Government of the State of São Paulo, through Banespa, takes great pride in sponsoring this outstanding presentation at The National Museum of Women in the Arts.

Luiz Antonio Fleury Filho
Governor of the State of São Paulo, Brazil

Quando estávamos buscando um formato para esta mostra, uma questão básica se colocou: qual dentre as diversas e contrastantes realidades do Brasil seria a que melhor o definiria aqui nos Estados Unidos, neste momento, do ponto-de-vista da criação artística? Estamos tão acostumados a um tipo de imagem no exterior, nessa área - de alegria, às vezes irresponsável; de excesso de luz, de ritmo e de cor; de uma afetividade frequententemente inconsequente - que buscar matizá-la poderia ser considerado, por vezes, uma temeridade. Pareceria mais seguro manter-se o estereótipo. No entanto, o país tem mudado de cara, rápida e profundamente. Nada expressa com mais força e autenticidade esse Brasil de hoje, urbano e conectado com o mundo, do que a contemporaneidade e o vigor criativo da arte que se verá nesta exposição.

E, nesse universo, qual é o papel da mulher? Como bem demonstrado pelos articulistas deste catálogo, o seu desempenho tem sido protagônico no cenário artístico e intelectual brasileiro, hoje como na aurora modernista. Assim é que esta exposição se constitui, na verdade, pela relevância das artistas e qualidade das obras, em uma mostra maior de arte brasileira da segunda metade deste século. O que é para nós motivo, creio, de justificado orgulho.

Alegra-me que essa exibição ocorra no "National Museum of Women in the Arts", em um espaço prestigioso dedicado à mulher, às suas aspirações e às suas realizações. A mesma coincidência de ideais anima criadoras brasileiras e norte-americanas; é justo, portanto, que a consagração de seus esforços se faça em terreno comum. Agradeço a Presidente e fundadora da instituição, Wilhelmina Cole Holladay, pela determinação em co-patrocinar esta exposição e a toda equipe pela dedicação e eficiência nessa empreitada. Muito particularmente à Diretora Rebecca Phillips Abbott e à Curadora de Arte Moderna e Contemporânea, Susan Fisher Sterling.

Finalmente, gostaria de saudar o Governador do Estado de São Paulo, Doutor Luiz Antonio Fleury Filho e o Banco do Estado de São Paulo pela visão e coragem em patrocinar este evento, que busca uma leitura renovada da cultura e da arte do Brasil dos nossos dias, tão necessária neste momento.

Rubens Ricupero
Embaixador do Brasil

When we were looking for a format for this exhibition, we faced a fundamental question: Out of the diverse and contrasting realities that are Brazil, what artistic perspective would best define our country for people in the United States? We are accustomed to projecting an image abroad that sometimes depicts us as possessing an almost irresponsible happiness—overwhelming light, rhythm and color—a joie de vivre that may often seem inconsequential. Stereotypes such as this are often comforting, and there is an element of safety to be had in perpetuating them. Yet, at this very moment, Brazil is going through rapid and profound changes which cannot be ignored. Nothing can more powerfully express the authenticity of Brazil, an urban culture connected to the entire world, than the contemporaneity and creative force of the art by Brazilian women presented in this exhibition.

What is the role of women? As one can clearly see in the texts of this catalogue, their role today, as it was at the dawn of modernism, is that of protagonist in both the artistic and intellectual realm in Brazil. This exhibition clearly conveys the significance of the artists included and the high quality of their work, which is readily classed among the major art produced in Brazil during the second half of the 20th century. Theirs is an achievement in which we can all justifiably take pride.

I am pleased that this exhibition is being presented at The National Museum of Women in the Arts, a prestigious institution dedicated to women, to their achievements and aspirations. The same coincidence of ideals inspires both Brazilian and American women artists, and it is fitting that this acknowledgment of their efforts take place in a forum devoted to those ideals. I am thankful to the President and Founder of this institution, Wilhelmina Cole Holladay, for her determination to cosponsor this exhibition, and to the museum staff members for their efficiency and dedication to this endeavor. My very special thanks to Rebecca Phillips Abbott, the museum's Director of Administration, and to the Curator of Modern and Contemporary Art, Susan Fisher Sterling.

Finally, I would like to congratulate the Governor of the State of São Paulo, Mr. Luiz Antonio Fleury Filho, and the Bank of the State of São Paulo, for their vision and boldness in sponsoring this exhibition. We are happy that the show not only enhances Brazil's image but strengthens its cultural ties internationally, which is always a pleasure for all of us.

Rubens Ricupero
Ambassador of Brazil

Agradecimentos

O "National Museum of Women in the Arts" sente-se orgulhoso em apresentar "UltraModerno: A Arte do Brasil Contemporâneo", a primeira mostra desta natureza nos Estados Unidos. Esta interação a nível internacional tem sido para nós, desde seu início, das mais agradáveis. Não teria ela sido possível sem o empenho entusiástico e os esforços incansáveis do Embaixador e Senhora Rubens Ricupero e do Conselheiro Fausto Godoy, Chefe do Setor Cultural da Embaixada do Brasil em Washington. A eles apresentamos a nossa gratidão. Da mesma forma, agradecemos ao Doutor José Neistein, Diretor do "Brazilian-American Cultural Institute" (BACI), assim como aos membros de seu Conselho Assessor: Banco do Brasil S.A., VASP – Viação Aêrea de São Paulo S.A., VARIG S.A., EMBRATUR, Construtora Norberto Odebrecht S.A., TRANSBRASIL S.A. e Construtora Mendes Júnior S.A. Registramos o protagonismo de Ruth Escobar para que este projeto se iniciasse e o trabalho dedicado dos Secretários Pedro Paulo Taunay e Roberto Ardenghy bem como dos funcionários do Setor Cultural da Embaixada do Brasil em Washington.

Gostaríamos de expressar nosso reconhecimento ao grupo de peritos que nos orientou na preparação desta mostra: Fábio Magalhães, Conservador-Chefe do MASP, e sua Assessora, Eugênia Gorini Esmeraldo; Tadeu Chiarelli, da Escola de Comunicações e Artes da USP; Marcus Lontra, Diretor do MAM do Rio de Janeiro e seu Assessor, Cláudio Telles; e Icléia Borsa Cattani, do Instituto de Artes da UFRGS. Gostaríamos de agradecer, também, aos colecionadores que cederam generosamente peças de seus acervos para esta exibição. Finalmente, mosso reconhecimento muito especial a Aracy Amaral e a Paulo Herkenhoff pelos seus textos esclarecedores, a Maria Louise Phillips, pela versão em inglês, e a Rômulo Fialdini, pela maioiria das fotografias deste catálogo.

O "National Museum of Women in the Arts" ressalta o profissionalismo de EXPOMUS, exposições, museus, projetos culturais Ltda. na organização desta mostra no Brasil. Em Washington, nossa gratidão á equipe deste museu, particularmente a Susan Fisher Sterling, Curadora de Arte Moderna e Contemporânea.

Enfim, uma mostra deste porte só foi possível graças ao apoio financeiro de todos aqueles que nos ajudaram a concretizá-la. Nós, do "National Museum of Women in the Arts", externamos nossa profunda gratidão ao Governador do Estado de São Paulo, Luiz Antonio Fleury Filho, e ao Banco do Estado de São Paulo S.A. (BANESPA), especialmente aos seus funcionários envolvidos diretamente neste projeto. A generosidade da VARIG S.A., que ofereceu o transporte das obras, nunca será demasiadamente reconhecida.

Nós nos sentimos privilegiadas de termos participado no aprofundamento da compreensão da arte brasileira nos Estados Unidos. Espero, sinceramente, que este seja apenas o início de muitas outras colaborações de igual natureza.

Rebecca Phillips Abbott
Diretora de Administração

Acknowledgments

The National Museum of Women in the Arts takes great pride in presenting *UltraModern: The Art of Contemporary Brazil*, the first exhibition of its kind in the United States. From the very beginning this exhibition has been one of the most pleasurable international collaborations we have experienced. It would not have been possible without the enthusiastic commitment and indefatigable efforts of Ambassador and Mrs. Rubens Ricupero and Fausto Godoy, Counselor for Cultural Affairs, Brazilian Embassy, Washington, D.C. To them we offer our most grateful thanks. We also acknowledge Dr. Jose Neistein, Executive Director, and the Members of the Board of the Brazilian-American Cultural Institute (BACI) – Banco do Brasil, S.A.; VASP-Viação Aérea de São Paulo, S.A.; VARIG, S.A.; EMBRATUR; Construtora Norberto Odebrecht, S.A.; TRANSBRASIL, S.A.; and Construtora Mendes Júnior, S.A. – for their participation. We also thank Ruth Escobar, diplomats Pedro Paulo Taunay and Roberto Ardenghy and Brazilian Embassy Cultural Section staff members. We would like to express great appreciation to the team of advisors, which provided invaluable guidance in the early stages of the exhibition's preparation: Fábio Magalhães, Curador-Chefe do Museu de Arte de São Paulo; Eugênia Gorini Esmeraldo, Museu de Arte de São Paulo; Tadeu Chiarelli, Escola de Comunicações e Artes da Universidade de São Paulo; Marcus Lontra, Diretor do Museu de Arte Moderna do Rio de Janeiro, and his advisor Cláudio Telles; and Icléia Borsa Cattani, Instituto de Artes da Universidade Federal do Rio Grande do Sul. We would like to thank all of the public and private lenders to the exhibition for their generous contributions. Finally, we offer special recognition to the efforts and expertise of Aracy A. Amaral and Paulo Herkenhoff for their illuminating catalogue essays, along with Maria Louise Phillips for her translations and Rômulo Fialdini, who took the majority of photographs for the catalogue.

For the organization, assembly and display of the exhibition at NMWA, special thanks go to EXPOMUS in Brazil, as well as to the museum's staff members, particularly Susan Fisher Sterling, Curator of Modern and Contemporary Art. In the end a major exhibition of this kind is indebted to those whose financial support makes it possible. We at NMWA owe a deep debt of gratitude to the Governor of the State of São Paulo, Luiz Antonio Fleury Filho, and to the Banco do Estado de São Paulo (BANESPA), especially those staff members directly invovled in the project. The generosity of VARIG Airlines in providing transportation of the art also is greatly appreciated.

We feel privileged to have had this opportunity to advance the understanding of contemporary Brazilian art in the United States, and I hope that it will lead to many more collaborations of this kind.

Rebecca Phillips Abbott
Director of Administration

UltraModern:

The Art of Contemporary Brazil

An Introduction

Susan Fisher Sterling

UltraModerno:

A Arte do Brasil Contemporâneo

Uma Introdução

Susan Fisher Sterling

O Brasil, para a maioria dos norte-americanos, evoca imagens que refletem exotismo e sensualidade: índios na floresta amazônica, eufóricas multidões coloridas nos dias de Carnaval e corpos bronzeados, em biquínis sumários, caminhando pela praia de Ipanema. Talvez se recordem de uma obra escultórica: o Cristo com os braços abertos descortinando a baía de Guanabara. Para todos os que nos acostumamos a relacionar o Brasil com o calor e o hedonismo equatoriais, esta mostra de arte contemporânea constituirá um choque, pois não encontraremos nenhum traço das palmeiras caricaturais e das fêmeas fecundas.

UltraModerno: A Arte do Brasil Contemporâneo busca, através de um olhar detido e compensador sobre a arte abstrata e conceitual criada no País a partir de meados dos anos 50, desfazer o conceito mítico de um éden do final do século XX . Começando com a abstração geométrica do neoconcretismo, esta exposição traz à luz uma vertente freqüentemente negligenciada nas mostras de arte latino-americanas realizadas nos Estados Unidos. Como esclareceram recentemente Luis Cancel e Mari Carmen Ramirez, a tendência entre os curadores norte-americanos tem sido enfatizar a importância da "arte fantástica", de inspiração surrealista, como o único estilo que unifica o hemisfério sul. Real, ou não, essa unidade, fato é que a escolha do realismo mágico, com sua estereotipada originalidade regional, sua figuração simplista e cores quentes e emocionais, tem constituído

When most North Americans think of Brazil, they conjure up images of the exotic and the sensual— the indians of the Amazonian rain forests, brightly costumed crowds reveling at carnival and bronzed bodies in scant bikinis walking along Ipanema beach. They might even recall one work of sculpture —the Jesus figure with arms outstretched which overlooks the harbor at Guanabara. For all of us who are used to equating Brazil with equatorial heat and hedonism, this exhibition of contemporary art will come as quite a shock, for the caricatural coconut palms and fecund females are nowhere to be found.

UltraModern: The Art of Contemporary Brazil seeks to dispel the mythical concept of Brazil as a late 20th-century Eden by taking a long and fruitful look at Brazilian abstract and conceptual art created since the mid-1950s. Beginning with the geometric abstraction of Neoconcretism, the exhibition brings to the fore work that has too often been overlooked in survey exhibitions of Latin American art held in the United States. As Luis Cancel and Mari Carmen Ramírez recently have made clear, North American curators have tended to emphasize the importance of Surrealist-inspired "fantastic art" as the one unifying style of the Southern Hemisphere. Whether this unity truly exists or not, the choice of fantastic realism, with its stereotypes of regional quaintness, simplified figuration and hot, emotional colors, has effectively served to deemphasize the sophistication of South America's contemporary urban societies.[1]

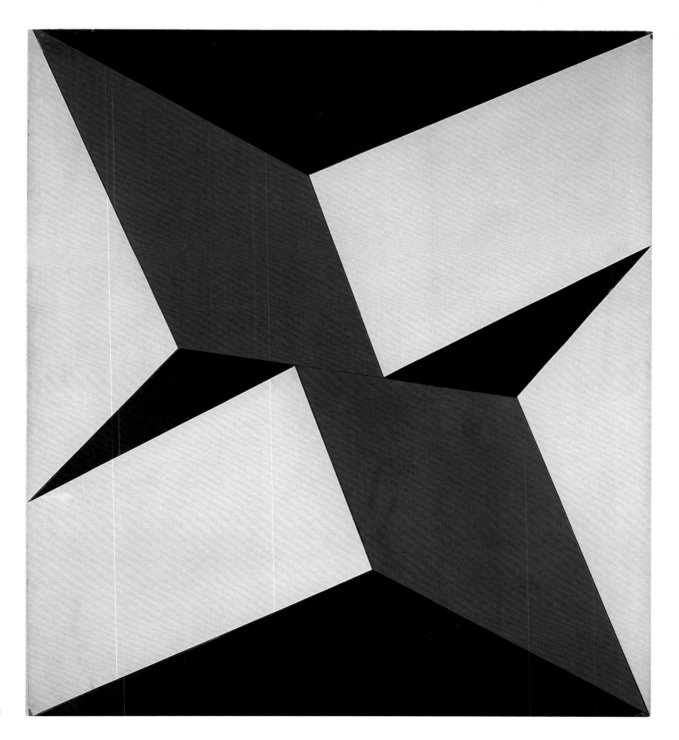

Lygia Clark

Modulated Surfaces

Superfícies Modulas

Mixed media on wood

um meio efetivo de subestimar a sofisticação das sociedades urbanas contemporâneas da América do Sul.(1)

Em contraste, *UltraModerno: A Arte do Brasil Contemporâneo* propõe algo que é, em última instância - porém não inteiramente - um caminho oposto, ao tomar como guia a vertente urbana e de matiz internacional da arte conceitual e abstrata do Brasil. Limitar, evidentemente, o escopo desta mostra, significou não incluir, infelizmente, muitos artistas de valor. Confiamos, porém, em que UltraModerno será a primeira de uma série de exposições com temática específica, como um antídoto analítico à mesmice das mostras transnacionais desenvolvidas para o consumo norte-americano (2).

Pareceu-nos oportuno e apropriado nos concentrarmos, nesta mostra, na arte modernista e pós-modernista brasileira. Há quarenta anos o Brasil vive um processo intensamente modernizador. O país é conhecido, na América do Sul e em todo o resto do mundo, pelo ritmo acelerado de urbanização, de industrialização e de internacionalização de sua cultura, seja sob governos civis ou militares; pelos seus imensos centros comerciais, como São Paulo que, com seus cerca de 12 milhões de habitantes, é maior que Nova York; pelos marcos utópicos como Brasília, sua capital, epítome da arquitetura modernista ; e pela atordoante clivagem que separa os ricos e os pobres da nação.

Em meados de 1980, o popular guru econômico John Naisbet chegou a proclamar que o Brasil, um país do tamanho dos Estados Unidos, tinha potencial para se tornar o gigante econômico do século XXI, ultrapassando a Alemanha, o Japão e os Estados Unidos (3). Ainda que esta profecia reste a ser cumprida, o Brasil é um país em processo, tanto de ser como de vir a ser, com todas as promessas e os problemas inerentes a essa transição.

Na esfera das artes visuais, a maneira mais significativa encontrada pelos artistas brasileiros para expressar o otimismo do pós-guerra e a posterior perda de autoconfiança foi através, respectivamente, dos movimentos concreto e neoconcreto. Como Ronaldo Brito descreveu em Neoconcretismo: Vértice e

In contrast, *UltraModern: The Art of Contemporary Brazil* proposes what is, ultimately though not entirely, an oppositional approach, by taking internationalist and urban-based abstract and conceptual art of Brazil as its guiding light. Limiting the scope of the exhibition has meant, of course, that many worthy artists were, unfortunately, not included. We trust, however, that *UltraModern* will be just the first in a series of more specifically focused exhibitions providing an analytic antidote to the standard transnational surveys developed for North American consumption.[2]

It seems particularly appropriate to concentrate on Brazilian modernist and post-modern art in this exhibition. Brazil today, and for the past forty years, has been in the process of an intensely modern transition. Throughout South America and the rest of the world, the country is famous for the rapid pace of its urbanization, industrialization and global acculturation under both civil and military governments; for its huge capitalist commercial centers, such as São Paulo, which, with 12 million inhabitants, is larger than New York City; for utopian landmarks, such as its capital Brasília, the apotheosis of modern architecture; and for the staggering economic gap which divides the nation's rich and poor.

In the mid-1980s popular economics guru John Naisbet went so far as to proclaim that Brazil, a country the size of the United States, had the potential to become the economic powerhouse of the 21st century, outstripping Germany, the United States and Japan.[3] While this prophecy has yet to be realized, Brazil is a country in the process of both being and becoming, with all the promise and problems that such transition entails.

In the visual arts, Brazil's post-war optimism and later self-doubt was best expressed through the vanguard movements of Concretism and Neoconcretism. As Ronaldo Brito has described in *Neoconcretismo: Vértice e Ruptura*, both of these groups began as outgrowths of European Constructivism.[4] Centered in São Paulo in the 1950s, the Concretists consciously adopted geometric abstraction as a formal language and industrial production as a model for artistic innovation. Reflecting the nation's broader plan

Ruptura, ambos os grupos foram frutos do construtivismo europeu (4). Centrado em São Paulo, na década de 50, o movimento concretista adotou conscientemente a abstração geométrica como linguagem formal e a produção industrial como modelos de inovação artística. Como reflexo do plano mais abrangente de modernização do país, em momento de oportuna expansão, essa arte foi vista como ultramoderna (a epítome da racionalidade), incorporando o sonho utópico de uma cultura organizada e de um ambiente visual unificado. O concretismo amalgamava-se perfeitamente com o espírito reformista vigente no contexto mais amplo da América Latina, que buscava construir uma sociedade mais democrática sobre as ruínas da velha ordem colonial.

O neoconcretismo, que começou com um manifesto no Rio de Janeiro, em 1959, transformou-se em uma leitura autocrítica das formulações rígidas do concretismo. Muito embora as pioneiras concretistas, tais como Lygia Clark e Lygia Pape, utilizassem o vocabulário visual da arte concreta, elas, tanto quanto seus parceiros masculinos, questionavam a viabilidade das metas de uma engenharia social controlada. Substituindo as ideologias baseadas no existencialismo e na fenomenologia pelas certezas mecânicas da teoria "Gestalt" do concretismo, Clark e Pape criaram uma arte abstrata que abria possibilidades para experiências sensoriais e psicológicas. Já em meados da década de 60, os neoconcretistas haviam-se distanciado da abstração geométrica em direção a formas que se aproximavam do processo e da arte minimalistas. Haviam, igualmente, iniciado a exploração dos conceitos sobre interação com o expectador, de forma semelhante ao desenvolvimento da arte conceitual e da "performance" na Europa e em Nova York.

O neoconcretismo efetivamente "desligou" o sonho de unificação social da arte concreta. Mais ainda, pressagiou uma espécie de subjetividade que se transformaria em um imperativo para a sobrevivência política dos artistas brasileiros durante a ditadura militar, de 1964 a finais da década de 70. Igualmente importante para essa sobrevivência artística,

for modernization in a time of momentous expansion, this art was seen as ultramodern, the epitome of rationality, embodying the utopian dream of an organized culture and a unified visual environment. Concretism also merged perfectly with the larger context of Latin America's reformist spirit, which sought to build a new mass society on the ruins of the old colonial order.

Neoconcretism, which began with a manifesto in Rio de Janeiro in 1959, took a self-critical approach to the rigid formulations of Concretism. While Neoconcretist founders, such as Lygia Clark and Lygia Pape, employed the visual languages of Concrete Art, they and their male counterparts questioned the viability of its goal of controlled, social engineering. Substituting ideologies based on existentialism and phenomenology for the mechanistic certitudes of Concretism's gestalt theories, Clark and Pape created abstract art that offered a range of sensory and psychological experiences. By the mid-1960s the Neoconcretists had moved away from geometric abstraction toward forms that approximated those of process and minimalist art. They also had begun to explore concepts of viewer response and receptivity that paralleled the development of European and New York conceptual and performance art.

Neoconcretism effectively disengaged and deactivated the unified social dream of Concrete Art. It also presaged a kind of subjectivity that became a necessity for Brazilian artists' political survival during the military dictatorship which lasted from 1964 through the late 1970s. Equally important for artistic survival, Neoconcretism provided a receptive, yet skeptical—or dialogic—cultural model. As Aracy Amaral and Paulo Herkenhoff discuss in their catalogue essays, while Brazil's cultural dependence on international art centers has continued since the mid-1960s, Neoconcretism's overarching rationale helped promote the value of local hybridization and synthesis, which has continued to inform the pursuits of three generations of artists that have followed in its wake.[5] Whether it is the obsessiveness of Mira Schendel's knotted *Droguinhas* and rice paper drawings with their abstract, yet subtle, social commentary;

o Neoconcretismo ensejou a absorção de um modelo cultural importado, ainda que de forma cética (ou dialógica). Conforme mencionaram Aracy Amaral e Paulo Herkenhoff nos respectivos textos elaborados para este catálogo, embora o Brasil ainda continue culturalmente dependente dos centros internacionais de arte, desde os meados da década de 60, a *rationalia* do neoconcretismo facilitou a disseminação dos méritos inerentes na hibridização e na síntese local, elementos esses subjacentes nos trabalhos de três gerações de artistas que se desenvolveram a partir de então (5). Seja através da obsessão das "droguinhas" entrelaçadas e nos desenhos em papel de arroz com seus comentários abstratos, ainda que sutilmente sociais, de Mira Schendel; do questionamento fenomenológico do volume e do vazio de Amélia Toledo; do mapeamento conceitual, de Anna Bella Geiger, do Brasil como um lugar de ação política; ou, ainda, das distorções topográficas de Regina Silveira de objetos de produção em massa, as distintas experiências político-sociais dessas mulheres, como operárias da cultura brasileira, constituem um dos elementos fundamentais da sua consciência artística.

Por que é que conhecemos tão pouco dessa estória tão fascinante e desse transbordamento de criatividade? A resposta imediata é relativamente simples. Relativamente, pouco dessa arte penetrou no cenário novaiorquino ou europeu. Durante os anos 50 e 60, enquanto os artistas nos Estados Unidos e na Europa enveredavam pelos caminhos do expressionismo abstrato e do *art informel*, a arte brasileira era pouco conhecida ou, então, considerada retardatária. As obras conceituais e as esculturas abstratas das décadas de 70 e 80 eram, igualmente, interpretadas como periféricas ou, ainda, como imitações de trabalhos contemporâneos de artistas de Nova York e da Europa, e não como parte de uma vanguarda intelectual poderosa dentro do Brasil. Parafraseando os comentários gerais de Luis Camnitzer e de Shifra M. Goldman sobre a arte latino-americana: iniciando-se com Cristóvão Colombo, o fluxo da informação e da cultura sempre teve um sentido único, com uma maldição colonial impedendo o fluxo recíproco (6).

Amélia Toledo's phenomenological inquiries into volume and void; Anna Bella Geiger's conceptual mapping of Brazil as a political hot spot; or Regina Silveira's topographical distortions of mass-produced objects, the distinctive social experience of these women as Brazilian cultural workers becomes a key element of their artistic consciousness.

With such a fascinating history and outpouring of creativity, why is it that we in the Northern Hemisphere have heard so little of Brazil's artistic development? The fast answer is fairly simple. Relatively little of it penetrated the New York or European art scenes. During the 1950s and 1960s, when artists in the United States and Europe were delving into Abstract Expressionism and *art informel*, Brazilian art was little known or assumed to be *retardataire*. The conceptual work and abstract sculpture of the 1970s and 1980s also was deemed peripheral or derivative of New York and European artists working at the same time, rather than being seen as part of a strong intellectual vanguard within Brazil. To paraphrase the general comment on Latin American art made by Luis Camnitzer and Shifra M. Goldman–beginning with Christopher Columbus, the flow of information and culture has always, and only, been one-way, with colonial dam(nation)s erected to halt reciprocal flow.[6]

It is only within the context of postmodernism, where the hegemony of old artistic centers such as New York, Paris, London, Berlin and Rome has increasingly come under scrutiny, that we have begun to take more than passing interest in Brazilian art. As Nelly Richard has summarized in her article, "Postmodern" Disalignments and Realignments of the Center/Periphery," movements and ideas once thought of as peripheral to the single, unified line of modernist "progress" have gained a new foothold as academic debate in the United States has centered increasingly around multicultural studies, feminist theory and colonial discourses.[7] In the case of this exhibition catalogue, all three of these debated areas come into full play. Both Amaral and Herkenhoff emphasize the centrality of women artists and speculate on the reasons behind this fact of modern Brazilian

Jac Leirner

Duty Free, 1989
Mixed media with
plastic bags
79 x 28 in.
Collection Ricard
Takeshi Akagawa

Somente a partir do momento em que na era pós-modernista começa-se a questionar a hegemonia dos antigos centros artísticos - tais como Nova York, Paris , Londres, Berlim e Roma - passamos a olhar com interesse maior a arte brasileira. Como Nelly Richard sumarizou em seu artigo "Postmodern Disalignments and Realignments of the Center/Periphery" (Desalinhamentos e Realinhamentos Pós-Modernos do Centro/Periferia), movimentos e temas anteriormente considerados periféricos à linha inarredável do progresso modernista têm ganho novo ímpeto, em razão do debate acadêmico nos Estados Unidos, que se tem voltado cada vez mais para os estudos pluriculturais, para a teoria feminista e para os discursos coloniais (7). Todas essas três áreas aparecem nitidamente no texto deste catálogo: tanto Aracy Amaral quanto Paulo Herkenhoff salientam o papel central das artistas e especulam sobre as razões desse desempenho protagônico na cultura brasileira moderna. Herkenhoff sublinha, de sua parte, os fundamentos sociais e filosóficos que permeiam os trabalhos dessas artistas.

Essa reavaliação pós-moderna tem sido enriquecida pelas transformações ocorridas na economia mundial e pelas mudanças das prioridades culturais inerentes ao conceito de transvanguardismo (8). A instantaneidade da comunicação artística, hoje em dia, e a perspectiva por ela aberta criam situações que extrapolam, rápida e irrevocavelmente, fronteiras e identidades. Como Aracy Amaral assinalou em artigo anterior, intitulado "Quatro Artistas", pela primeira vez na história da arte brasileira a novíssima geração de artistas do país atrai a atenção no momento mesmo em que emerge (9). Essa geração está presente nesta mostra através de artistas que trabalham com apropriações, como Jac Leirner, Rosângela Rennó e Leda Catunda; com a pintura, no caso de Beatriz Milhazes; ou, ainda, com esculturas abstratas: Frida Baranek, Ester Grinspum e Ana Maria Tavares. De Lygia Clark, Lygia Pape - e do Neoconcretismo - a esta última geração de artistas talentosas, as mulheres representadas em *UltraModerno: A Arte do Brasil Contemporâneo* constituem um novo fenômeno mundial, ao expressar integralmente essa riqueza de interesses contemporâneos, participando com segurança da cultura global do final do século XX. Incumbe-nos, como expectadores, entender e medir a natureza e o valor desse intercâmbio cultural.

Notas

1. Luis Cancel, introdução do catálogo de " The Latin American Spirit: Art and Artists in the United States, 1920-1970" (Nova York: The Bronx Museum of the Arts e Harry N. Abrams, 1989), 8-10. Mari Carmen Ramirez, "Beyond the "Fantastic": Framing Indentity in U.S. Exhibitions of Latin American Art" - Art Journal 51, n° 4 (inverno de 1992):62-68. Edição especial do Art Journal sobre arte latino-americana; Shifra M. Goldman e Luis Camnitzer, editores convidados. Conforme Ramirez assinalou, é interessante avaliar como os interesses neo-coloniais dos Estados Unidos têm sido servidos pela utilização dos estereótipos culturais do realismo fantástico por parte dos nossos museus .

2. Vide Ramirez, "Beyond 'The Fantastic,'" pg. 67-8.

3. Vide Affonso Romano de Sant'Anna, "Brésil: Qu'est-ce que ce pays?" em "Modernidade: Art Brésilien du XX Siecle" (Paris: Musée d'Art Moderne de la Ville de Paris, 1987), pg. 32-33.

4. Ronaldo Brito, "Neoconcretismo: Vértice e Ruptura: Do Projeto Construtivo Brasileiro" (Rio de Janeiro: FUNARTE/Insituto Nacional de Artes Plásticas, 1985).

5. Vide Nelly Richard, "Postmodern Disalignments and Realignments of the Center/Periphery", Art Journal 51, n° 4 (edição de inverno, 1992); pg. 57-59.

6. Shifra M. Goldman e Luis Camnitzer, "The Columbus Quincentenary and Latin American Art: A Critical Evaluation", Art Journal 51, n° 4 (edição de inverno, 1992), pg. 16-20.

7. Richard, "Postmodern Disalignments", pg. 58.

8. Goldman e Camnitzer, "The Columbus Quincentenary", pg. 17.

9. Aracy Amaral, " Quatro Artistas", em "Arte Híbrida"(Rio de Janeiro: FUNARTE/ Galeira Rodrigo de Mello Franco, 1989), n.p.

culture. Herkenhoff then goes on to emphasize the philosophical underpinnings and social concerns that inform their art.

This postmodern reassessment also has been fed by the realignment of global economic and cultural priorities that have spawned the concept of transvanguardism.[8] The instantaneity of today's artistic communication and the perspective it offers creates contexts that quickly and irrevocably extend beyond identities and borders. As Aracy Amaral has pointed out in an earlier article entitled "Quatro Artistas" (Four artists), for the first time in Brazil's art history, the country's youngest generation of contemporary artists is being observed and considered abroad at the moment it emerges.[9] This up-and-coming generation is represented here by appropriation artists Jac Leirner, Rosângela Rennó and Leda Catunda, as well as painter Beatriz Milhazes and abstract sculptors Frida Baranek, Ester Grinspum and Ana Maria Tavares. From Lygia Clark, Lygia Pape and Neoconcretism to this most recent wellspring of talented artists, the women in *UltraModern: The Art of Contemporary Brazil* are a new world phenomenon, fully expressing a wealth of contemporary concerns and participating assuredly in the global culture of the late 20th century. It is up to us as viewers to understand and assess the nature and value of their cultural exchange.

Notes

1. Luis Cancel, Introduction, *The Latin American Spirit: Art and Artists in the United States. 1920-1970* (New York: The Bronx Museum of the Arts and Harry N. Abrams, 1989), 8-10. Mari Carmen Ramírez, "Beyond 'the Fantastic': Framing Identity in U.S. Exhibitions of Latin American Art," *Art Journal* 51, no. 4 (Winter 1992): 60-68. This is a special issue of *Art Journal* on Latin American art, with Shifra M. has pointed out, it is interesting to consider how U.S. neo-colonial interests have been served by our museums' cultural reliance upon the stereotypes of fantastic realism.

2. See Ramírez, "Beyond 'the Fantastic,'" 67-8.

3. See Affonso Romano de Sant'ana, "Brésil: Qu'est-ce que ce pays?" in *Modernidade: Art Brésilien du 20e siècle* (Paris: Musée d'Art Moderne de la Ville de Paris, 1987), 32-33.

4. Ronaldo Brito, *Neoconcretismo: Vértice e Ruptura: Do Proleto Construtivo Brasileiro* (Rio de Janeiro: FUNARTE/Instituto Nacional de Artes Plásticas, 1985).

5. See Nelly Richard, "Postmodern Disalignments and Realignments" of the Center/Periphery," *Art Journal* 51, no. 4 (Winter 1992): 57-59.

6. Shifra M. Goldman and Luis Camnitzer, "The Columbus Quincentenary and Latin American Art: A Critical Evaluation," *Art Journal* 51, no. 4 (Winter 1992): 16-20.

7. Richard, "Postmodern Disalignments," 58.

8. Goldman and Camnitzer, "The Columbus Quincentenary," 17.

9. Aracy Amaral, "Quatro Artistas," in Arte Híbrida (Rio de Janeiro: FUNARTE/Galeria Rodrigo de Mello Franco, 1989), n.p.

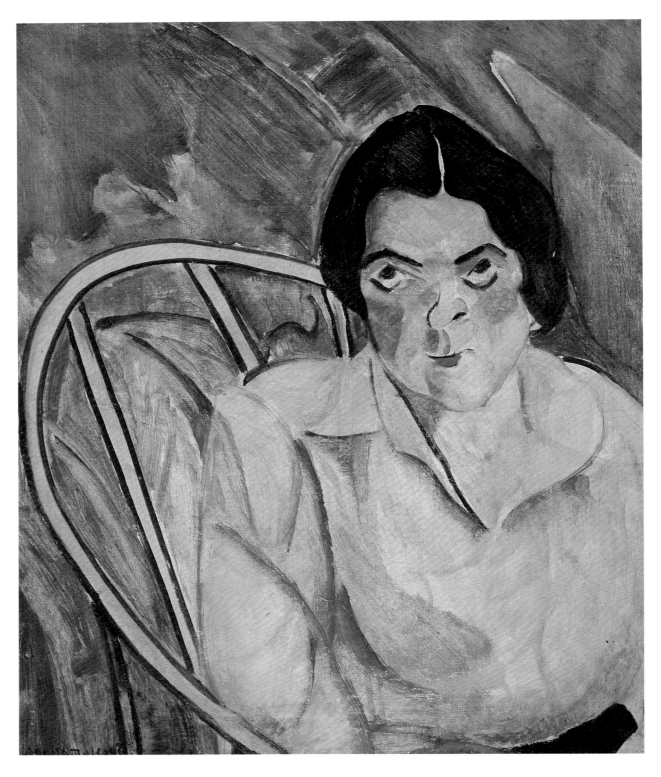

Anita Malfatti

A Boba, 1915-16
Oil on canvas,
24 x 20 in.
Collection Museu de
Arte Contemporânea
da Universidade de
São Paulo

Brasil: A mulher nas Artes

Aracy A. Amaral

Como explicar a marcante presença da mulher na arte brasileira deste século? Em várias oportunidades tentei especulações em torno ao assunto, que não deixa de ser curioso num país dominado pelos homens, país notoriamente machista, e onde excepcional é a mulher que se destaca antes de fins do século XIX em qualquer ramo de atividade fora o doméstico. Principalmente num país onde o feminismo pouca repercussão teve, assim como os débeis movimentos de direitos civis como dos negros, comunidades gays, etc. se comparado com os Estados Unidos.

Não que inexistam motivos para essas lutas. Porém, quiçá pela própria peculiaridade do caráter, de certa forma conformista, dos brasileiros, tão diferenciados entre si pela diversidade de regiões e climas, e, ao mesmo tempo, nesse aspecto, com uma mesma linha de conduta.

Quando diretora do Museu de Arte Contemporânea da Universidade de São Paulo, em contato com um empresário na infindável função de levantamento de fundos, respondendo a uma indagação sobre qual minha cadeira na Universidade, e diante da resposta ("História da Arte"), sua reação espontânea chocou-me ao replicar de imediato: "Não diga! Minha mulher adora essas coisas!"

Arte como atividade de mulher. Na verdade, talvez seja esse um dos motivos pelo qual a mulher no Brasil não precise batalhar (como uma européia ou norte-americana) para penetrar no ambiente da arte. É o "seu" ambiente.

Num espaço de tradição ibérica, onde sempre imperou o comportamento judaico-cristão em cujo contexto os homens que se destacam se dedicam à política, ao exercício do poder, às profissões liberais, enfim, porém nunca trabalhando com as mãos em ofícios mecânicos, nem por "hobby" como é usual na tradição protestante norte-americana, o espaço para os trabalhos manuais é próprio da mulher.

Surge assim, desde inícios do século, como uma complementação da educação até então pouco cuidada da mulher latina, o desenhar, pintar, tocar piano (Guiomar Novaes, Magdalena Tagliaferro, Antonieta Rudge, Yara Bernette são expressões desses talentos na área musical, sendo as duas primeiras, de projeção internacional como concertistas); além de compor músicas populares, em inícios do século, como a festejada Chiquinha Gonzaga, ou mesmo,

Brazil: Women in the Arts

Aracy A. Amaral

Why is there such a significant presence of women in 20th-century Brazilian art? I have speculated over this question on different occasions, thinking that it is particularly odd that women artists should be so prominent in a male-dominated country. Brazil is a notoriously macho society, where it was considered unusual, before the end of the 19th century, for a woman to stand out in any other activity than a domestic one. It is also a country in which the feminist movement, along with civil rights advocacies for blacks, gays and others, has had almost no repercussions, when compared to the United States. It is not the case, to be sure, that there is no need for improvement in the lives of women, minorities and many other groups. Rather, there seems to be a peculiarly conformist character among Brazilians, who share such diverse cultural backgrounds and varied living experiences and yet seem content to accept the status quo in this respect.

During the 1980s, as Director of the Museu de Arte Contemporânea da Universidade de São Paulo, I once contacted a businessman during one of our endless fundraising campaigns. He asked what my position was at the university. Learning that I had a Chair in the Department of Art History, he responded immediately: "Indeed! My wife loves those things!" Art as a woman's activity. Actually, this may be one of the reasons why Brazilian women, unlike their European or American counterparts, do not need to struggle to penetrate the art world establishment—it is "their" world.[1]

In traditional Latin cultures, the space reserved for handcrafted work is occupied solely by women. From the Judeo-Catholic perspective, the important men are those who devote themselves to politics, to the exercise of

além de várias personalidades pouco conhecidas, casos como o de Lydia Dias de Aguiar, mãe da pintora Tarsila do Amaral, que compunha polkas, habaneras e modinhas.

Na verdade, é preciso reconhecer a razão prática pela qual a mulher no Brasil, em nosso caso particular, teve tanta disponibilidade para se dedicar às artes. A presença, ainda hoje, de uma ou mais auxiliares na casa para os serviços domésticos para a classe remediada, média e média-alta, sempre propiciou à brasileira uma possibilidade para se dedicar às artes que nunca as norte-americanas usufruíram na contemporaneidade. A atividade artística surge, assim, como um fazer prestigioso, social e culturalmente falando, a buscar uma utilização de seu tempo livre na área cultural (e que vai extravasar igualmente para a pintura sobre porcelana, tecelagem, tapeçaria, cerâmica e encadernações).

De artistas plásticas a donas de galerias, diretoras de museus e pesquisadoras de artes plásticas, são variações de atividades dentro de um mesmo campo de interesse, o artístico. Hoje, sem dúvida, as galerias mais expressivas de arte contemporânea seja em São Paulo (as de Luisa Strina, Regina Boni, Galeria São Paulo e o Gabinete de Arte Raquel Arnaud), seja no Rio (a Galeria Ana Maria Niemeyer), em Fortaleza (Dodóra Guimarães) ou, ainda, em Porto Alegre (Tina Presser e Tina Zappoli) pertencem ou são dirigidas por mulheres. Não se creia, no entanto, que essas galerias sejam restritas, em suas atividades, à arte criada por mulheres. Nem se pense que tenham especial interesse por arte de mulheres. Às vezes pode até eventualmente suceder o contrário, e há plena razão nisso, posto que o que conta é a qualidade da obra que se apresenta, e não o sexo de quem a faz.

De qualquer modo, no Brasil as mulheres no meio cultural estão em toda a parte: críticas de arte, professoras de História da Arte, curadoras de exposições, animadoras culturais. E não apenas nas capitais do Brasil, como São Paulo, Rio de Janeiro, Curitiba, Porto Alegre e Salvador. Também nas grandes cidades do próspero interior de estados como o Rio Grande do Sul e São Paulo, os animadores culturais são em geral mulheres. Tampouco a crítica de arte no Brasil se constituiu em problema a bloquear o desenvolvimento da mulher-artista brasileira, se excetuarmos o golpe violento cometido, em 1917, contra Anita Malfatti por parte de um escritor nacionalista muito respeitado, Monteiro Lobato, em um artigo violento contra uma mostra individual da artista, o que veio a debilitar sua trajetória posterior. Na verdade, em seu conservadorismo, ele se revoltava contra a tendência de sua arte e não contra o autor das obras. Fica no ar, entretanto, a indagação de por que razão durante longos anos a pintura da fase máxima de Tarsila - anos 20 - ficaria desapercebida, o mesmo não ocorrendo com Lasar

power or to white collar professions. The most respected men do anything except work with their hands, not even as a hobby, unlike the tradition among Protestant men in North America. Thus since the beginning of the century, Brazilian women have gained increasing prominence as artists and musicians.[2]

Long before the modern and contemporary art of Brazil became known on the international art scene during the 1980s, the presence of women in the visual arts of the 1960s in Brazil was so evident that the Museu de Arte Moderna de São Paulo organized a retrospective exhibition titled *Contribuição da Mulher às Artes Plásticas no País.* (Women's contribution to the visual arts of the country), curated by art critic Paulo Mendes de Almeida.[3] In her catalogue introduction Maria de Lourdes Teixeira demonstrated statistically that, up to 1960, there had been an increasing participation of women in the Bienal de São Paulo, initiated in 1951.[4] In his preface to the book, Mário Pedrosa, Director of the Museu de Arte Moderna, acknowledged also that the contribution of women artists to the culture of 20th-century Brazil is of such significance that there is no longer a sexual distinction made among the country's most powerful artists. This situation, he adds, when compared to similar ones in countries like France, Italy, Spain, England and the Netherlands, proves that "in Brazil the contribution of women's creative talent is considerably greater".[5]

Today the artistic activities in which women are engaged range from artist to gallery owner, museum curator to art historian. The most renowned galleries of contemporary art in Brazil are owned or directed by women—Luisa Strina, Regina Boni and Raquel Arnaud in São Paulo; Ana Maria Niemeyer in Rio de Janeiro; Dodóra Guimaráes in Fortaleza; and Tina Presser and Tina Zappoli in Porto Alegre. Of course, none of these women restricts her focus

Segall, Emiliano di Cavalcanti ou Cândido Portinari (1). A verdade é que, em geral, a mulher inserida no contexto artístico brasileiro não parece temer, como artista criadora, ou como pesquisadora ou, ainda crítica, um fechamento de portas para seu trânsito, de forma explícita.

Muito antes da arte moderna e contemporânea brasileira ter repercussão no meio artístico internacional (o que realmente só começa a ocorrer a partir de meados dos anos 80) já no Brasil, em 1960, era tão evidente a presença da mulher-artista no meio das artes visuais que o Museu de Arte Moderna de São Paulo, por iniciativa do crítico Paulo Mendes de Almeida, organizou exposição retrospectiva sob o título de "Contribuição da Mulher às Artes Plásticas no País" (2). Escrevendo a introdução do catálogo, a escritora Maria de Lourdes Teixeira prova que, até essa data (1960), estatisticamente, era, de fato, crescente a participação das mulheres nas Bienais Internacionais de São Paulo, iniciadas em 1951. O próprio diretor do Museu de Arte Moderna (MAM) de São Paulo, Mario Pedrosa, reconhece, em seu prefácio, igualmente, ser de "tal relevância" a contribuição do papel da mulher neste século no Brasil, que "já não distinguimos mais, entre os criadores de mais força, os que são de um ou de outro sexo" (3). Essa situação, acrescenta ele, se comparada com a de outros países como França, Itália, Espanha, Inglaterra e Países Baixos, mostra que "no Brasil, a contribuição do gênio criador feminino é consideravelmente maior" (4).

No entanto, a nível internacional, a artista brasileira não aparece. E mesmo uma exposição abrangente , realizada em Milão no primeiro semestre de 1980, não inclui artistas brasileiras (5). Também não as veríamos em grande retrospectiva mundial no Brooklyn Museum, quiçá um pouco antes, por volta de 1978. Em ambas, Frida Kahlo é presença obrigatória, além de duas outras surrealistas mexicanas, como Remedios Varo e Leonora Carrington, expostas na mostra milanesa.

No mesmo ano, aparentemente notável para a difusão da obra de mulheres artistas, a conceituada Galeria Helen Serger, La Boétie, Inc., de Nova York, apresenta interessante exposição focalizando "Pioneering

exclusively to art by women. In fact, that is far from the case, which is perfectly understandable, since the ultimate criterion for judging art is the quality of the work and not the sex of its creator. Women are found everywhere in the Brazilian cultural scene, not only in the capitals of Brazil's most prominent states, such as São Paulo, Rio de Janeiro, Curitiba, Porto Alegre and Salvador, but also in the important cities of states that are prosperous but less culturally influential, such as the interior of Rio Grande do Sul and São Paulo.

Even art criticism in Brazil has never proven to be an obstacle to the development of Brazilian women artists, with one exception. In 1917 the well-known nationalistic writer Monteiro Lobato published a highly critical review of artist Anita Malfatti's solo exhibition, a critique which severely hampered her career. In this case, however, the author, who was extremely conservative, was opposed to the style of Malfatti's art and not to the artist herself. The question of why the paintings produced by Tarsila do Amaral at the peak of her career in the 1920s would go unnoticed by critics for so many years, unlike works by her male counterparts—Lasar Segall, Emiliano Di Cavalcanti or Cândido Portinari—does remain unanswered.[6] In general, however, Brazilian women working as artists, art historians or critics seem not to worry, at least overtly, about obstacles and dead ends.

On an international level, however, until recently, Brazilian women artists have not been accorded the same recognition as at home. For example, no Brazilian women were included in the comprehensive exhibition, *L'altra metà dell'avanguardia, 1910-1940* (Alternative styles of the avant-garde, 1910-1940), held in Milan's Palazzo Reale in early 1980,[7] nor did we see their work at the large international, traveling retrospective *Women Artists, 1550-1950*, curated by Ann Sutherland Harris and Linda Nochlin, which was presented at the Brooklyn Museum in 1977. Frida Kahlo was already a strong presence at both events, and two other Mexican surrealists—Remedios Varo and Leonora Carrington—were shown in the Milan exhibit. Also during 1980, which was a remarkable year for women in art, the renowned Helen Serger Gallery, La Boétie Inc. of New York, presented *Pioneering Women Artists, 1900 to 1940*.[8] While the exhibition focused on the same generation of artists as Anita Malfatti (1889-1964) and Tarsila do Amaral (1886-1973), both were noticeably absent.[9]

Women Artists (1900-1940)", com a geração, especificamente, de Anita Malfatti (1889-1964) e Tarsila do Amaral (1886-1973), duas ausências marcantes. Acrescente-se o fato de que Sonia Delaunay fora amiga de Tarsila em Paris nos anos 20 (6), todas pertencentes à mesma geração de Georgia O'Keeffe.

Fruto das reivindicações feministas dos Estados Unidos e graças à mediação da artista Mary Diestchel - que vivia em São Paulo - em seu diálogo com Regina Silveira e Glenna Park, de San Antonio, Texas (7), a exposição "American Women Artists, 1980" foi apresentada no Museu de Arte Contemporânea da Universidade de São Paulo, ainda no ano de 1980.

Em 1977 a crítica Sheila Leirner realizou uma enquête sobre se existe uma arte especificamente feminina (8). Em minhas respostas declarei que, na verdade, o que me parece de fato existir é uma soma de características do feminino em arte. Algumas artistas deixam transparecer esse caráter feminino, outras não. Esse "feminino", para mim, está vinculado à delicadeza da sensibilidade da mulher, em sua condição de promotora da vida e por essa mesma razão, vinculada à natureza mais que seu companheiro homem, delicadeza que está implícita no seu trato com a fragilidade do filho recém-nascido de seu corpo, e ao qual ela protegerá por toda a vida. Esta reflexão pode ser combatida ao se afirmar que a mulher a que nos referimos é a mulher urbana, civilizada, possuidora de um padrão de vida digno. Ao passo que a maior parte das mulheres de todo o mundo são rudes lutadoras por sua sobrevivência - tanto quanto o homem - sem atenção a essa denominada "sensibilidade", quase um animal racional que procria, carrega fardos, labuta na lavoura, nas profissões

In 1977 the critic Sheila Leirner conducted a survey to determine whether there is any specifically "feminine" art.[10] In my answer, I stated that, in fact, what seems to exist is a composite of feminine characteristics in art. Some women artists let this feminine trait underline their work, while others do not. The "feminine," from my perspective, is linked to the fine sensibility of women. As creators of life they are connected more intimately to nature than their male counterparts. This intimate connection can be discerned in their care for the fragile, newborn child who comes from their own wombs, whom they will protect all of their lives.[11]

In other countries, to be sure, it is not a novelty to see a woman devote herself to other arts, such as literature. The difference lies, however, in the fact that a visual artist exposes herself much more, as a person, than the artist who writes. Correspondent Jane Ellison has written about the conflicting and painful problems that assault women who devote themselves to the visual arts.[12] Germaine Greer's book *The Obstacle Race* describes the lives of many women artists who were forced to give up their careers when they married, and of countless others who married artists only to remain in obscurity, giving place to their spouses, who often were the less creative of the pair. This is a situation experienced by countless Brazilian women, as a consequence of the insistence that the male be the "head" of the couple and of the family. Such a situation always affects the woman, although she seldom realizes it. Maria Leontina Franco Dacosta, like countless others, is, in my opinion, a good example of just such generous sensibility in her relationship with her husband, painter Milton Dacosta.

As suggested earlier in this essay, Anita Malfatti was the pioneering modernist painter of Brazil. She appeared at the vanguard in 1917, outdistancing her male colleagues not because of a desire to overcome them but rather because of her own inner drive and the uneasiness awakened in her by studies in Germany and the United States prior to World War I. One is amazed by the boldness of the young and shy Malfatti, who traveled alone to Europe during the early 1910s, at a time when women were closely watched and their life ambitions carefully circumscribed. Perhaps the explanation lies in the fact that the young artist was descended from Germans and from American immigrants to the State of São Paulo on her maternal grandmother's side. Therefore, the trip to Germany and the United States would not have been misunderstood by her family. What puzzles us more, however, is the self-determination she exhibited in facing life abroad alone. Such a determination shines forth in the fauve style, almost virile in strength, which permeates the works she showed in December 1917 at a São Paulo exhibition.

The impact of Malfatti's work on the cultural and artistic scene was such that young poets, artists and intellectuals soon began to gravitate toward her. They formed a group that would be known in the 1920s as the modernistas (modernists),

liberais, nos escritórios urbanos, além de cozinhar, lavar e criar filhos.

Em outros países, como em outras artes, assim como na literatura, nunca foi novidade a mulher se dedicar ao diário e a escrever contos, poemas ou ficção. O difícil está em que uma artista plástica se expõe, enquanto pessoa, muito mais que aquela que se dedica a escrever. A jornalista Jane Ellison registra problemas dolorosos e conflitantes para a mulher que se dedica às artes visuais, citando especificamente o livro "The Obstacle Race", de Germaine Greer (9): mulheres que abandonam suas carreiras, mulheres artistas casadas com artistas, que permanecem na obscuridade no meio artístico a fim de ceder espaço para a projeção de seus companheiros, não raro menos criativos que elas próprias. Eis ai uma situação vivenciada por inúmeras brasileiras, em função de natural necessidade da imposição do homem como "cabeça" do casal e do núcleo familiar, e que afeta também a mulher, embora freqüentemente ela não se dê conta dessa circunstância. Maria Leontina Franco Dacosta, assim como inúmeras outras, foi, a meu ver, bom exemplo dessa generosa sensibilidade feminina na convivência com seu marido, o pintor Milton Dacosta.

Neste século XX Anita Malfatti foi a pioneira do Modernismo dos anos 20 no Brasil, comparecendo como vanguarda, à frente de seus colegas-homens, não por qualquer desejo de sobrepujá-los, porém por impulso próprio, despertado pela inquietação alimentada em seu período de estudos na Alemanha e Estados Unidos de antes da I Guerra Mundial. Como explicar também a audácia de uma jovem tímida como Anita Malfatti ir sozinha para a Europa no início da segunda década do século, quando as mulheres eram tão vigiadas quanto discretas em seus projetos de vida? A resposta parece estar no fato de que a jovem artista era descendente de alemães (e portanto à família não causaria espécie a ida à Alemanha por estudos) e de imigrantes norte-americanos no Estado de São Paulo, no caso, sua avó materna. De qualquer maneira, o que nos surpreende é sua determinação em enfrentar sozinha uma vida no exterior. Essa determinação se refletiria na tendência "fauve" de força quase viril, a permear suas obras apresentadas na exposição de dezembro de 1917, em São Paulo. Causam tal impacto no meio artístico e cultural que jovens poetas, artistas e intelectuais a procuram, e, a partir de então, formam um grupo que seria depois conhecido como os "modernistas" dos anos 20, a partir da Semana da Arte Moderna de 1922, festival de artes realizado no Teatro Municipal de São Paulo e marco da arte moderna no Brasil.

Tarsila do Amaral é, sem dúvida, a grande figura do Modernismo na pintura nos anos 20: companheira de Oswald de Andrade, com quem se casaria posteriormente em 1926, absorve as lições do cubismo (sob as influencias de Lhote, Gleizes e Léger) vivificando esses ensinamentos com o sabor do colorido do interior brasileiro, absorvido em sua infância de menina de fazenda e em sua viagem a Minas Gerais. Seu período parisiense de vida cultural e aprendizado, junto ao escritor Oswald de Andrade, foi rico na medida em que ambos entraram em contacto com o grande mundo das artes da Escola de Paris, através da amizade com Blaise Cendrars. Este viria ao Brasil por duas vezes, encantado com o "exotismo dos trópicos", e, junto com os modernistas, visitaria não apenas as cidades coloniais da região do Ciclo

named after the art festival Semana de Arte Moderna (Week of Modern Art) in 1922, a celebration of music, literature, poetry, painting and sculpture. This week-long event became a milestone for modern art in Brazil.

Tarsila do Amaral was, undoubtedly, the preeminent personality of modernist painting in the 1920s. She assimilated the lessons of Cubism, influenced by André Lhote, Albert Gleizes and Fernand Léger, and enhanced them with colors from the hinterlands of Brazil, drawn from her memories of a country childhood and trips to Minas Gerais. The period she spent in Paris together with writer Oswald de Andrade, her companion since 1923 whom she married in 1926, was fruitful for both. During their stay they enjoyed the city's varied cultural activities and were introduced to the vast art world of the School of Paris through their friend Blaise Cendrars.[13] Tarsila thus was much more than the most outstanding artist of the 1920s. She became a muse for the modernists, particularly for Oswald de Andrade. She was a painter who befriended Paris couturiers, such as Paul Poiret. She was acquainted with Constantin Brancusi, Leónce Rosemberg, Ambroise Vollard, Sonia Delaunay and Fernand Léger, among other personalities of the "années folles." Writer Mário de Andrade, however, noticed that her paintings, at the peak of her career (1923-30), evidenced a sort of "ornamentalism," reflecting a certain taste for decoration, for the well-finished look, which may be defined as a perfectionist, feminine trait.

do Ouro do século XVIII, em Minas Gerais, como o Carnaval do Rio de Janeiro de 1924 e o interior de São Paulo.

Mais que principal artista do anos 20, Tarsila foi como a musa dos modernistas, e de Oswald de Andrade em particular, a pintora que frequentou em Paris costureiros como Poiret, conhecida de Brancusi, Léonce Rosemberg, Vollard, Sonia Delaunay e Fernand Léger, entre tantos outros personagens dos "années folles". O escritor Mario de Andrade, contudo, não deixou de registrar na pintura de seu período máximo (1923-1930) um "certo decorativismo", no gosto pelo arranjo, pelo bem feito, que pode ser identificado como característica perfeccionista feminina.

Entre estas duas modernistas, Anita Malfatti e Tarsila do Amaral - a pioneira do Modernismo no Brasil e o principal expoente do movimento nos anos 20 - e as artistas selecionadas para esta exposição deveríamos ainda citar a surrealista Maria Martins, de uma geração intermediária, e de excepcional trânsito internacional (10).

Vemos que a curadoria desta exposição parte da obra matricial de Lygia Clark, atuante a partir dos anos 50 e que se desenvolve como artista da pintura convencional em direção à abstração informal e de lá ao concretismo, radicalizando ao máximo sua experiência criativa. O concretismo para Lygia Clark, entretanto, não significou um fim em si, porém um caminho para seu desenvolvimento: este apontava para o tridimensional, a participação ativa pelo espectador, a experiência sensorial que a levaria a rejeitar o "meio artístico" como espaço para sua atuação. O homem a interessaria bem mais, na medida em que seu trabalho assume o caráter de terapia: estímulos por ela aplicados (bolsas de plástico com água, areia, etc) sobre o corpo poderiam representar um estímulo à sua auto-aceitação ou comunicabilidade com "o outro". Esse destino social de sua trajetória, marginal por sua não vinculação com o mercado ou instituições (salvo a Sorbonne, onde deu cursos nos anos 70), a aproxima, de certa forma, de ideais como os de Joseph Beuys, na Alemanha, embora Lygia Clark num terreno do dionisíaco, muito próprio da atmosfera de sua cidade de atuação, o Rio de Janeiro, de forte influência também sobre Hélio Oiticica, companheiro e admirador de Lygia Clark nesse período de fins dos anos 50 e começos de 60.

A carga sensorial, nessa busca de vida/prazer também comparece no trabalho de Ligia Pape, tanto em trabalhos de sua fase concreta ("O Livro da Vida") como em experimentações posteriores em Super-8 já na década de 70, de contexto dionisíaco, identificado com o citado ambiente "carioca". É no Rio de Janeiro também que surgiriam as propostas conceituais de Antonio Manuel, em 1970, em que se apresenta a um júri de seleção num Salão Nacional, o próprio artista, em sua fisicalidade, como obra.

In between these two modernists—Anita Malfatti, the pioneer of Brazilian modernism, and Tarsila do Amaral, the leading figure in the movement during the 1920s—and the contemporary artists selected for this exhibition, falls a Surrealist of exceptional international mobility from an intermediate generation, Maria Martins. As the wife of a Brazilian diplomat, she had access during their stay in the United States to a cosmopolitan circle linked to the visual and musical art worlds.[14]

UltraModern: The Art of Contemporary Brazil presents a group of artists of the highest quality whose works demonstrate the two inevitable tendencies in art—the Apollonian and the Dionysian, the conceptual and the spontaneous, the rational and the poetic. There are also several other artists who, although not included in the current exhibition, deserve to be mentioned. Karin Lambrecht produces highly gestural work that reflects her preoccupation with the symbolic. The inheritance of Concretist and Neoconcretist trends appears in the art of Eliane Prolik, for example, who may best be described as a Postconcretist. The conceptual is emphasized in Carmela Gross's production, while Flavia Ribeiro's world seems to be impregnated by a religious atmosphere. There is also Monica Nador, whose art has a somewhat obsessive quality and may be thought of as conceptual, despite her professed mysticism.

One should not attempt to find in the work of this group of South American artists from a young country without a strong cultural legacy an explicit preoccupation with social concerns. Even during the repressive period of military rule which extended from 1964 until the late 1970s, whenever Brazilian artists referred to censorship, repression and disregard for the human rights of all those who opposed the regime, this was chiefly done metaphorically. Thus their political discourse in the 1960s and 1970s was

Reconheço ser esta exposição uma amostragem difícil, pois assinala apenas algumas das artistas brasileiras ativas nas mais variadas tendências - somente duas, dentre as selecionadas pela curadoria são falecidas, Lygia Clark e Mira Schendel. Mas há muitas que, embora ausentes, merecem ser citadas, como Karen Lambrecht, gestual com preocupação simbólica, e outras, formalistas e conceituais, abstrato-geométricas como a pós-concreta Eliane Prolik, figurativas, ou transitando pela linguagem poética com rara personalidade como Carmela Gross, ou impregnada de um sentido do religioso como Flávia Ribeiro, em sua factura elaborada; ou ainda Mônica Nador, com um trabalho de caráter obsessivo, conceitual a despeito de seu próprio misticismo assumido.

Com rara acuidade Susan Sterling soube captar, e trazer ao público norte-americano, um grupo de elevada qualidade, e que, poder-se-ia dizer, oscila, com seus trabalhos, entre os dois polos inevitáveis das tendências da arte, o apolíneo, e o dionisíaco, o conceitual e o lúdico, entre o racionalismo e a linguagem poética.

Não se tente buscar neste grupo de artistas da América do Sul, de um país novo sem heranças culturais fortes, uma preocupação explícita com o social, dadas as circunstâncias dramáticas das contradições em que vivemos mergulhados no Brasil. Mesmo no período obscuro do regime militar (1964 até fim dos anos 70) quando nossos artistas faziam referência à situação em que vivíamos (censura, repressão, desrespeito aos direitos humanos para os que exerciam uma atividade política de oposição) recorria-se à metáfora, pela própria contingência da situação, e, desta forma, nunca seu discurso político foi explícito nesses anos como o fora a arte de preocupação social dos anos 30 ou 40.

Freqüentemente me pergunto, por essa mesma razão: serão verdadeiramente alienados os artistas brasileiros? Ou não passam de um espelho da ausência de conscientização dos brasileiros como um todo? Ou por obra do acaso, involuntariamente, são em sua grande parte formalistas porque sabemos que de fato não é com a arte que se muda um regime ou o comportamento de um povo?

never as evident as it had been during the period of greater social preoccupation during the 1930s and 1940s.

For this reason I often ask myself, Are Brazilian artists truly alienated or do they just mirror the lack of social conscience among Brazilians as a whole? Another question that arises is, Is the apparent alienation of Brazilian artists a mere formalistic expression, since, as we know, they are all conscious that art neither changes a regime nor alters the behavior of a people? It seems quite clear to me that, at the moment, any artist who represents social problems in his or her works will always be discriminated against in Brazil by the country's formalist critics. This fact may help to account for the conceptual and constructivist trends in Brazil's contemporary art, and explain how these trends differ from the more figurative tradition seen in the art from the countries of Hispanic origin in the Americas.

Furthermore, there are some specific qualities that may be discerned in the methods Brazilian artists use in their work. They are well informed, yet feel free to creatively manipulate the information they absorb. A strong sense of humor and a certain boldness fills in some of the gaps left by their non-conventional professional training. The younger generations of Brazilian artists have been improving their technical skills by studying and working abroad, however, competing on equal terms with the young artists of the countries where they have settled.

The exhibition opens with Lygia Clark's highly influential work. Clark began her career in the 1950s. Her art evolved from conventional painting to gestural abstraction, and from there to Concretism, a style which had its basis in geometric abstraction of the early 20th century. For Lygia Clark the radical creative experience of Concretism eventually became, not an end in itself but a way to further her own and others' psychological growth. This added a third dimension to her work through the active participation of the spectator. As she stopped using the "art crowd" in her performances, her work began to assume a character akin to therapy. Her primary interest became working with average men and women, studying and eliciting their responses to her experiments. In some of her late interactions, objects such as plastic bags filled with water, sand, etc. would be applied to the body of her "patients" as a stimulus toward self-acceptance or an incentive to communicate with "the other." Her destiny was to be that of an outsider, however, for she was not connected either to the art market or to art institutions (except for the

Além do mais, é bem claro que qualquer artista que exponha em sua obra a problemática social de maneira explícita é sempre discriminado no Brasil por parte de uma crítica formalista, e em decorrência de um preconceito arraigado nesse sentido. Funciona, assim, a tradição artística brasileira contemporânea, que difere em muito, em seu peso conceitual/construtivo, da figuração visível na arte de países de origem hispânica da América.

Além do mais, há certas características no trabalho dos artistas brasileiros: informados, sim, porém com uma liberdade de manipulação criativa dessa mesma informação absorvida. Ao mesmo tempo, um senso de humor, uma audácia, que podem preencher as lacunas de um aprendizado profissional não-convencional. As últimas gerações, contudo, têm-se aplicado mais num aperfeiçoamento no exterior, com uma igualdade em competitividade com os jovens artistas dos países em que se radicam, notável, se comparados com gerações anteriores, retraídas em relação à arena internacional.

Mira Schendel, movida por sua inquietação intelectual, desenvolveu um trabalho tão silencioso quanto marcante, em meados dos anos 50, interessada pelas especulações concretistas, mas já na década seguinte na linha de uma rigorosa abstração informal. Desenhista refinada, moveu-se com familiaridade próxima a preocupações filosóficas, compondo delicadezas gráficas sobre papel de arroz, utilizando-se de materiais plásticos perecíveis.

A veterana Tomie Ohtake, de vocação inequívoca para amplas superfícies, realiza hoje obras nas quais dominam grandes formas circulares ou sinuosas, aparentemente nebulosas por um tratamento pictórico que se contrapõe ao rigor de sua abstração, constituída por formas claras de tendência geometrizante, há cerca de uma década.

Três artistas brasileiras representam a gravura da segunda metade deste século, todas elas expoentes da geração de gravadores oriundos do ateliê de Lívio Abramo, no caso de Maria Bonomi, e dos ateliês do Museu de Arte Moderna do Rio de Janeiro, em começos dos anos 60, formadas durante o período da abstração informal. Coincidentemente, são

Sorbonne, where she taught in the 1970s). The interactive aspect of these events aligned her with the social interests of artists such as Joseph Beuys in Germany. Clark's art retained a Dionysian quality, however, which evokes the atmosphere of the city where she lived, Rio de Janeiro.[15]

The sensory dimension, this quest for life and pleasure, is also present in the work of Lygia Pape. It is evident not only during her Concretist period, in works such as *The Book of Creation* (O Livro da criação), but also in later experiments with Super-8 film dating to the 1970s. Here again there is a Dionysian quality to Pape's work, a celebration of light and sensual or procreative energy which is identified with the carioca environment of Rio de Janeiro. It was in Rio, after all, that the conceptual propositions of Antônio Manuel first emerged in 1970, when the artist presented himself as a work of art to the selection board of the Salão Nacional.

Driven by an intellectual restlessness, Mira Schendel created a body of work that was as silent as it is powerful. She was absorbed by Concretist theories in the mid-1950s and then, in the following decade, she pursued a rigorously minimal abstraction. A skilled draftsman who was intimately familiar with a variety of philosophical disciplines, Schendel created exquisitely subtle drawings using ink on rice paper or letraset letters on perishable plastics.

On a different spiritual level, the veteran painter Tomie Ohtake developed an unmistakable talent for defining large pictorial spaces. Her current works are predominantly composed of loosely painted circles, spirals and other sinuous forms. Their nebulous shapes and veiled shadows provide an interesting counterpoint to the formal rigidity of geometric abstraction, which characterized her canvases painted ten years earlier.

Three of the artists in *UltraModern* are outstanding engravers. Maria Bonomi represents a generation of printmakers trained in the workshop of Lívio Abramo, while Fayga Ostrower and Anna Bella Geiger were trained in the workshops of the Museu de Arte Moderna of Rio de Janeiro in the early 1960s, during the period of gestural abstraction. Coincidentally, all three artists have developed their creative talents beyond engraving. Maria Bonomi specializes in woodcut prints in sizes never before seen in Brazil. Almost lifesize and on a human scale, her strong, simple compositions such as the *Ballad of Terror* (Balada do Terrór) series of 1960, project great gestural power. Fayga Ostrower, a theoreti-

Tarsila do Amaral

A Negra, 1923
Oil on canvas,
39 1/2 x 32 in.
Collection Museu de Arte Contemporânea da Universidade de São Paulo

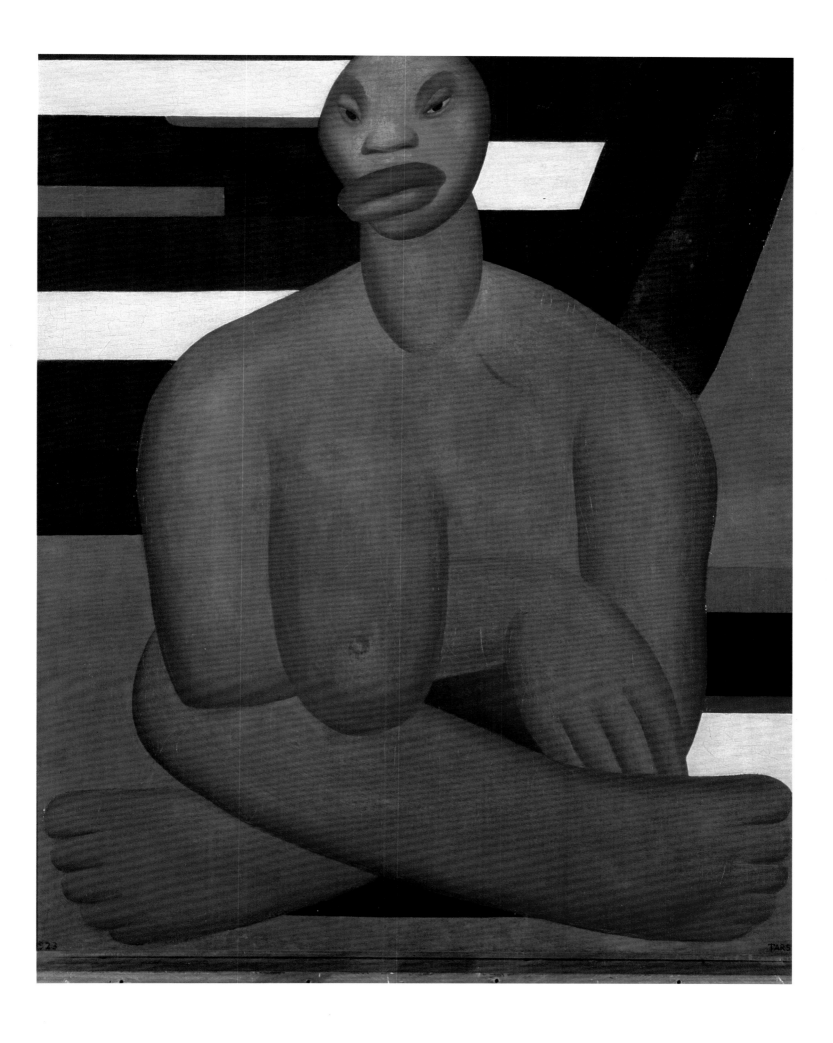

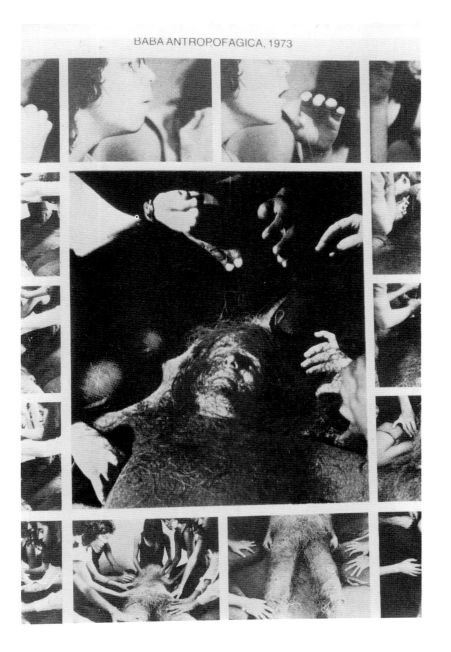

BABA ANTROPOFAGICA, 1973

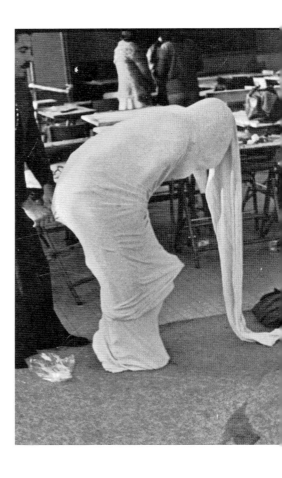

Lygia Clark

Experiences
(*Experiências*),
**presented in the
1960s and 1970s**

três gravadoras que em sua trajetória projetaram sua capacidade criativa para além das artes gráficas. Fayga, como teórica e comunicadora carismática, paralelamente à sua poética reconhecida, dentro da abstração informal. Maria Bonomi, a realizar gravuras de dimensões nunca antes vistas entre nós, em composições de vigor impensado em sua gestualidade generosa, assim como painéis em concreto, quase projeções de suas matrizes magnificadas. Anna Bella Geiger é personalidade infatigável como artista: da gravura à performance, tangenciando a arte conceitual nos anos 70, em suas séries de mapas a focalizar através da metáfora instigante a problemática geopolítica do Continente. Ao lado destas gravadoras impõe-se a menção a Regina Silveira, que se iniciou como pintora e gravadora exemplar. Há anos vem multiplicando suas especulações em imagens de extraordinária força, em suas perspectivas anamórficas. Para ela, apropriações de imagens reproduzidas, objetos reconhecidos da historia moderna da arte, utensílios ou elementos de nossa fisicalidade cotidiana são instrumentos provocadores de situações visuais que beiram um novo expressionismo, um expressionismo puramente visual, calcado sobre a racionalidade através de seu processo de trabalho. De modo paradoxal, desse exercício racional frente a uma imagem aparentemente banal é que surge a distorção violenta, quase como uma agressão visual para o expectador.

Um dos raros artistas brasileiros radicado nos Estados Unidos, Regina Vater, hoje vivendo em Austin, Texas, se dedica há anos à problemática ecológica, ao mesmo tempo que recorrendo ao vídeo para suas propostas, assim como trabalhando com a linguagem poética, em instalações.

cian and forceful communicator, merges poetry with abstract composition, creating works such as her *Itamaraty* Series. Artist Anna Bella Geiger is indefatigable. Her body of work includes everything from etchings to performances and, recently, she has returned to painting with great vigor. This exhibition includes her well-known series of maps entitled *Trouble Spot* (Local da Ação), created between 1974 and 1980. Inspired by conceptual art of the 1970s, the maps are provocative metaphors for the South American continent's geopolitical problems.

In addition to Geiger, one must mention Regina Silveira, who began her career as an exemplary painter, printmaker and teacher. For years she has been exploring her conceptual theories through works of extraordinary strength. Using profoundly anamorphic, illusionistic perspective systems, Silveira takes objects and utensils of daily life, along with icons of contemporary art, and enlarges and transforms them into visual representations that border on a new kind of expressionism. While her installations in black and white are highly abstracted, they are rooted in the order and rationality of her artificial systems of spatial construction. It is paradoxical that her rational working method, when applied to an apparently trivial image, yields a violent distortion that appears both aggressive and confrontational to the viewer.

Regina Vater's installations are well-known to contemporary art audiences in North America, because she is one of the few Brazilian artists residing in the United States. From her studio in Austin, Texas, over the past several years she has focused upon environmental issues, creating poetic and thought-provoking installations that incorporate video technology.

In Amélia Toledo's family, art is a legacy, like a ring that passes on from mother to daughter or an old linen tablecloth that one accepts with pleasure. A womanly knowledge and subtlety marks Toledo's "inventions" crafted since the late 1960s, which range from necklaces and bracelets made of beads strung on steel thread to conceptual pieces created from shells, sand and other natural objects. Her work recalls writer Camille Paglia's correlation of water, the sea and seashells with domains, odors, and the origin of women. In speaking of Toledo's art, sculptor José Rezende has referred to the positive/negative, full/empty, masculine/feminine dynamics

Referimo-nos à arte como campo da mulher e, em conseqüência, ao feminino na arte como um dado eloqüente, ao contrário de qualquer conotação pejorativa que poderia trazer implícito esse fazer artesanal. É bem o caso de Amélia Toledo, há décadas debruçada amorosamente sobre suas propostas, a emergência de seu reconhecimento como uma decorrência natural de um discurso coerente. Em sua família o fazer artístico é uma herança, tal como um anel de família que passa de mãe para filha, ou uma toalha antiga de linho que se recebe com o prazer das coisas que se continuam como um ciclo biológico no qual nos integramos como diante de nossa aceitação das fases da lua, da sequência das estações, da passagem das horas do dia e da noite. A delicadeza é parte das "invenções" de Amélia Toledo, desde fins dos anos 60: dos colares e pulseiras de contas em fio de aço, à utilização de conchas, areia e rastros, em suas propostas de fundo conceitual. Camille Paglia já se referiu à água, ao mar, à concha, como domínios, odores e origem da mulher, e Amélia Toledo parece intuitivamente ter conhecimento dessa assertiva. O escultor José Rezende também já se referiu ao positivo/negativo, cheio/vazio, masculino/feminino como dados sempre presentes nos trabalhos de Amélia Toledo. Mas além do vazio preenchido com silicone, como o espaço negativo tornado positivo, como um simulacro do real ("O Avesso da sua Orelha", por exemplo), ela joga, sempre de maneira lúdica, com a natureza, nela interferindo. Referimo-nos às conchas artificiais por ela criadas em resina a partir de moldes, devolvidas ao mar, e por ele trabalhadas com a incorporação de incrustações marinhas naturais, verdadeiro "laboratório" da artista que enfatiza sempre o lado alquímico, e portanto mágico, de sua produção.

Em que se distinguem, ou em que se assemelham, em suas colocações, as artistas que surgem a partir dos anos 80 destas artistas já mencionadas? Na verdade, em nada, na medida em que consideramos que a mulher faz parte integrante, naturalmente, do ambiente artístico do Brasil. Neste fim de século, quiçá seja mais intensa a presença da mulher nas exposições e eventos interna-

inherent in it. There is more to her art than simply filling a void with silicone to transform negative space into positive space and simulate reality, however. In works such as *Fruit of the Sea* (Fruto do Mar), she deliberately plays upon nature in a humorous way. I am referring here to the pieces in which she crafts artificial shells from molded resin. These she throws into the sea to be reshaped by natural marine incrustations, creating a true artistic "laboratory" with overtones of alchemy and magic.

What are the similarities and differences between these artists and those who appeared in the 1980s? None, actually, for women are an ongoing part of the art scene in Brazil. As the century draws to a close, however, it may be the case that the representation of women in exhibitions and international art events is increasing.

If poetry can be given three-dimensional form, this transformation occurs in the rust-red art of Frida Baranek. Interweaving iron rods, wires and steel plates with a draftsman's sensibility in such works as *Curtain* (Cortina), or manipulating forms that cut through space in a seemingly disorganized pattern, she creates sculptures that have the quality of drawing. The basis of Ester Grinspum's art is more within the conceptual tradition. Joining drawing and sculpture, she deliberately plays with different appearances of things as a means of exploring their similarities.

In Ana Maria Tavares's art one clearly perceives the duality of rationality/sensuality. Rationality is evident in the almost excessive perfectionism she brings to the crafting of each work. Her sensuality emerges in her drawings— wall-sized works filled with intuition and gestural energy.

Playful and decorative qualities have always been the outstanding traits of Leda Catunda's work, such as *The Liver* (O Fígado), as well the work of Beatriz Milhazes, seen in *Regards to Vilo and Erico. A Hug and Kiss from your Ana Luiza,* 1992 (Lembrança a Vilo e Érico. Um beijo e um abraço da sua Ana Luiza). In fact, however, such "feminine" elements may be equally present in the art of men who are perfectionist and highly organized, or who exhibit an excess of good taste.

Jac Leirner was trained at the Fundação Armando Álvares Penteado in São Paulo, as were Leda Catunda, Nina Moraes, Georgia Creimer, Iran do Espírito Santo and Ana Maria Tavares. Her formal and ascetic organization of trash gathered from our industrialized society grows out of her observation of con-

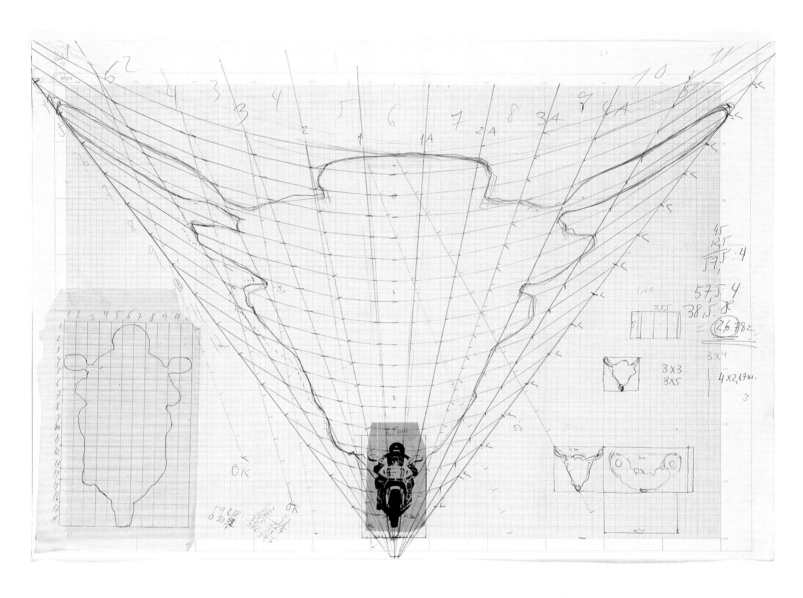

Regina Silveira

Working drawing, 1991
Ink on paper
19 x 25 in.
Collection of the artist

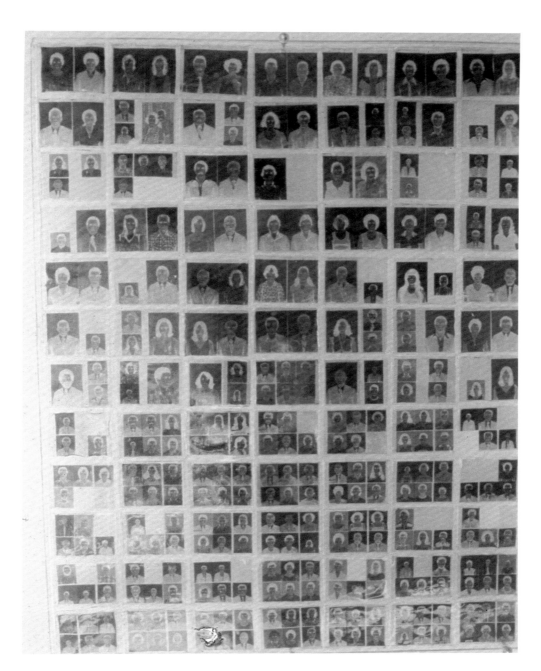

Rosângela Rennó

Obituary, 1991

Obituário

Photo negatives,
black velvet and
polyester resin
47 x 31 in.
Collection of the artist

temporary art and art collecting. Her insightful mind has led her to impose an order on her appropriated objects, however, that multiplies their creative energies. An admirer of the work of artists such as Cildo Meirelles and José Rezende, Leirner invents pieces that unfold like revelations. Her wonderful installation made from cigarette packs, as well as her sculptures using devalued Brazilian currency, have a cumulative effect which allows for a renewed reading of ordinary objects from everyday life.

cionais a que o Brasil é solicitado a participar. Porém o lúdico e o decorativo, no bom sentido, estão presentes, respectivamente, tanto em Leda Catunda quanto em Beatriz Milhazes, embora o dado "feminino" possa comparecer igualmente em trabalhos de homens, por seu perfeccionismo e organização, e por vezes em seu excesso de bom gosto, como nos trabalhos de arquitetos e artistas publicitários. Se a poética da forma tridimensional pertence às propostas de Frida Baranek, que manipula com sensibilidade de desenhista arames, vergalhões e chapas de ferro de formas vazadas ou que cortam o espaço, de maneira aparentemente desordenada, a tradição conceitual está, por certo, nos trabalhos de Ester Grinspum ao jogar com inteligência com a aparência das coisas dentro da atual tendência de explorar o simulacro; assim como em Ana Maria Tavares e Jac Leirner. Na primeira, a dualidade racionalidade/sensualidade sempre caminhou unida, o racional no perfeccionismo às vezes até excessivo da execução de suas peças, e os sentidos aflorando no desenho, intuitivo e gestual com que ela se expressa, nas superfícies de grandes dimensões de muro com que já trabalhou. Não lhe falta contudo o fôlego, e está implícito em seu trabalho o prazer do desafio.

Jac Leirner é oriunda da mesma escola formadora de artistas como Leda Catunda, Nina Moraes, Georgia Creimer, Iran do Espírito Santo, e Ana Tavares (Fundação Armando Álvares Penteado (FAAP), de São Paulo), onde estudaram sob a orientação de artistas como Nelson Leirner, Regina Silveira e Julio Plaza. Admiradora de artistas como Cildo Meirelles e José Rezende, sua rigorosa e assética organização de detritos da sociedade industrializada, surge quase como uma consequência da observação da arte contem-

Rosângela Rennó emerged as an artistic force from the moment her art was introduced in 1991 in the exhibition *Apropriações* (Appropriations) at the Museu da Imagem e do Som in São Paulo. Her work consistently deals with the effects of time, a painful element present in all of our lives. She approaches it from different perspectives—nostalgia, memory, amnesia—focusing on an image which has vanished with time, or borrowing and elaborating upon anonymous images. Since 1988 Rennó has manipulated anonymous photographs as three-dimensional objects in her work, without focusing on their aesthetic value. *Different Ages of Woman* (Diferentes idades da mulher) from 1992, for example, is a somewhat kitsch and cruel testimony on how women were perceived by men during the first half of this century—as "queens of the home," who could only fulfill their destinies while still young, and who, like queen bees, would suddenly disappear at the end of their reproductive cycle. There is a degree of morbidity to Rennó's emphasis on time. Death hovers over the works, like a countdown of each moment moving toward the end. This morbidity is paradoxical, for it emanates from the creative sensibilities of a thirty-year-old woman, who is full of life, yet simultaneously questions the destiny we all share.

porânea e do colecionismo. Mas seu espírito instigante leva-a a propor essa ordenação como trabalhos que se multiplicam em suas vertentes criadoras, desdobrando-se como revelações: é o caso de sua maravilhosa exposição baseada no coletar maços de cigarros, ou na reunião de notas de cem cruzeiros, de sentido acumulativo, ao propor uma leitura sempre renovada de objetos quase banais do cotidiano de um universo íntimo.

Já o trabalho refinado como sensibilidade, de Rosângela Rennó, personalidade artística que emergiu com força desde o primeiro momento de sua apresentação, em 1991, na exposição "Apropriações", no Museu da Imagem e do Som, em São Paulo, embora viva no Rio de Janeiro, nos fala permanentemente de um dado doloroso e intrínseco a nossas vidas: o tempo. Dado que ela aborda de vários ângulos, seja através da nostalgia, da memória, ou de sua ausência, a amnésia, focalizando a imagem que o tempo desfaz, ou ela mesma se apropriando de imagens anônimas como matéria-prima sobre a qual elabora seu potencial criativo. Desde 1988, Rosângela Rennó manipula tridimensionalmente fotografias sem autor, despre-ocupando-se de seu valor estético, provocando-a o documento, sua coloração fugidia, sua qualidade humana como comunicação. Cruel denúncia, "As Diferentes Idades da Mulher" (1991) é igualmente um "kitsch" testemunho da mulher vista a partir do olho do homem da primeira metade deste século, para quem a "rainha do lar" só pode-ria aspirar a preencher seu destino enquanto na flor da idade e, como as abelhas-rainhas, a desaparecer subitamente depois de encerrado seu ciclo reprodutivo. Há alguma coisa de mórbido nesta ênfase no tempo, no trabalho desta artista, nas dezenas de imagens reais embora virtuais, fixadas no tempo, a morte sempre presente nesta contagem do momento que flui. E paradoxal, por sair das mãos e da sensibili-dade criadora desta jovem de trinta anos, empolgada de vida e simul-taneamente debruçada sobre nosso destino.

Notas

1. Quando da realização da I Bienal de São Paulo (1951), Tarsila inscreveu-se como qualquer artista jovem à época postulando a possibilidade de ser selecionada pelo Júri de Seleção do evento.

2. "Contribuição da Mulher às Artes Plásticas no País". Museu de Arte Moderna de São Paulo, curadoria de Paulo Mendes de Almeida, (catal.) introdução de Maria de Lourdes Teixeira, Prefácio Mario Pedrosa, São Paulo, dez. 1960/ jan. 1961.

3. Mario Pedrosa, idem, ibidem.

4. Idem, ibidem.

5. "L'altra metà dell'avanguardia (1810-1940)", Milano, Palazzo Reale, 15 fev./13 abr. 1980.

6. "Pioneering Women Artists, 1900 to 1940". Helen Serger/ La Boétie, Inc., New York, Febr. 15/May 15, 1980, (catal.) introd. de Katherine Janszky Michaelsen.

7. "American Women Artists 1980", Museu de Arte Contemporânea da Universidade de São Paulo, S. Paulo, 27 out./ 20 nov. l980, curadoria de Glenna Park, Mary Dritschel, Regina Silveira, (catal.) textos de Wolfgang Pfeiffer e Glenna Park.

8. Sheila Leirner, "Feminismo na Arte Brasileira, Opinião da Crítica", "O Estado de S. Paulo", 27 fev. 1977. Ver resposta completa da Autora em "A propósito de um ques-tionário de Sheila Leirner: Existe uma arte especificamente feminina?" in Aracy A. Amaral, "Arte e Meio Artístico: entre a feijoada e o X-Burguer", Edit. Nobel, 1983, S. Paulo, p. 254-256.

9. Jane Ellison, "As mulheres na pintura, entre as fraldas e as oportunidades", "Folha de S. Paulo", 6 jun. 1980.

10. Maria Martins, de acentuada tendência surrealista, escultora singular, era mulher de diplomata brasileiro e, como tal, nos Estados Unidos, teve acesso a um círculo cos-mopolita ligado aos meios artísticos e museus. Curioso é citar igualmente outras escul-toras mulheres, desde Nicolina de Assis, de começos do século, a Moussia Pinto Alves, Pola Rezende, Felícia Leirner, Liuba Wolf e Zelia Salgado, para somente mencionar algumas artistas ativas até meados dos anos 50.

Nota biográfica

Aracy A. Amaral, crítica, Professora de Historia da Arte junto a FAU-USP, e curadora independente, é autora de inumeros livros sobre arte brasileira: "Artes Plásticas na Semana de 22", "Tarsila - Sua Obra e Seu Tempo", "Blaise Cendrars no Brasil e os Modernistas", "A Hispanidade em São Paulo", "Arte para que? A Preocupação Social na Arte Brasileira (1930-1960)", "Arte e Meio Artistico: Entre a Feijoada e o X-Burguer". Coordenou inu-meras antologias sobre arte brasileira, entre elas "Projeto Construtivo Brasileiro na Arte (1950-1962)", assim como curadora de inumeras exposições no Brasil e no Exterior. Diretora da Pinacoteca do Estado de São Paulo (1975-1979), e Diretora do Museu de Arte Contemporânea da Universidade de São Paulo (1982-1986).

Notes

1. There is a practical reason why a certain class of Brazilian women have been able to devote so much of themselves to the arts. Like the United States in the 19th century, the presence of one or more servants to help with the domestic chores has provided much more opportunity for Brazilian women of the middle and upper-middle class to dedicate themselves to artistic endeavors. Art is considered a prestigious leisure activity, both socially and culturally.

2. Guiomar Novaes and Magdalena Tagliaferro are internationally acclaimed concert performers. Other well-known musicians include Antonieta Rudge and Yara Bernette. Among Brazil's renowned women composers is Chiquinha Gonzaga. A less well-known talent was Lydia Dias de Aguiar, the mother of the painter Tarsila do Amaral.

3. Contribuição da Mulher às Artes Plásticas no País, Museu de Arte Moderna, São Paulo (December 1960–January 1961). Curated by Paulo Mendes de Almeida. Catalogue introduction by Maria de Lourdes Teixeira; preface by Mário Pedrosa.

4. Maria de Lourdes Teixeira, ibid.

5. Mário Pedrosa, ibid.

6. For the first Bienal de São Paulo in 1951, Tarsila do Amaral submitted materials like any young artist of the period hoping to be selected by the jury for inclusion in the prestigious event.

7. Milan, Palazzo Reale, February 15–April 13,1980.

8. Pioneering Women Artists, 1900 to 1940, Helen Serger/La Boétie, Inc., New York, February 15–May 15, 1980. Catalogue introduction by Katherine Janszky Michaelsen. Although few American artists knew of the importance of Brazil's women to its art, many Brazilians knew of American women's contributions to contemporary art, thanks to the Museu de Arte Contemporânea da Universidade de São Paulo's presentation of American Women Artists 1980 (October 27–November 20,1980). Curated by Glenna Park, Mary Dristohel and Regina Silveira. Catalogue essays by Wolfgang Pfsiffer and Glenna Park.

9. As a matter of fact, Sonia Delaunay, whose work was included in the show, had been a friend of Tarsila's in Paris during the 1920s, and both of them belonged to the same generation as Georgia O'Keeffe, whose work was very prominently displayed in the exhibition.

10. Sheila Leirner, "Feminismo na Arte Brasileira, Opininão da Crítica," O Estado de São Paulo, 27 Feb. 1977. See author's complete answer, "A propósito de um questionário de Sheila Leirner: Existe uma arte especificamente feminina?" in Aracy A. Amaral, Arte e Meio Artístico: Entre a feijoada e o X-Burguer (São Paulo: Publis. Nobel,1982), 254-56.

11. My thoughts about what is essentially feminine, of course, may be countered by the argument that the women I am referring to are urban women who share a decent standard of living. In addition to these are the great majority of women all over the world, who are as much contenders for survival as their men, with no pretense to this so-called "sensitivity."

12. Jane Ellison, "As mulheres na pintura, entre as fraldas e as oportunidades," Folha de São Paulo, 6 June 1980.

13. Cendrars visited Brazil twice (in 1924 and 1926), charmed by the "exoticism" of the tropics. Together with the other modernists, he traveled to the 18th-century colonial towns of the Gold Circle in the State of Minas Gerais, attended Rio de Janeiro's carnival in 1924 and took a trip to the interior of the State of São Paulo.

14. It is worth mentioning here a few other women sculptors, from Nicolina de Assis, who dates from the beginning of the century, to Moussin Pinto Alves, Pola Rezende, Felícia Leirner, Liuba Wolf and Zelia Salgado, who were active in the mid-1950s.

15. This quality strongly influenced the work of Hélio Oiticica, Clark's admirer and companion of the late 1950s and early 1960s.

About the author

Art critic and professor of art history at the Universidade de São Paulo, Aracy Amaral is an independent curator. Her publications include Artes Plásticas na Semana de 22, Tarsila—Sua Obra e Seu Tempo, Blaise Cendrars no Brasil e os Modernistas and Arte Para Quê? A Preocupação Social na Arte Brasileira, 1930-1970. She has edited many anthologies on Brazilian art, among them Projeto Construtivo Brasileiro na Arte, 1950-1962, and has curated several exhibitions in Brazil and abroad. She is a former director of both the Pinacoteca do Estado de São Paulo (1975-79) and the Museu de Arte Contemporânea da Universidade de São Paulo (1982-86).

A Arte Contemporânea do Brasil: Construção Teórica

Paulo Herkenhoff

Em Pindorama, a participação da mulher e a condição feminina têm um fluxo livre na arte. Na "terra das palmeiras", esse matriarcado atua na arte do século XX como a matriz feminina, que atravessa o tempo como uma estrutura. Não se poderia fazer aí simples referência à "contribuição da mulher", o que pressuporia a errônea idéia de adesão de uma porção a um corpus principal. Ou a uma idéia de acompanhamento de uma dinâmica cultural. Em Pindorama a mulher não esteve à margem. A mulher foi princípio do modernismo. Determinou numeráveis momentos decisivos do processo cultural. A sua qualidade impôs-se de fato no tempo preciso, antes de qualquer reivindicação feminista ressentida. Seria uma pauperização da história iniciar esta discussão pelo aspecto temático ou iconográfico. A quantidade de mulheres-artistas em Pindorama ocorre em alta proporção. Talvez como em nenhum outro país da América, em Pindorama - denominação dada pelos povos nativos dos Pampas e Andes ao que é hoje o território do Brasil - a mulher é sujeito da história da arte. A mulher e o homem fizeram a arte brasileira deste século, num processo de completude como o feminino e o masculino equilibram a vida. Talvez por isso mesmo também não seja um paradoxo que tenha sido um homem, o antropólogo Roberto da Matta, o autor de um dos melhores estudos sobre a representação da mulher e do feminino projetada na arte brasileira (1800-1930) (1). Essa sociologia do equilíbrio na produção da arte não deve, no entanto, escamotear as razões da história e, muito menos, lançar outras formas de discriminação, seja da mulher seja de outros segmentos sociais, na opacidade. Afinal, Pindorama é um país machista.

Foi uma mulher - Anita Malfatti - que detona a crise e o trauma do modernismo no Brasil. Sua pintura é, involuntariamente,

The Contemporary Art of Brazil: Theoretical Constructs

Paulo Herkenhoff

In Brazil, or Pindorama as the natives of the Pampas and Andes once called the country, the concept of women as full participants and "the feminine" as a desirable condition range freely through the realm of art. In this "land of palms," matriarchy functions as a fertile matrix from which much 20th-century art has come. It would not be possible here to refer simply to "the contribution of women," as that statement mistakenly assumes that we are dealing with something peripheral to the main body of culture.

In point of fact, in Pindorama women have not been shunted aside. While there is no doubt that Brazil is a sexist society, the number and quality of women artists reaches high proportions. They were at the source of modernism and have been stood at the center of a myriad of decisive moments in the cultural process. Perhaps to a degree unknown in another country of the Americas, women have always been a part of the nation's art history.

Indeed, it was a woman, Anita Malfatti, who was the catalyst for the crisis and trauma which marked the arrival of modernism in Brazil, and women have played a leading role in the development of artistic movements since that point. Malfatti's paintings were an involuntary declaration of the rupture between the academic and the modern. Brazilian writer Monteiro Lobato summed up the revolutionary effect of her work in a searing rhetorical query—"paranoia

uma declaração de ruptura entre o moderno e o acadêmico. O escritor Monteiro Lobato diante de sua obra conclui com um dilema contundente: paranóia ou mistificação? (2) Lobato, no entanto, preocupa-se em não parecer descortês, ao dizer que "os homens têm o vezo de não tomar a sério as mulheres. Essa é a razão de lhes darem sempre amabilidades" e com relação a Malfatti "julgamo-la, porém, merecedora de alta homenagem que é tomar a sério o seu talento dando a respeito de sua arte uma opinião sinceríssima". Lobato compara essa arte "anormal ou teratológica" com os desenhos feitos nos manicômios, com a diferença de que, no primeiro caso, "não há sinceridade nenhuma nem nenhuma lógica, sendo mistificação pura". O argumento conclusivo de Monteiro Lobato coincide com a visão da mulher na sociedade patriarcal brasileira, como em certas pinturas do século XIX analisadas por Roberto da Matta. Malfatti ou tem as emoções frágeis e descontroladas como a mulher na pintura "Arrufos"(1882) de Belmiro de Almeida ou vive o mundo pré-lógico. Paranóia ou mistificação?

As obras mais contundentes de Malfatti foram trazidas de Nova York (onde freqüentara em 1915-1916 a Art Students League e a Independent School of Art, depois de um período de estudos na Alemanha de 1910 a 1914). O terremoto Malfatti foi para o Brasil, segundo o escritor Mário de Andrade, a revelação do moderno (3). Na avaliação histórica de Mário Silva Brito, Malfatti paga um preço pessoal e desempenha o "papel de heroína", ao enfrentar as hostilidades que acabaram por levar a uma aglutinação política dos escritores e artistas modernos de São Paulo (4). Malfatti produz o trauma em São Paulo, uma cidade em dinâmico processo de crescimento e urbanização, mas que em 1917, tanto quanto na Semana de Arte Moderna, em 1922, buscava, em regra, estabelecer a sua própria academia. Daí, todo o movimento modernista inicial ter sido a ação de um grupo reduzido de intelectuais escandalizando, com a importação do modelo futurista de vanguarda de choque, uma cidade pacata e provinciana. Foi em São

or mystification?"[1] In an attempt to avoid sounding rude, Lobato added, "Men have the bad habit of not taking women seriously. That is why men speak to women in pleasantries, [but as to Malfatti] we judge her worthy, however, of the high honor of being taken seriously, thus requiring that her art be described in all sincerity." The writer goes on to compare her "abnormal or teratological" art to the drawings produced in insane asylums, the difference being that the former show "no sincerity or logic at all, merely pure mystification." Monteiro Lobato's concluding argument is in line with patriarchal Brazilian society's view of women as displayed in certain 19th-century paintings analyzed by Roberto da Matta.[2] Either Malfatti has the fragile and uncontrolled emotions of the woman portrayed in the painting entitled *Arrufos* (Quarrels), painted in 1882 by Belmiro de Almeida, or else she lives in a pre-logical world of paranoia or mystification.

According to author Mário de Andrade, the "Malfatti earthquake" introduced modernism into Brazilian culture.[3] Her most influential works were brought to São Paulo from New York, where she had been a member of the Art Students League and the Independent School of Art from 1915 to 1916, after a period of study in Germany from 1910 to 1914. Although it may seem tame today, Malfatti's art created a sensation when it was exhibited in São Paulo, a city which, despite dynamic growth and urbanization, was nevertheless still trying in 1917, and even later during the Semana de Arte Moderna (Week of Modern Art) in 1922, to establish its own academy. In contrast to this conservative atmosphere, the fledgling modernist movement was comprised of a small corps of radical intellectuals who scandalized a placid provincial city by importing a futuristic model borrowed from a defiant international vanguard. Mário de Silva Brito's historical assessment concludes that, although Malfatti paid a great personal price in playing the "role of a hero," her direct confrontation with such hostility eventually led to the political union of modernist writers and artists in São Paulo.[4]

The most vehement protests against modernism in Brazil came from São Paulo,

Paulo que se provocaram as mais veementes manifestações brasileiras contra o modernismo, o que lhe dá mais visibilidade. Em outros pontos do país, como o Rio de Janeiro, o modernismo apresentava outros índices de aceitação e prática, sem o caráter traumático e estridente. Nessa visão, o artista modernista era o desvio psicológico e social da regra, era o sujeito de comportamento individual desviante da maioria. Isso explicaria o sentido perverso do título do artigo de Monteiro Lobato sobre Malfatti: paranóia ou mistificação? E é essa pressão canibalista que aniquila em 1917 a artista Malfatti, com sua frágil personalidade. Seria difícil provar que depois do artigo de Lobato, Malfatti tenha produzido alguma obra verdadeiramente arrojada.

Canibalismo. Foi assim que outra mulher - Tarsila do Amaral - foi capaz de tomar todo o movimento e as tendências para o nacionalismo para formular, através da pintura, uma teoria brasileira de cultura: a Antropofagia. "Só a antropofagia nos une", declara seu marido - o escritor Oswald de Andrade - no "Manifesto Antropofágico" (1928), estatuto básico de uma teoria moderna de absorção cultural. Com a antropofagia o Brasil descobre o segredo da transformação do espelho em prisma, para usarmos a figura proposta por Jorge Luis Borges para a cultura argentina (5).

É em Paris que Tarsila e Oswald realizam algo que entre descobrir e desenvolver os princípios do seu nacionalismo. Duas ordens de experiência lhes abre os caminhos. De um lado é em Paris que Oswald de Andrade confronta seu interesse pelo futurismo com a veia do primitivismo modernista. Através dos contatos com Constantin Brancusi e Blaise Cendrars encontram a perspectiva de articular a herança afro ao modernismo nacional. O primitivismo, de fato, traria questões mais próximas à situação brasileira que o futurismo. Foi em Paris que Tarsila e Oswald compreendem o movimento nacionalista que se articulava na cultura brasileira, a partir do Rio de Janeiro, com a música de Villa-Lobos e a referência primitivista à herança indígena de Vicente do Rego Monteiro. Já em 1920, com sua "A Estética da Vida", o escritor Graça Aranha preconizara uma linguagem nacional, que se harmonizasse com a natureza e que superasse certos entraves míticos que, segundo ele, se interpunham entre o homem e a natureza. A síntese do nacional, na concepção modernista, seria a reunião dos dados espirituais, nativos, afros e europeus. "Antes dos portugueses descobrirem o Brasil, o Brasil tinha descoberto a felicidade",

which, paradoxically, gave the movement greater visibility. In Rio de Janeiro and other cities, modernism was accepted and practiced to a different degree, in a less dramatic and strident manner. By and large, however, the modernist artist was viewed as a psychological and social deviant, an individual whose behavior patterns differed from the norm. All of this helps to explain the perverse meaning of the title given to the Malfatti article by Monteiro Lobato— "Paranoia or Mystification?" It was precisely this devastating, devouring attitude which annihilated Malfatti as of 1917. An artist of fragile resilience, it is hard to say if she ever again created a truly daring work of art after the Lobato article.

Cannibalism. Ironically, that was how another woman—Tarsila do Amaral—was able to mesh the modernist movement and the nationalistic trends of the day to formulate, through painting, a Brazilian theory of culture called *Antropofagia* (Cannibalism). It was in Paris that Tarsila and her husband, Oswald de Andrade, began to distill the principles of their cultural nationalism. Two experiences cleared the way. First, Oswald's interest in Futurism blossomed into an appreciation for modernist primitivism. Second, the couple discovered, through contact with Constantin Brancusi and Blaise Cendrars, the possibility of linking Brazil's African heritage to a national modernism. Primitivism would eventually raise issues more relevant to Brazil's situation than would Futurism.

It also was in Paris that Tarsila and Oswald first began to understand the nationalist movement already being fashioned in Brazilian culture, radiating from Rio de Janeiro

diria Oswald de Andrade. Uma pintura de Tarsila do Amaral de 1923, "A Negra" é a semente do pensamento antropofágico. A figura de uma mulher negra, com seus grandes peitos, revelam uma fertilidade e o alimento, que na história de encontros multiculturais, inventou o Brasil. O Brasil do casal Tarsila/Oswald seria portanto originado da felicidade e da fertilidade, como a própria visão edênica.

A situação em arte diferiria, no entanto. O Brasil incorpora a herança portuguesa do prestígio superior da literatura e de menor tradição da pintura e escultura. Não há registro de nenhuma mulher artista no período colonial. Só no final do século XIX a mulher tem acesso à formação de artista. Não na Academia, na convivência com outros homens estudantes e no trabalho com modelos, mas nos cursos privados, quase domésticos. No início do século, algumas mulheres atuam na cena artística do Rio de Janeiro, então capital do país: Angelina Agostini, Nicolina Vaz de Assis, as amadoras Ana e Maria Vasco, Alice Bebbiano. Desde o início do século no Rio de Janeiro, J. Carlos havia modernizado a formulação gráfica do riso. Nair de Teffé, sua contemporânea, também rompia, na primeira década do século, com os padrões gráficos através de sua caricatura. A música popular, que encontraria sua feição nacional moderna, também antes de outras linguagens, teve em Chiquinha Gonzaga uma pioneira. A ela coube em ousando na música também lidar com o desejo, no ritmo lascivo do Maxixe. Nesse período, para a mulher, as transformações, na arte ou no seu estatuto, não se dissociavam.

through the music of Heitor Villa-Lobos and the primitivist references by Vicente do Rego Monteiro to a native Indian heritage. By 1920, in his book *A Estética da Vida,* writer Graça Aranha had begun to extol a national language which would harmonize with nature and thus overcome certain mythical obstacles which, in his view, stood between man and the world. By 1928, in his *Manifesto Antropófago,* Oswald de Andrade would follow suit with what was to become the basic textbook for the modern theory of a cultural melting pot in Brazil.[5] "Only Cannibalism unites us," he declared, in his quest for a hybrid nationalism which would unite spiritual, native, African and European elements. "Before the Portuguese discovered Brazil, Brazil had already discovered happiness," he says. A painting by Tarsila do Amaral done in 1923, *A Negra* (The Negress), would prove to be the seed of Cannibalist idealism. In it, the figure of a black woman with large breasts represents the fertility and the sustenance which forged Brazil, in the course of a history of multicultural encounters. Brazil, as revealed by Tarsila and Oswald, was to be rooted in felicity and fertility, just like Eden before the fall.

The colonial roots of Brazilian art present a rather different picture from that of the fecund negress, however. Until the 19th century, Brazil was no different from the rest of the Western world, which tended to confine women to domestic tasks and private life. While Brazil had eagerly absorbed a Portuguese heritage which gave a pride of place to literature, the few recorded examples of literature by female authors in colonial Brazil remain unpublished. Further, in the important reference work, *A Literatura Brasileira: O Pré-Modernismo,* compiled by the major contemporary critics of Brazilian culture, Alfredo Bosi and Antônio Cândido, 250 names are listed from western culture and Brazilian literature.[6] Of these only six are women, including the only Brazilian female author of the period, Francisca Júlia, and Saint Theresa of Avila! The modernist period is covered by Antônio Cândido in the book he co-authored with José Aderaldo Castello, *Presença da Literatura Brasileira.*[7] Of the twenty-two chapters in this publication which describe individual authors, only two are about women—Cecília Meireles and Rachel de Queiroz.

In contrast to literature, painting and sculpture were accorded less prominence during the colonial period, and there is no record of any woman artist who worked during that time. As in Europe, women were only granted access to art training at the end of the 19th century

Até o século XIX o Brasil não diferiu da tendência ocidental de confinar a mulher às tarefas domésticas, ao mundo privado. Os raros registros de literatura de mulheres no Brasil colonial permanecem inéditos. Tomemos dois grandes críticos contemporâneos da cultura brasileira, Alfredo Bosi e Antônio Cândido. No índice onomástico de seu "A Literatura Brasileira - o Pré-Modernismo" (6). Bosi alista 250 nomes da cultura ocidental e da literatura brasileira, dos quais apenas seis mulheres, entre as quais se incluíram uma única escritora do período (Francisca Júlia) e... Santa Teresa de Avila... Já Antônio Cândido, em sua obra conjunta com José Aderaldo Castello "Presença da Literatura Brasileira" (7), dedica vinte e dois capítulos individuais a escritores modernistas, entre os quais figuram duas mulheres, Cecília Meireles e Rachel de Queiroz.

O pós-guerra no Brasil seria um momento de renovação e rupturas na arte. Uma nova geração intelectual define uma dinâmica cultural para um país que cria um valor novo "o desenvolvimentismo", sob as bases frágeis de uma pretensa democracia social. O crescimento econômico acelerado acompanha-se da criação de novas instituições culturais, como a Bienal de São Paulo e três museus no Rio de Janeiro e São Paulo, entre 1948 e 1950.

No plano da arte, o aspecto mais aparente teria sido a adoção do abstracionismo, não sem a resistência de antigos modernistas militantes. Nos anos 50, haveria um novo indicador na arte: a presença da filosofia, subjacente à arte. A adesão às utopias socialistas já não se satisfazia com o simples engajamento, através do realismo social, a um marxismo unívoco. Se persiste um stalinismo autoritário e retrógrado nos Clubes de Gravura com seu realismo socialista de orientação zhdanoviana, ocorre, numa outra faixa de maior sofisticação

and, even then, their art studies did not include courses at the academy in the company of male students or participation in life classes. Instead they took private courses, often at home.

By the beginning of this century, nevertheless, some women were active on the art scene in Rio de Janeiro, the capital of Brazil at the time. They included Angelina Agostini, Nicolina Vaz de Assis, the amateurs Ana and Maria Vasco and Alice Bebbiano. J. Carlos had already modernized the graphic representation of laughter by the beginning of the century, and Nair de Teffé, his contemporary, used her caricatures to shatter graphic norms in that first decade. Popular music, which had also developed a modern national language before other media, found a pioneer in Chiquinha Gonzaga. Because she was willing to be daring in the field of music, it fell to her to explore the theme of desire through the lascivious rhythms of the Maxixe. For the women of this period there was an important association between the transformations in art and changes in their social status.

Women next came to the fore in the art world during the post-World War II era, a time of both renewal and rupture in the coun-

intelectual, a clara adoção de outros princípios de pensamento social. A esses corresponderia uma praxis artística orientada por um diálogo mais produtivo. À esquerda encontraríamos Waldemar Cordeiro, buscando para si o padrão de um "intelectual orgânico" correspondendo à sua afiliação ao pensamento de Antônio Gramsci. Sua obra dá conta de uma estética objetiva e concretista como aproximação dinâmica da lógica da produção industrial. A esse concretismo vigente em São Paulo contrapõe-se, como ruptura, o neo-concretismo no Rio de Janeiro (1959). O neo-concretismo propõe a reintroduzir um grau de presença do sujeito na obra, contra os excessos racionalistas e objetivistas do concretismo. Vale aqui tanto a subjetividade do artista quanto a percepção e a ação, na experiência de tempo imanente do Outro, que é o público. Esse era o seu índice de politização e de sociabilidade da arte. Para essa estratégia política convergem tanto o pensamento social libertário (no trotskismo do crítico Mário Pedrosa ou na sólida formação anarquista de Hélio Oiticica, sem qualquer ortodoxia), quanto a filosofia. A cisão entre Rio e São Paulo, também determina a substitu-

try. A new generation of intellectuals created a cultural dynamism in Brazil, which, in turn, generated a new "developmentism," resting on the fragile foundation of a so-called social democracy. Accelerated economic growth was accompanied by the creation of new cultural institutions, such as the Bienal de São Paulo in 1951 and three new museums in Rio de Janeiro and São Paulo established between 1948 and 1950.

In art, the most salient feature of these developments proved to be the adoption of abstractionism. New philosophical doctrines were embraced, providing new guiding principles for the aesthetics of 1950s Brazil. This did not come about without resistance from the older, militant modernists, however. The pursuit of socialist utopias would no longer entail a simple adherence, through social realism, to unequivocal Marxism. If an authoritarian and retrograde Stalinism did persist within the Clubes de Gravura (Engraving Clubs), which resulted in social realism of a peculiarly Zhdanovian tint,[8] the more intellectually sophisticated sectors clearly began to adopt different principles of social thought. The artistic practices of these individuals and groups were to generate a more productive dialogue.

On the left we find Waldemar Cordeiro, seeking out the standards for an "organic intellectual," as envisioned by the Italian Marxist Antônio Gramsci. Cordeiro's work encompassed both objective and Concretist aesthetics as dynamic approaches to the logic of industrial production. In Rio de Janeiro in 1959, the Neoconcretist movement arose to challenge the strict Concretism which dominated São Paulo. Neoconcretism proposed to reintroduce the Subject into the work of art to a certain degree. In opposition to the rationalist and objectivist extremes of Concretism, the Neoconcretist movement believed that the subjectivity of the artist and the perceptions and actions experienced

ição dos interesses empiricistas na semiótica saxônica (Charles Peirce) e da Teoria da Informação (Norbert Wiener) dos concretistas pela epistemia da filosofia de Merleau-Ponty e Suzanne Langer (8). Os sentidos eram convocados para um vasto repertório de experiências fenomênicas oferecidas pela arte. As duas mulheres do grupo neoconcreto, Lygia Clark e Lygia Pape são apresentadas nesta exposição.

No interior do grupo neoconcreto, Lygia Pape representou sempre a antecipação dos graus de experiência. Enquanto aquele grupo fazia esculturas e pinturas, Pape dedicou-se à xilogravura. Os veios da madeira gravada fundaram a idéia da organicidade na obra de arte. Depois realiza o balé neoconcreto (1958/9), uma dança de volumes geométricos de cor, movidos a energia humana. É precursora da incorporação neoconcretista do ato do Outro como perfazimento da obra. De quebra, antecede em dois anos a performance teatral das esculturas "Columns" (1961) de Robert Morris. Teria sido interessante ver a obra de Pape discutida por Rosalind Krauss no capítulo "Mechanical Ballets: light, motion, theater" de sua obra "Passages in Modern Sculpture" (9). Hoje poderíamos concluir que, com a ausência de determinadas experiências latino-americanas como o grupo Madí argentino e os neoconcretos brasileiros, certas tentativas totalizantes da história da arte permanecerão incompletas por enquanto.

O "Livro da Criação" (1959) é outra ruptura radical. Cada página é uma experiência de espaço de dobra e de desdobramento; de movimento da cor conquistando

by the Other, the public, were valid concerns. These two principles formed the Neoconcretist prescription for the politicization and social relevance of art.

As a political strategy, the Neoconcretist movement owes as much to libertarian social thought (seen in the Trotskyism of art critic Mário Pedrosa or in the solid anarchistic background of Hélio Oiticica) as to philosophy. In the rift between Rio and São Paulo, the empiricist interests of Anglo-Saxon semiotics, as expressed by Charles Peirce, and the Theory of Information, as propounded by Norbert Wiener, so dear to the Concretists, would be replaced by the epistemology of Jacques Merleau-Ponty and Suzanne Langer.[9] In Neoconcretism the senses are summoned to participate in a vast array of phenomenal experiences offered by art. Two prominent artists of the neo-Concretist group, Lygia Clark and Lygia Pape, are represented in this exhibition.

Lygia Pape was always one step ahead of the other neo-Concretists. While the others were sculpting and painting, Pape was making woodcuts. The veins in the etched wood provided the foundation for her idea of organicity in artworks, which she developed in the early 1950s. Subsequently she produced a Neoconcrete ballet (1958-59), a dance featuring geometric volumes of color moved by human energy. Once again as a precursor of things to come, Pape anticipated the Neoconcretists' interest in viewer participation in their works. Indeed, her involvement with viewer interaction and response preceded New York artist Robert Morris's *Columns* (1961), a theatrical performance with sculptures, by two years. It would have been

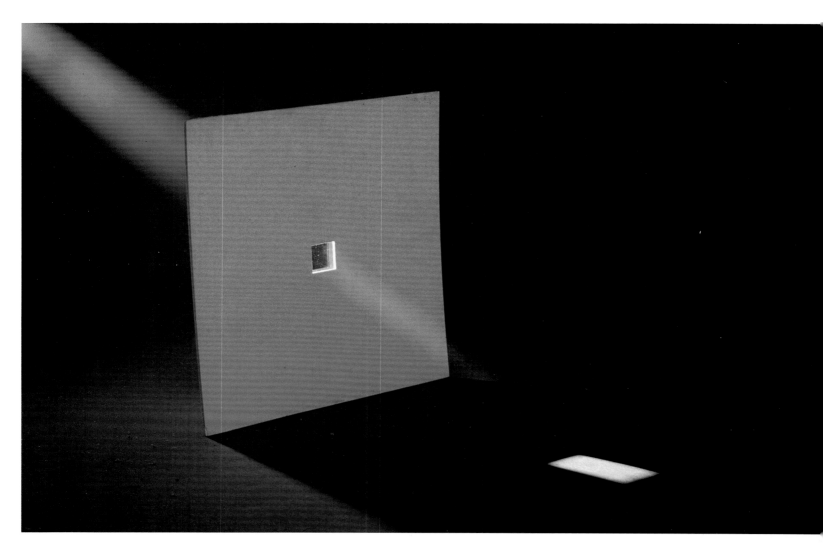

Lygla Pape

*The Book of
Creation, 1959*
O Livro da Criação
**18 pieces, gouache
and cardboard on
wood
12 x 12 x 4 in.
Courtesy Camargo
Vilaça Gallery
São Paulo**

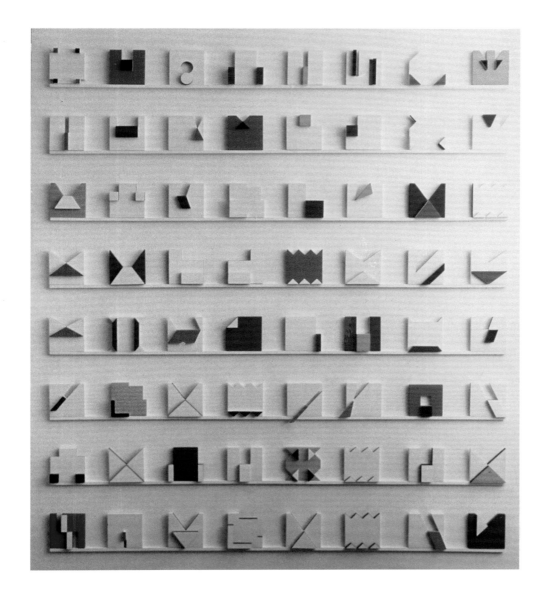

o espaço como tempo; trânsito de luz sobre a superfície e através dela. O "Livro da Criação" poderia ser a gênesis das experiências sensoriais básicas. O homem é assumido como sujeito de sua percepção fenomênica e inventor do conhecimento. É um thesaurus das experiências radicais do homem, sem uma taxonomia reguladora sob uma lógica. O único critério é a capacidade do homem de investigar e inventar, de surpreender. A água e o tempo, a roda e a palafita, a semeadura e a astronomia, o fogo e o vazio.

Numa página, um quadrado vazado é atravessado pela luz. Quase como um "concetto spaziale", esse rasgo na superfície é multiplicado no imenso lençol branco, "O Divisor" (1968). Cabeças de crianças se espalham pelos buracos, espraiando energia sobre todo esse plano primordial de luz. Pape agora já não quer oferecer a experiência sensível ao Outro, mas ao Outro do Outro e assim sucessivamente, como um modelo solidário de sociedade.

No processo cultural brasileiro, Lygia Clark opera a transformação da topografia em tópica. Essa mudança qualitativa do sentido do espaço em suas proposições significou também tomar o público como sujeito ativo e necessário a perfazer a existência da obra. Em seu percurso, longo ainda que concentrado em alguns anos, Clark inicialmente libertou o próprio quadro dos constrangimentos da ordem pictórica: a materialidade reduz-se à tinta industrial, a exigência de expressividade é abolida com a aplicação industrial da tinta, dispensa a moldura. A gênese do quadro é a formação de uma superfície pela junção de planos, como nas "Superfícies

Lygia Pape

The Book of Time, 1960

O Livro do Tempo

365 pieces, gouache
on wood
6 x 6 x 1 in. each
Courtesy Camargo
Vilaça Gallery
São Paulo

most interesting to see a discussion of Pape's work in Rosalind Krauss's chapter on "Mechanical Ballets: Light, Motion, Theater" from her book *Passages in Modern Sculpture.*[10] Without such a consideration of Pape and the Neoconcretists in Brazil, or groups such as the Madi in Argentina, any attempts to characterize modern sculpture's development will, necessarily, be incomplete.

Pape's *The Book of Creation* (O Livro da Criação) is another radical break. For the viewer, each page is an *experiência* (experiment or experience) in folding and unfolding time and space. Through this action, the movement of color conquers space as light moves over and through the page surfaces. *The Book of Creation* may be seen as a metaphor for the genesis of basic sensory experience. Here we, as human beings, inventors of knowledge, become the subject of our own phenomenal perception. The book is a thesaurus of radical human experience without a regulatory taxonomy or governing logic. A progression through the ages of earth and the development of humankind is offered. The only criterion for such an encounter is our capacity to investigate and invent, and surprise.

On one page an emptied square is pierced by light. Almost like a *concetto spaziale* (spatial concept), this opening in the surface allows the beam of light to become enlarged on the huge white sheet, creating *The Divisor* (O Divisor), 1968. When childern peek through the square opening, the shadows of their heads are reflected on the sheet, scattering energy over this entire primordial plane of light. Pape no longer wished to offer an experience that is *sensível* (touching or capable of being touched) to the Other. Instead she offers this experience to the Other of the Other (the

Lygla Pape

The Book of Creation, 1959
O Livro da Criação
18 pieces, gouache and cardboard on wood
12 x 12 x 4 in.
Courtesy Camargo Vilaça Gallery
São Paulo

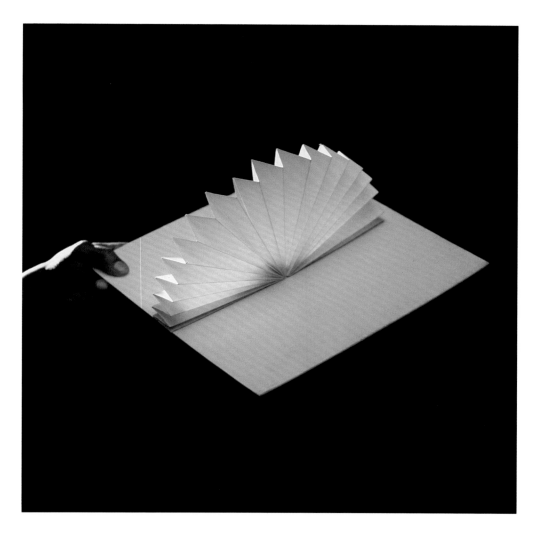

Moduladas" (1958). O quadro se faz em pedaços. Na trilha das "Constelações" de Josef Albers, Clark persegue inicialmente a "pura energia ótica", como percebeu Ferreira Gullar (10). Se em Albers a linha ainda se traça sobre o fundo, em Clark ela será revelada em outra instância semântica. O vazio da junção dos planos de madeira nas "Superfícies Moduladas", é uma "linha-espaço" real, que integra as partes no sentido de um todo, como um fio melódico. Daí ser chamada "linha orgânica". A linha branca na borda dos planos de "Espaço Modulado" (1958) ou que se rompe em "Ovo" (1958) é a linha de luz que em lugar de separar, articula a obra com o mundo. Em 1960, Lygia Clark declara a "morte do plano", uma criação do homem. "Demolir o plano como suporte da expressão é tomar consciência da unidade como um todo vivo e orgânico... Mergulhamos na totalidade do cosmo", diz a artista. (11) Os planos se justapõem e se superpõem, desdobram-se planimetricamente, avançam sobre o espaço como nos "Contra-Relevos" e "Casulos" (1958). A um

Other's shadow), and so on successively, like a solitary model of society.

Pape's fellow neo-Concretist Lygia Clark, in turn, contributed to Brazil's cultural dynamics by transforming topography into *tópica*—a doctrine of places. This qualitative change in the meaning of the spatial concepts presupposes that the public functions as an active Subject, an element necessary to complete the existence of the artwork. In her artistic trajectory, which was long although concentrated into a very few years,

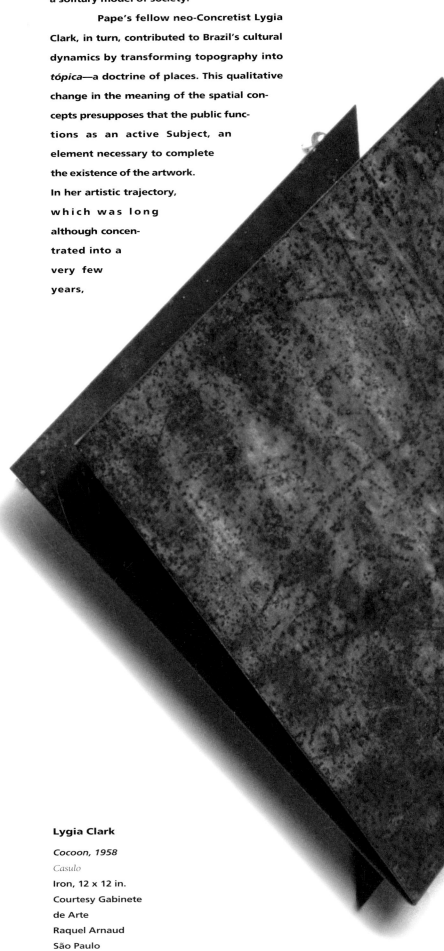

Lygia Clark

Cocoon, 1958
Casulo
Iron, 12 x 12 in.
Courtesy Gabinete
de Arte
Raquel Arnaud
São Paulo

momento a cor é abolida, como excesso. Em novo salto, articula os planos de metal em estrutura que se articulam, como um organismo vivo, "Bichos" (1960). É como se os casulos caíssem da parede e saltassem à vida, diria a artista. Os "Bichos" inauguram uma nova profundidade da relação de Clark com o Outro. Não admitem passividade, requerem uma efetiva participação para a produção do movimento. Nos novos passos de Clark estariam os "Trepantes" e as "Obras Moles" (1964). A maleabilidade do material, a possibilidade de adaptar-se às condições topográficas sob a regência da ação do Outro, testemunham uma analogia com a idéia de "plasticidade da libido". Lygia Clark tornará paulatinamente mais aguda essa relação, metafórica e fenomênica, de determinadas experiências sensoriais como simbolizadoras de uma tópica individual. É a transformação da topografia em tópica, como uma topologia em que o espaço vin-

Clark began by freeing painting from the constraints of pictorialism. She reduced her medium to industrial paint, eliminated the frame and abolished expressive brushwork by resorting to the industrial application of color. As may be seen in her paintings called *Modulated Surfaces* (Superfícies Moduladas), she then constructed the final work of art by joining individual pieces together to form a planar surface.

Influenced by works such as Josef Albers's *Constellations,* Clark originally pursued the idea of "pure optic energy," as noted by Ferreira Gullar.[11] If in Albers's art the line is delineated in an illusionistic background space, in Clark's work the line is revealed at another level of experience. The emptiness of the seam between the planes of wood in *Modulated Surfaces* becomes a real "line-space." This line-space, which is responsible for integrating the individual object parts to create a feeling of wholeness, was defined by Clark as the "organic line." The white line which appears on the edge of wood planes in *Modulated Space* (Espaço Modulado), 1958, or

cula à dinâmica da estrutura individual. Um exemplo é a fita de Möbius, o espaço torsado, com uma margem única e no qual o tempo, contínuo, é que faz a diferença entre as duas faces da fita (12). Em "Caminhando" (1964), Lygia Clark propõe que cada um arme sua fita de Möbius e caminhe sobre ela, no sentido do comprimento, com uma tesoura. O espaço se faz e a obra se perfaz exclusivamente com a doação do tempo imanente de cada um na experiência desse caminhar. Na topologia da psicanálise de Lacan, dos seus seminários de 1962 a 1967, o paradoxo da fita de Möbius é o modelo subversivo da oposição significante-significado e o testemunho da continuidade entre o eu e o Outro, como a margem única. Em Clark e Lacan, a fita de Möbius age como uma planificação do "campo do desejo".

Em sua história pessoal, Mira Schendel foi inicialmente uma imigrante suíça que chega ao Brasil em 1949, impregnada pelas angústias existenciais da Europa do pós-guerra. Era então leitora de Kierkegaard e Heidegger. Daí nunca ter tido afinidades com o concretismo de São Paulo (para onde migrara em 1952), cujo otimismo fundado na crença no progresso da sociedade industrial e sua respectiva estética contrapunha-se às angústias de quem conhece os limites da comunicação. A obra de Schendel assenta-se na conclusão heideggeriana de irremediável separação entre o eu e o Outro, ainda que seja ela uma "existência entre os Outros". Nesse sentido, poderíamos traçar um paralelo entre Schendel

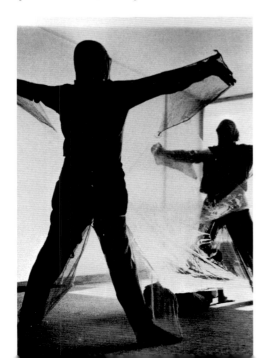

Lygia Clark

Experience

(*Experiência*)

"Rede de Elásticas,"
Paris, 1974

Lygia Clark

Animal

Bicho

Metal

12 x 8 ¹/₄ x 8 ¹/₄ in.

Courtesy Gabinete de
Arte Raquel Arnaud
São Paulo

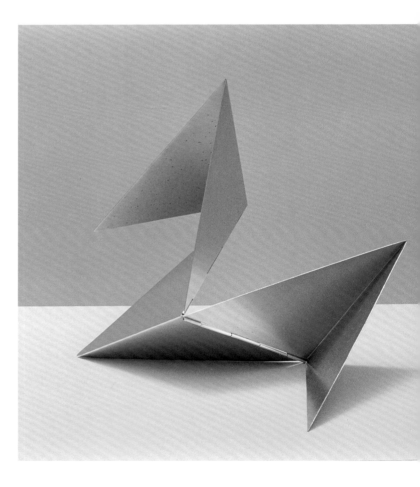

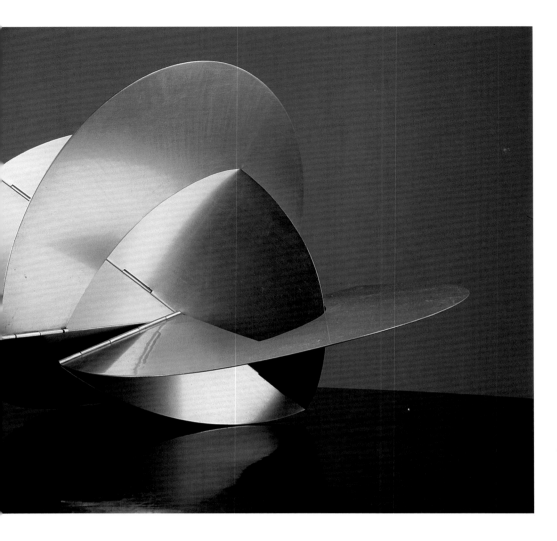

Lygia Clark

Animal

Bicho

Aluminum

Collection Maria

Cristina Burlamaqui

breaks up in *Egg* (Ovo), 1958, is a line of light which links the artwork to the physical world, rather than separating it pictorially from our space.

In 1960 Lygia Clark declared "the death of the plane" as a human creation. "To demolish the plane as support for expression is to be aware of the unit as a living and organic whole. . . . We have plunged into the totality of the cosmos," says the artist.[12] Planes are juxtaposed and overlap, they unfold, they surge forth over space, as in *Counter-Reliefs* (Contra-Relevos) and *Cocoon* (Casulo), 1958. At one point Clark abolished color as excessive. Then, in a leap in a new direction, she used color to bind the planes of metal in structures that are akin to living organisms, seen in her *Animal* (Bicho) works of the 1960s. It is as if the cocoons had fallen off the walls and sprung to life, the artist would say.

The *Animal* (Bicho) works inaugurate a new depth in the relationship between Clark and the public. The sculptures allow no room for passivity, since they require that the viewer manipulate the metal planes to create movement. Without this interaction, the full meaning of the bicho is lost. *Climbers* (Trepantes) and *Soft Works* (Obras Moles), 1964, appear next along Clark's newly blazed trail. The malleability of the materials used, and the possibility of adapting to topographic conditions while under the influence of the viewer's actions, all suggest

e Bourgeois no enfrentamento doloroso dessa realidade. A precariedade comunicacional, manifestada em quase imaterialidade faz dessa potência bruta uma redução ao essencial. A escritura de Cy Twombly pareceria excessivamente retórica num confronto com os signos de Mira Schendel.

Se o que faz é uma "arte de vazios", o vazio encrava-se no signo, como se silêncio e voz vivessem a danação de ser um o espelho do outro, à espera da palavra. Schendel, com seu desenho sobre o papel transforma o nada em vazio, o excesso de luz em silêncio. Sua obra parece surgir dali, de onde a linguagem emerge e entrevê suas impossibilidades. É o nascimento da fala trazendo embutidos os limites da linguagem.

A inominada angústia pessoal de Schendel, permeada por suas preocupações filosóficas e estéticas, não se isola de uma sutilíssima ótica social. Suas esculturas "Droguinhas" (1966) esclarecem uma estratégia social (13). No português do Brasil, "droga" é o termo irado e depreciativo para uma coisa ou situação indesejada, irritante. No diminutivo, adotado por Schendel, exacerba-se o seu caráter negativo. As "Droguinhas" podem assumir a afetação pelo obscuro momento político da repulsiva ditadura brasileira recentemente instalada, em 1964. Uma "Droguinha" é um corpo de nós, espaço emaranhado, incógnita de existência de uma saída. Só lhe faltava ter a configuração do mapa do Brasil, mas seria um humor demasiadamente literário para o fino espírito de Schendel.

A obra de Mira Schendel é irmã da poesia. Trabalha agente da "arte de figurar as coisas difíceis de dizer", como disse o poeta brasileiro Dante Milano sobre Dante Alighieri (14). Diríamos que Mira Schendel buscou revelar o irrevelável, dizer o indizível e nominar o inominável.

Fayga Ostrower e Maria Bonomi formaram-se com a geração de artistas (Carlos Oswald, Oswald Goeldi, Lívio Abramo e Axl Lescoschek) que estabeleceu um lugar na arte e um estatuto cultural para a gravura no Brasil. Na década de 50, a gravura esteve centrada no ateliê do Museu

an analogy with the idea of the "plasticity of the libido." Lygia Clark gradually sharpens this metaphoric and phenomenal manipulation of sensory experiences. Her art is the transformation of a topography into tópica, like a topology in which space binds otherness to the dynamics of the individual structure. Her achievement brings to mind the Möbius strip, a rotated space with a single edge where only time, which is continuous, permits a distinction between the two surfaces of the strip.[13]

In *Walking* (Caminhando), 1964, Lygia Clark proposes that each person set up his or her own Möbius strip and "walk" on it lengthwise with a pair of scissors. Space is created and the work completed exclusively through the time each person spends interacting with it. In the topology of Jacques Lacan's psychoanalytic theories, drawn from his seminars between 1962 and 1967, the paradox of the Möbius strip is a subversive model of the opposition between that which signifies or has significance and that which is signified or significant. The strip bears witness to the continuity between the Ego and the Other, like the one-sided edge. In the work both of Clark and Lacan, the Möbius strip functions like the planning for a "field of desire."

The relationships studied in Clark's work lead us to four other individuals who matured in the 1950s—Mira Schendel, Fayga Ostrower, Maria Bonomi and Tomie Ohtake, all included in this exhibition. Mira Schendel emigrated from Switzerland to Brazil in 1949, imbued with Europe's postwar existential anguish. At that time she was reading the philosophy of Søren Kierkegaard and Martin Heidegger. For this reason she never felt any affinity for the Concretist movement in São Paulo, where she had moved in 1952. Their optimism, based on the belief in the progress of industrial society and its respective aesthetics, clashed with the anguish of someone who understood the limits of communication. Schendel's works are based on the Heideggerian conclusion regarding the irremediable separation between the I and the Other, even when this separation functions as an "existence among Others." In this regard we can draw a parallel

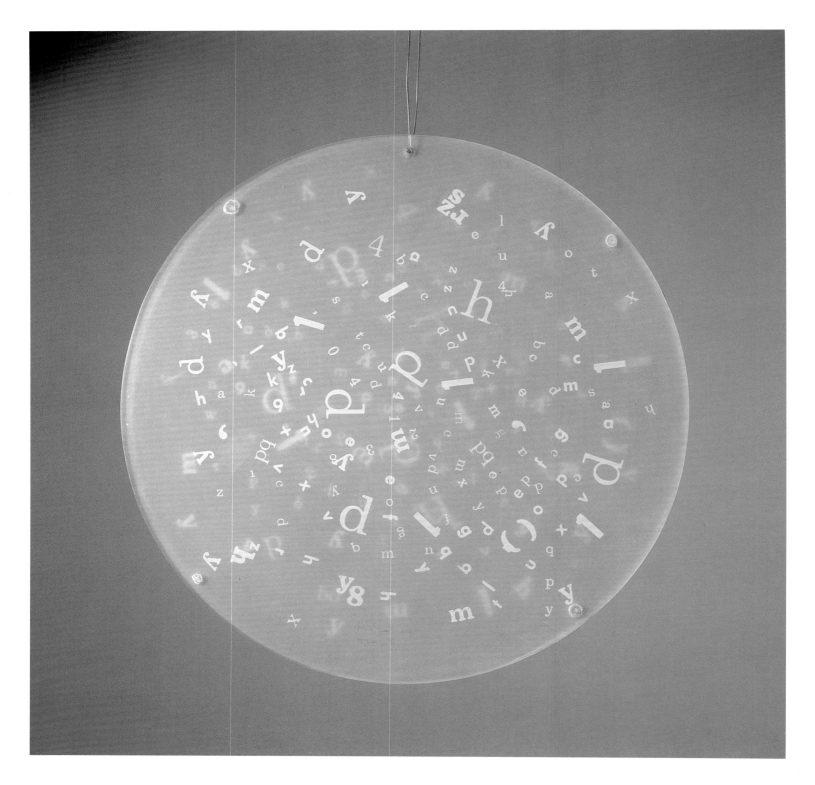

Mira Schendel

Circular Graphic,
1973

Objeto Gráfico Circular

Letraset on acrylic
8 1/2 in. diameter
Collection Ricard
Takeshi Akagawa

de Arte Moderna do Rio de Janeiro, dirigido por Edith Behring.

"Desde que vim a conhecê-la, a gravura me parece ser a música de câmera das artes visuais", escreveu Fayga Ostrower (15). A clave em que Ostrower desenvolverá uma abstração informal, marcadamente humanista, como uma busca da revelação do mundo pela luz (16). E essa luz, para a artista, será tanto aquela convivência quotidiana com o sol tropical quanto a iluminação pelos valores interiores.

Sua obra máxima na xilogravura é o "Políptico do Itamarati" (1968), comissionada para a nova sede do Ministério das Relações Exteriores em Brasília. A imagem que a guiava, segundo o depoimento da artista, "era a de um largo espaço cantante". Sua estrutura remete ao sentido da polifonia. As sete partes da gravura implicam em 39 cores. O conjunto não tem o caráter narrativo, nem se articula para encaixar partes para a formação de uma imagem. A passagem de uma parte à outra funciona então como ruptura. O vazio visual é para

between Schendel and Louise Bourgeois in the pain of facing this reality.

Schendel's unnamed personal anguish, permeated with her philosophic and aesthetic concerns, cannot be isolated from an extremely subtle social viewpoint. Her sculptures called *Junk* (Droguinhas), 1966, clarify a social strategy. [14] In Brazilian Portuguese, *droga* is an irate and depreciative term for an undesired thing or situation, something irritating. The diminutive form used by Schendel underscores this negative aspect. The Droguinhas can be forgiven this affectation because they emerged during a somber political juncture in 1964, shortly after the takeover by a repulsive Brazilian dictatorship. A Droguinha is like our body, an enmeshed space, ignorant of the existence of any way out. All that was missing from this artistic metaphor was the configuration of a map of Brazil, but that jab would have been too literary for Schendel's refined spirit.

Mira Schendel's work is a sister to poetry. It functions as an agent of the "art of rendering the things that are so hard to say," in the

Mira Schendel

Small Bits Series, 1972
Série Toquinhos
Mixed media on
rice paper
18 1/2 x 9 in.
Collection Ada Clara
Dub Schendel Bento

Mira Schendel

Writings Series, 1965
Série Escritas
**Mixed media on
rice paper
18 1/2 x 9 in.
Collection Ada Clara
Dub Schendel Bento**

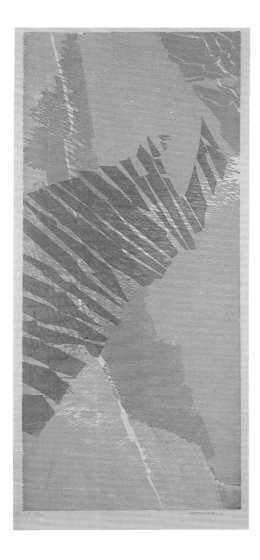 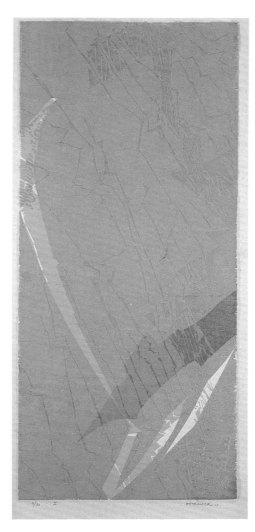 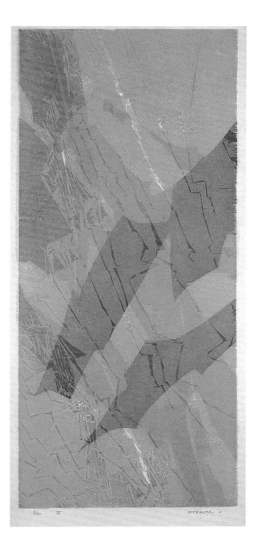

Ostrower o correspondente à função do
silêncio na música. Uma noção de tempo
desloca o sentido da precisão: a transiência
das imagens no fluxo do olhar reverte-se
poeticamente em fuga. O espaço parece des-
dobrar-se de si mesmo em fluxo contínuo, que se sustenta como presença nos acordes da cor. A harmonização dessas
forças ambivalentes - uma fuga e um lugar - se obtém com a noção de suspensão, em que a cor e as formas pousam
e aderem ao espaço através das superposições e transparências. Cabe, então, ao olhar perceber o fio melódico traçado
pela sua tessitura gráfica, sem divagações mas com todo devaneio poético diante de um mundo cambiante. O trân-
sito das instâncias sensoriais tocadas pela obra de Ostrower - música e arte - remete a um homem pleno.

A xilogravura de Maria Bonomi a partir da década de 60 desbordou o caráter íntimo, confessional da gravura
que então se praticava no Brasil. No entanto,
Bonomi não perdera de vista o engajamento
político da gravura de seu mestre, Lívio
Abramo. Para Bonomi, o novo estatuto, sob
o signo da comunicação, seria a Retórica,

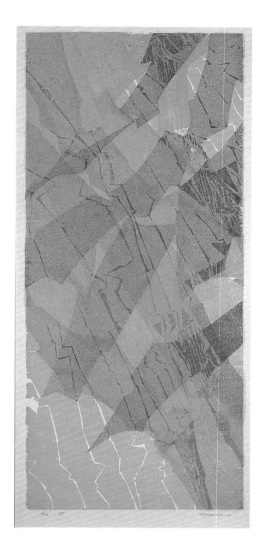 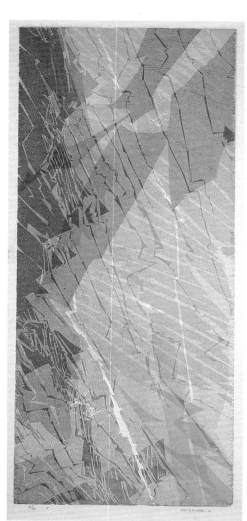 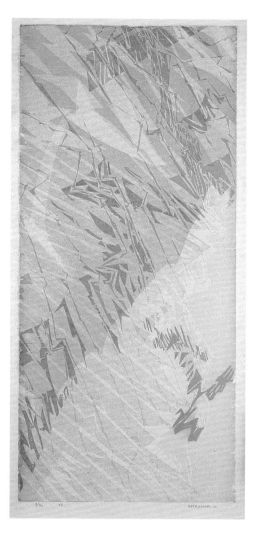

Fayga Ostrower

Itamaraty Series
Série Itamaraty

Untitled, 1968
Sem Título
Mixed media on paper
41 x 16 in. each
Collection José Mindlin

words used by Brazilian poet Dante Milano to describe Dante Alighieri.[15] One could say that Mira Schendel sought to reveal the unrevealable, say the unspeakable and name the unnameable.

Fayga Ostrower and Maria Bonomi studied with Carlos Oswald, Oswald Goeldi, Lívio Abramo and Axl Lescoschek—the generation of artists that established the cultural precepts for engravings in Brazil. In the l950s the heart of the engraving movement was located in the studios of Rio de Janeiro's Museu de Arte Moderna, directed by Edith Behring. "Ever since I first learned about engraving, I have felt that it is the chamber music of the visual arts," writes Fayga Ostrower.[16] It is in this vein that she was to develop an informal style of abstraction, clearly humanist, in the quest of the revelation of the world through light.[17] For Ostrower this light will refer equally to the daily presence of the tropical sun and the illumination produced by internal values.

Ostrower's masterpiece among her engravings is the *Itamaraty Polyptych*, commissioned for the new Foreign Ministry Building in Brasília. According to the artist, she was guided in creating this piece by the

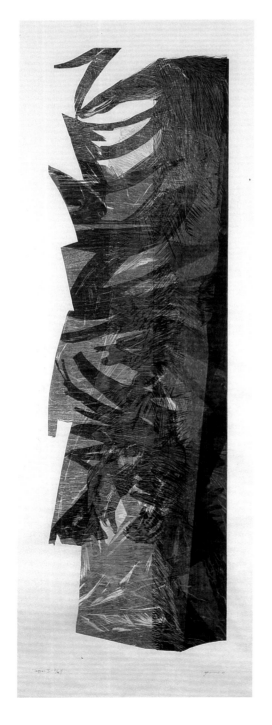

Maria Bonomi

Sappho I
Engraving, 90 x 47 in.
Collection of the artist

instrumentalizando uma ação mais aristotélica do que platônica. Desde os anos 60, a opressão que se estendia, à direita e à esquerda, no muro de Berlim ou na ditadura do Brasil, é enfrentada pela artista como um testemunho. Sua gravura é seu combate e sua denúncia. Seu projeto era erigir uma voz, ou refazer uma palavra silenciada.

Esse discurso adota uma severidade para evitar determinadas "figuras de estilo". Opta por desenvolver imagens gráficas como argumentos visuais, orientados por manobras táticas de persuasão. Formas impressas, imagens gravadas condensam uma energia gráfica sobre grandes planos brancos. Ferem os vastos planos de luz. Agem como cicatrizes que fixassem, nestes pontos, o olhar; que prendessem o movimento do olho ali, onde a liberdade não flui. Esse processo de simbolização das imagens abstratas, já deixa entrever que Bonomi dispensa as evidências da figuração como

image of a "wide, singing space." The work's structure recalls the meaning of polyphony; the seven parts of the engraving involve thirty-nine colors. The whole has no narrative character, nor does it assemble parts intended to be joined in the formation of an image. Thus the transmission from one part to another functions as a rupture. To Ostrower, this visual emptiness corresponds to the function of silence in music. A notion of time shifts the meaning of precision—the transience of the images in the flow of the viewer's glance poetically reverts to flight. Space seems to unfold in a continuous flow, which is sustained as a presence in the chords of color. Harmony between these ambivalent forces—of flight and place—is attained by the notion of suspension, in which color and forms alight and attach to space through the use of layering and transparency. It is left up to the eye to perceive the melodic line drawn by the graphic imagery, presented without

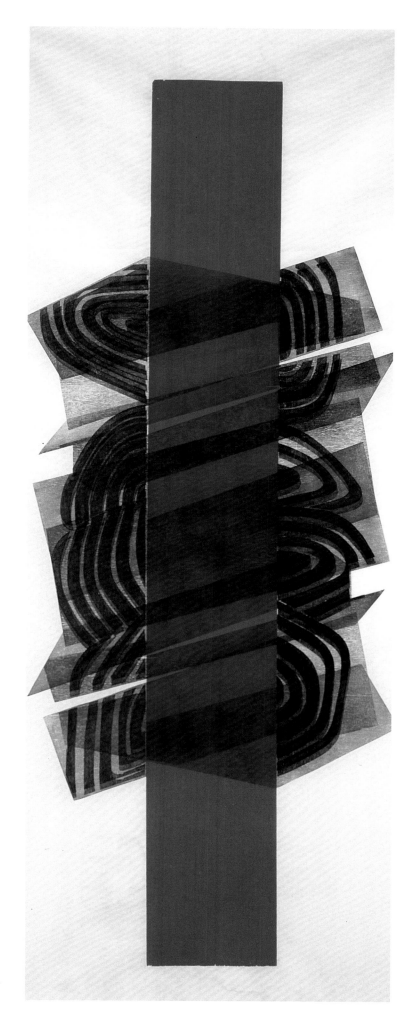

Maria Bonomi

Ballad of Terror, 1970
(third state)
Balada do Terrór
Engraving, 90 x 47 in.
Collection of the artist

Tomie Ohtake

Red, 1992
Vermelho
Acrylic on canvas
79 x 67 in.
Collection of the artist

origem semântica. A grande dimensão das gravuras define-lhes uma "luta corporal" no plano da percepção: ver é poder projetar o próprio corpo num espaço, é projetar a fantasia de dissolver-se em alguns desses abismos visuais de uma "Balada do Terror". Sacrifica o artifício da mimesis pelo enredamento num discurso de signos. Essa politização do abstrato é a dimensão maior de sociabilidade da obra de Bonomi.

Tomie Ohtake intensifica sua presença no circuito da arte brasileira no final da década de 50. É um período em que surge uma geração de artistas brasileiros, nascidos no Japão, que, diferentemente da figuração da paisagem de seus antecessores (Takaoka e outros), é capaz de revelar como ponto central de sua pintura, traços plásticos da herança oriental, como o Zen. Três nomes devem ser convocados aqui: Manabu Mabe, Flávio Shiró e Tomie Ohtake. Mabe fará as referências mais explícitas ao gesto caligráfico transmutado em seu gesto pictórico. Flávio Shiró, que nasceu em Sapporo (Japão), viveu sua infância no interior da floresta amazônica e migrou para Paris em os anos 50, realizaria uma síntese de culturas: o gesto é memória da caligrafia Zen, é evocação fantasmática dos cipós e serpentes da selva e, finalmente, marca pictórica da França do pós-guerra de uma gestualidade, impregnada de sugestões surrealizantes.

A pintura de Tomie Ohtake é um território demarcado da harmonia. Pode ser a experiência de um silêncio plácido, introspectivo, como uma decorrência de deter-

digressions yet filled with poetic reverie vis-à-vis a changing world.

In contrast to Ostrower is Maria Bonomi, whose works, beginning in the 1960s, outshone the intimate, confessional engravings then being produced in Brazil. She never lost sight of the political involvement of the engravings of her mentor, Lívio Abramo, however. For Bonomi the new bylaw, under the heading of communication, would be rhetoric, a rhetoric wielding a line of action that would be more Aristotelian than Platonic. Since the 1960s she has confronted the oppression which spread on the left and on the right, including the Berlin Wall and the dictatorship in Brazil, as a witness. Her engravings represent her struggle and condemnation. Her purpose is to raise her voice or refashion a word that has been silenced.

Bonomi's discourse adopts a certain severity so as to avoid "stylistic tropes". It opts to develop graphic images as visual arguments, guided by tactical maneuvers in persuasion. Engraved imagery condenses a graphic energy onto large white planes. The images function like scars that stop the movement of the eye and impede the visual flow. This symbolization of abstract images functions without evidence of figuration as a semantic source. The large dimensions of the engravings speak to a "bodily struggle" within the plane of perception. To see Bonomi's images is to project one's own body into the space she creates and participate in the fantasy of being dissolved in the visual abysses of her *Ballad of Terror* (Balada do Terrór). Bonomi sacrifices the

minadas formas hieráticas e temperatura cromática. No entanto, essa arquitetura da harmonia enfrenta desafios mais complexos. Se o gesto alguma vez marcou-se pelo percurso caligráfico do pincel, no entanto, a sua calculada energia não deixa qualquer indício de um movimento espasmódico, ansioso. O gesto tem a responsabilidade de construção do espaço e fluência da matéria, ações imbricadas com a fabricação do tempo. É, pois, um tempo fático, tramado no corpo da pintura, sem descompassos. Cada camada de cor é uma decisão firme para constituir uma massa pictórica sem convulsões e incertezas. Aposições de pinceladas, sobreposições de camadas, veladuras e apagamentos de áreas de cor - tudo se vê, ou entrevê, com clareza e discrição. O olhar atento sobre a superfície da pintura é sempre retribuído com a percepção de delicadas situações em novas possibilidades harmônicas. Se a pintura de Tomie Ohtake se reduzisse à luz noturna, com espaços de sombra, vastas regiões de profundidade, banhos de sóbrios azuis, talvez ela apenas homologasse visualmente o desejo de equilíbrio. Nesse caso o projeto da pintura e a pintura

artifice of imitation in exchange for an entangled discourse of symbols. This politicization of the abstract is the best indicator of the sociability in Bonomi's work.

Tomie Ohtake became a presence on the Brazilian art scene at the end of the 1950s. This period witnessed the emergence of a new generation of Japanese-born Brazilian artists. Unlike such predecessors as Takaoka, these younger artists—Manabu Mabe, Flávio Shiró and Tomie Ohtake—were able to incorporate a certain plasticity, drawn from elements of their Oriental heritage, such as Zen Buddhism, as a central feature of their art. Of the three artists, Mabe produced the most explicit references to the calligraphic gesture in his work. Shiró, born in Sapporo and raised in the middle of the Amazon forest, moved to Paris in the 1950s. His art is a synthesis of

Tomie Ohtake

Untitled, 1992
Sem Título
Acrylic on canvas
79 x 59 in.
Collection of the artist

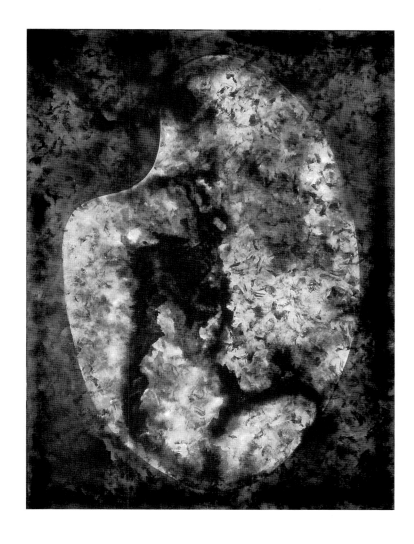

resultariam em óbvia redundância. A experiência da harmonia torna-se mais complexa nos momentos da luz solar, das cores estridentes, dos confrontos cromáticos, também integrantes da obra de Ohtake. O exercício da pintura, e também o de sua percepção, são então convocados para o nível de enfrentamento ontológico da idéia de contraste desses fenômenos visuais. Intermediados por uma posição filosófica da distância, movidos por uma posição de não ansiedade, promove-se em qualquer instância, o encontro com os limites da harmonia da ocasião, estejam eles naqueles extremos de redundância ou nas fronteiras da impossibilidade ou da sua negação. Essa é a justeza perseguida na pintura de Tomie Ohtake.

O modelo desenvolvimentista encontrou sua crise social mais aguda na década de 60, desembocando no golpe militar de 1964. Nesse período conturbado, reintroduz-se uma vigorosa figuração, com suas marcas da Pop arte. O consumo numa sociedade de capitalismo periférico, a comunicação num país tão diverso e a violência da

cultures. His imagery conveys the memory of Zen calligraphy, combined with a phantasmagoric evocation of jungle vines and snakes and the pictorialist qualities of postwar French art, to produce a system of gestures pregnant with Surrealist suggestions.

Tomie Ohtake's painting, in turn, is a territory bounded by harmony. It may be said to reflect the experience of a placid, introspective silence and an awareness of certain hierarchal forms and chromatic values. This architecture of harmony offers more complex challenges, however. If at any point the image is marked by the calligraphic path of the brush, the calculated energy of the gesture reveals no sign of a spasmodic or anxiety-ridden movement. The brushstroke is responsible for the construction of space and the fluidity of the medium, actions that are imbricated with the construction of time. It is, after all, a phatic sort of time, woven into the body of the painting without a misstep. Each layer of color is a decisive choice, selected to build up a pictorial mass without convulsions and uncertainties. Juxtaposed brushstrokes, overlapping

instância sócio-política são os vieses dessa nova figuração. A imagem da mulher, sob o foco do voyeurismo e da violência, povoa esses quadros pintados por homens. Algumas mulheres criam uma arte que discute a condição feminina e o estatuto da mulher nos centros urbanos brasileiros. Mais recentemente, Maiolino criou a instalação "Entrevidas" (1981), consistindo num chão povoado por centenas de ovos. Um grau crescente de tensão se constrói na medida em que se avança por esse espaço carregado de simbolismo da vida no feminino. É um campo minado não por disparadores de pulsão de morte, mas de plenitude da vida. A experiência vivenciada em "Entrevidas", como espaço entre o pré-verbal (o ovo como metáfora da vida anterior ao nascimento) e o não-verbal (o medo crescente na vivência do espaço como insegurança e estranheza), Maiolino remete ao Freud do "estado de desamparo".

Na década de 70, a arte brasileira enriquece-se com uma refinada politização do seu nível de linguagem. Uma política de conhecimento, através da arte, trabalha nos

layers, washes and erasures, everything can be seen, or discerned, with clarity and discretion. An attentive examination of the surface of the painting is always rewarded by the perception of the delicate nuances of new harmonic possibilities.

If Tomie Ohtake's paintings were to be viewed by the light of night, with their spaces in shadow, yielding vast deep areas and baths of dark blue, then perhaps they would do no more than visually ratify a desire for balance. In that case, the plan for the painting and the painting itself would be redundant. Instead, however, the experience of harmony becomes more complex through the intervention of light, revealing the strident colors and chromatic confrontations which also are characteristic of Ohtake's work. Painting and perception, as exercises, are called forth to a level at which there is an ontological confrontation with the idea of contrast generated by the visual phenomena of the paintings. Mediated by a philosophical position of distance, flowing from a source of non-anxiety, the visual elements of Ohtake's art continu-

níveis de percepção crítica, como instância poética do real da arte. Artistas oriundas de outros períodos como Amélia Toledo, Anna Bella Geiger, Regina Silveira e Regina Vater e ainda Iole de Freitas e Carmela Gross têm uma presença ativa na cena. Iole de Freitas primeiro realizaria uma obra de foto-linguagem, com a mais intensa relação corpo/câmera jamais estabelecida na arte brasileira. São auto-retratos de uma imagem que entre fragmentos e partes o ser constitui a sua individualidade. Agora usando outros fragmentos e partes, de metal, Iole de Freitas ocupa um espaço especial na escultura contemporânea do Brasil. Herdeira, não tanto de Frank Stella, mas daquela Lygia Clark dos vôos poéticos do plano na direção do espaço real. O espaço na obra de Iole de Freitas se abre como uma dimensão orgânica que revelasse a imensidão íntima, feminina, numa dialética interior/exterior.

Há vinte anos residindo nos Estados Unidos, Regina Vater mantém, no seu desterro voluntário, vínculos permanentes com o Brasil. É parte do grande fluxo

ously encourage an encounter with the limits of harmony at any particular instance. This is the exactitude Tomie Ohtake's painting pursues.

Meanwhile, the developmentalist model confronted its most acute social crisis during the 1960s, leading to the military coup of 1964. During this disturbed period, vigorous figuration was reintroduced to art, with overtones of Pop art. This new style of figuration reflected the levels of consumption in Brazil's derivative capitalist society, the problems of communication in a country of great diversity and the violence of the contemporary sociopolitical situation. Images of women, filtered through voyeurism and violence, peopled these works painted by men. Some women moved on to create an art which addresses the feminine condition and the status of women in Brazilian urban centers. For instance, Anna Maria Maiolino created an installation called *Lives Between* (Entrevidas), 1981, which consists of a floor covered with hundreds of eggs through which the audience was expected to walk. One can see the tension

intercultural da América Latina na direção dos Estados Unidos. Para um brasileiro, isso representa inscrever-se involuntariamente na categoria dos hispanos, significando, portanto, uma dupla desterritorialização: outro país e uma nova e estranha definição étnica. A obra de Regina Vater está concentrada sobretudo em instalações, para as quais recorre a mitos do Brasil, em sua maioria. Vater trabalha sobre mitologias ancestrais de identidades em transição, freqüentemente sob o regime da desterritorialização forçada, senão mesmo do genocídio. É esse o seu movimento de reterritorialização: enfrentar o exílio não como puramente falta ou perda, mas como também o descontínuo e a intervenção em novos horizontes. O multiculturalismo será então, simultaneamente, resistência e encontro. Tão importante quanto cada obra em si realizada por Vater é essa inserção de uma estética da migração na cultura brasileira, mais acostumada a ser destino final (imigração) do que ponto de partida (emigração) ou espaço de trânsito. A insuficiente circulação da obra de Regina

grow, as one moves through this space, which is heavy with the symbolism of woman and life. It is like a minefield, set not with devices that unleash death but rather filled with the stuff of life. In *Lives Between*, an area between the pre-verbal (the egg as a metaphor for life before birth) and the non-verbal (the growing fear of experiencing space as insecurity and alienation), Maiolino creates a feeling that approximates Sigmund Freud's "state of abandonment."

In the 1970s Brazilian art was enriched by a refined politicization of its language. Artists such as Amélia Toledo, Anna Bella Geiger, Regina Silveira and Regina Vater, along with Iole de Freitas and Carmela Gross, began to take an active role in these changes. Iole de Freitas first produced work in photo-language, producing the most intense relationship between body and camera ever seen in Brazilian art. Her works are self-portraits of individuality, assembled from bits and pieces of her being. Now working with fragments of metal and wire mesh, Iole de Freitas today occupies a special niche in contemporary

Vater no Brasil é um enfrentamento, às avessas, das fronteiras fechadas do nacionalismo que permeia os jogos de interesses do sistema cultural no país. Em sua obra conjunta, a instalação "Nika Uiícana" ("União do Povo") (1990), Vater e Roberto Evangelista recorrem à muda de penas de pássaros tropicais recolhidas no jardim zoológico de Twycross, perto de Birmingham. A natureza deslocada oferece a perfeita metáfora daquela relação complexa e imbricada do "local" com o "global", que menciona Guy Brett. (17) Ou o exato "processo onde a interculturalidade é constitutiva das identidades", conforme a ótica pós-moderna de Nestor García Canclini. (18)

A posição periférica do Brasil na ordem econômica do capitalismo internacional não renega a potência individual de um artista. Nas últimas décadas, Anna Bella Geiger realiza uma obra onde se preocupa com as questões

Brazilian sculpture. She is the heir, not so much of Frank Stella as of Lygia Clark, creator of poetic flights of planes in the exploration of three-dimensional space. In the work of Iole de Freitas, space unfolds like an organic element, revealing the vastness of intimacy and femininity within the dialectics of the inner and outer world.

Although she has resided in the United States for twenty years, Regina Vater has maintained permanent ties to Brazil during her voluntary exile. She is part of a major intercultural flow between Latin America and the United States. To a Brazilian this means being placed, against one's will, in the category referred to as "Hispanic," a situation that means one is doubly cut off from one's land—by living in another country and by an inappropriate cultural definition. Regina Vater focuses primarily on creating room-size sculptural installations, most of which draw on Brazilian myths. She deals with

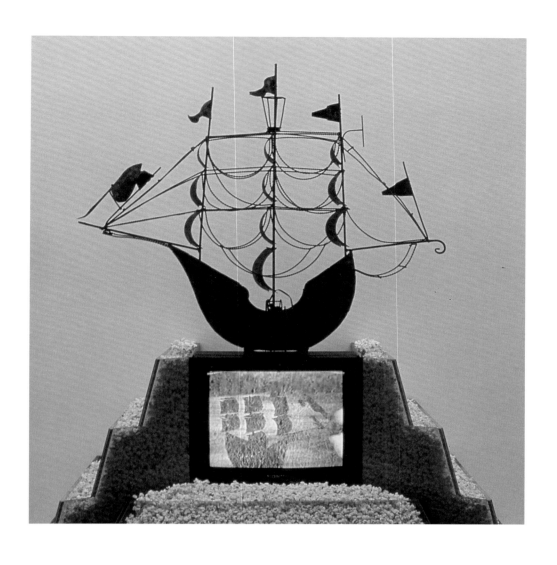

Regina Vater

Green, 1991
Acrylic pyramids with popcorn and metal, video monitor and detail of monitor screen from installation work *America, Bride of the Sun*

Anna Bella Geiger

Trouble Spot 25, 1991
Local da Ação 25
**Mixed media on
paper, 24 x 45 in.
Collection of the artist**

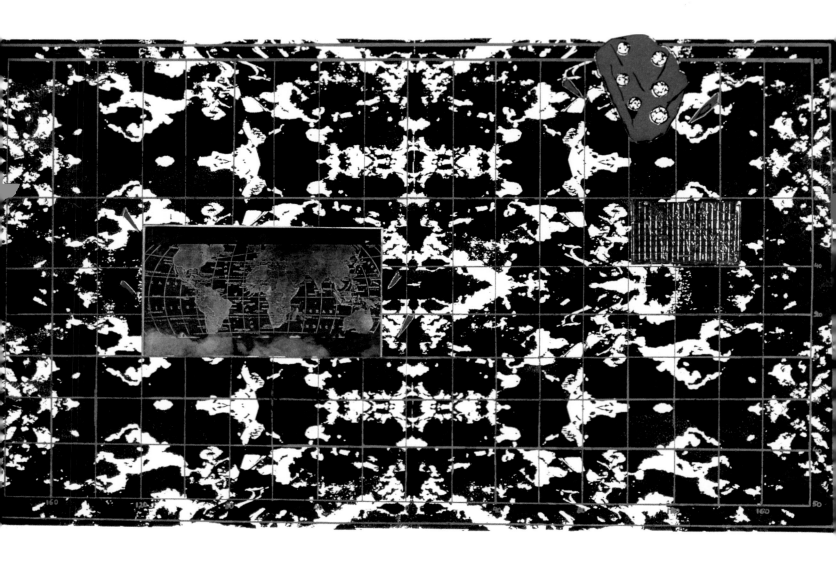

relativas às trocas internacionais no campo simbólico. Houve um tempo, ainda não superado, em que as correntes da arte trafegavam em mão única, dos centros hegemônicos na direção dos países periféricos. Qualquer movimento cultural na direção oposta, no sentido dos centros encontraria aí as fronteiras cerradas. Esse território era defendido por uma muralha de interesses (mercado, instituições, revistas, críticos), refratários a todo movimento de troca cultural mais profunda. Não obstante essas reservas geopolíticas da arte, há em Geiger aquela ativa crença na individualidade do artista, não importando em qual sistema econômico-cultural esteja inscrito. Suas gravuras da série "Local da Ação" assinalam um lugar onde o indivíduo atua como artista. A topografia cede, então, seu sentido à hipótese de uma lógica do lugar, no quadro de um movimento globalizante. Não obstante aquela potência individual do artista, os mapas e as gravuras articulam e

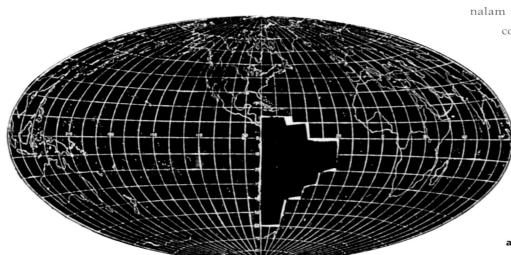

Anna Bella Geiger

Trouble Spot 01, 1979
Local da Ação 01
Mixed media on
paper, 22 x 30 in.
Collection of the artist

ancestral mythologies related to identities in transition—transitions frequently caused by forced depopulation, if not genocide. Here we touch upon what the "re-population" movement is all about. In her art she confronts exile not as purely lack or loss but as a discontinuance and a mediation of new horizons. Multiculturalism becomes simultaneously resistance and encounter. Important to Vater's art is the overarching fact that she introduces the aesthetics of migration to Brazil, a country that historically has been the final destination (immigration) rather than the point of departure (emigration) or transition point. The fact that Regina Vater's work has not circulated widely in Brazil reflects a reverse confrontation with borders closed by nationalism, a sentiment which permeates Brazil's current cultural milieu. Vater's installation *Union of the People* **(Nika Uiícana)**, produced in conjunction with Roberto Evangelista, uses feathers shed by tropical birds found in the Twycross Zoo near

Anna Bella Geiger

Trouble Spot 10, 1980
Local da Ação 10
Mixed media on
paper, 22 x 30 in.
Collection of the artist

esclarecem as relações de poder no campo do comércio simbólico. Aqui não se fizeram as teorias, não se estabeleceram as leituras, não se construiu a história, ainda. Mas aqui faz-se arte. Mesmos que aqui seja, também ainda, a margem. É esse o sentido de alguns mapas de Geiger, onde as distorções topológicas da cartografia tradicional são emblemas daquela desigualdade.

As deformações topológicas nas instalações de Regina Silveira trabalham uma política da percepção, na sua dimensão tributária da visão. O programa de Silveira, calçado num vasto arsenal teórico, representa bem a interação do trabalho do artista e a dinâmica cultural de uma universidade. De certo modo, há uma adesão poética da obra de Silveira às teorias que movimentam o ambiente acadêmico em São Paulo, como em poucos artistas. Para Silveira a prática da arte é também o pensamento sobre a arte. As questões da pós-modernidade - do si-

Birmingham, England. The dislocation of nature evident in this work offers a perfect metaphor for the complex and multilayered relationship between that which is "local" and that which is "global," as discussed by Guy Brett[18]. It also underscores the precise "process through which interculturality is a constituent element of identities," according to the postmodern views of Nestor García Canclini.[19]

Brazil's peripheral position within the economic world order produced by international capitalism does not negate the individual potential of an artist. Over the last few decades Anna Bella Geiger has developed a body of work that deals with the issues involved in international exchanges within the field of symbolism. There was a time, not yet put entirely behind us, when currents in the world of art flowed unidirectionally, from the hegemonic core countries to those on the periphery of power. Any cultural movement that tried to travel back toward the core cul-

mulacro à desconstrução - são tópicos deliberadamente inscritos no seu programa de trabalho a partir de 1982.

A obra de Regina Silveira, sobretudo com a dimensão tomada pelas figuras nas instalações gráficas, alcança seu estatuto estético como estratégias de enredamento do olhar. As imagens correspondem a paródias da Perspectiva Linear, do Desenho Topográfico, da Fotografia e da Teoria das Sombras. A visão perspéctica é excitada em intrigas visuais: deformações hiperbólicas, reperspectivação transformadora, sombrias como índice do objeto real, ponto-de-vista. O olhar vê-se na cilada das experiências inusitadas da inexatidão, na ambigüidade entre precisão e imprecisão. Não quero a verossimilhança, diz a artista. Nem a ilusão perfeita. A ética de Silveira está em devolver ao expectador a consciência de que as imagens são apenas disparadores dessas deambulações do olhar. Nesse momento a artista abdica do poder de simular e iludir permanentemente. A obra é a deformação e a constatação da deformação. O ponto-de-vista, que é uma operação ativadora da noção de

tural centers met closed borders. A wall of interests (markets, institutions, magazines, critics) defended this territory, interests that were stubbornly opposed to any less superficial cultural exchange. Geiger's art challenges this geopolitical and cultural mindset, displaying an active belief in the individuality of the artist, whatever his/her economic and cultural milieu. Her engravings from the *Trouble Spot* (Local de Ação) series delineate an area in which the individual functions as an artist. The meaning of topography thus gives way to the hypothesis of a logic of places, within the framework of a globalizing movement. Despite the artist's individual power, the maps and engravings link together and elucidate relations of power in the field of symbol trade. Here, no theories have been produced, no readings have been required, no history has been made—yet. But art is still made here, even if this place is on the sidelines. This is the meaning of some of Geiger's maps, in which the topological distortions of traditional cartography underscore the inequalities of exchange.

Regina Silveira

Velox (Motorcycle),
1993
Plastic and ink
39 x 79 in.
Collection of the artist

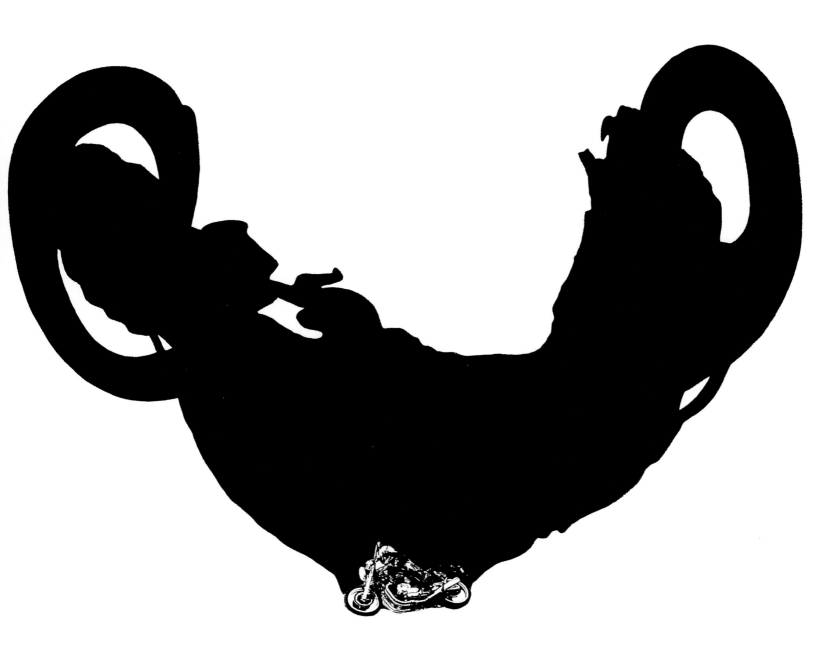

sujeito, configura-se como ponto-de-partida do jogo crítico frente as aparências. Nesse campo minado das instabilidades, a dúvida visual talvez seja a única evidência de que não ocorre a cegueira.

Amélia Toledo não se rendeu ao perigo que sitiou seu projeto "Frutos-do-Mar" a estetização das conchas, como uma conquilogista romântica aprisionada pela voga ecológica. Ao contrário, o processo da armagem de um discurso poético original como construção de significação a partir do potencial fenomênico da concha. Seu solo filosófico mais imediato alinharia Amélia Toledo na estirpe bachelardiana do Brasil, de uma "Poética do Espaço" (19). Aí encontramos especialidades como imensidão íntima e a dialética interior/exterior (Lygia Clark, Mira Schendel, Ivens Machado), o

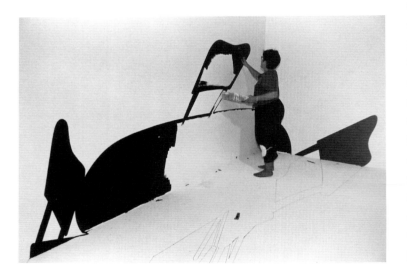

The topological deformations produced by Regina Silveira analyze the policy of perception in its dimension as a tributary to sight. Silveira's method, shored up by a vast theoretical arsenal, is a good representation of the interaction of the work of the artist and the cultural dynamics of a university. It may even be said that there is a poetic affiliation between Silveira's work and the theories current in the world of academia in São Paulo, to a degree seen in very few other artists. For Silveira, to practice art is also to think about art. Since 1982 she has deliberately explored key issues of postmodern theory—from the nature of simulacra to deconstruction—through her artistic production.

Regina Silveira's work attains its aesthetic power through strategies designed to entangle the eye, particularly based on the

Regina Silveira

installing
*In Absentia
(Stretched), 1992
Contemporary Currents*
June 25-September 13, 1992
Queens Museum of Art, New York

Regina Silveira

Working drawing
1991, used for NMWA
exhibition installation
Ink on paper
19 x 25 in.
Collection of the artist

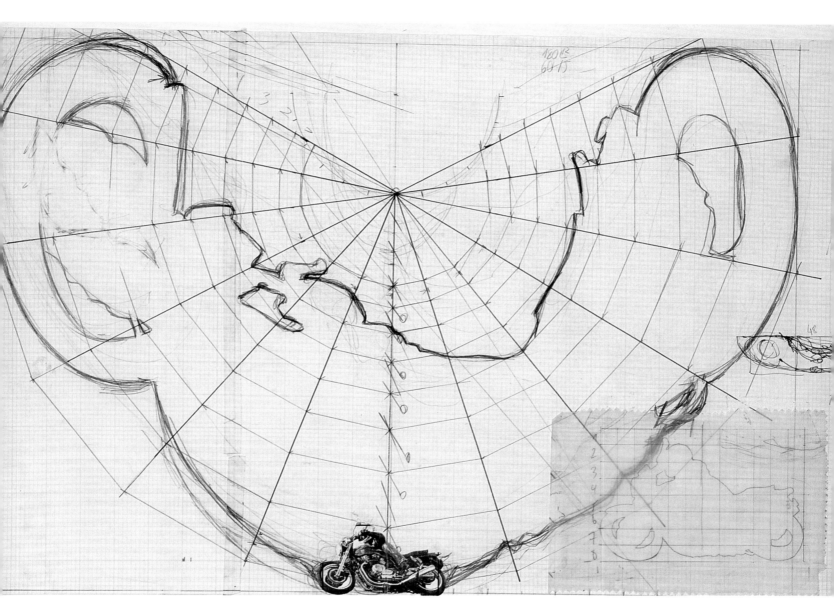

ninho (Hélio Oiticica, Antônio Manuel), os cantos (Cildo Meireles) ou ainda a própria concha (Rubens Gerschman, Carlos Vergara, Barrio, Lygia Clark) sob uma perspectiva fenomênica.

Em "O Cheio do Oco" e "A Porta, o Avesso da Tua Orelha", o molusco molda seu vazio interno. No primeiro, a borracha derramada no interior do caramujo, termina por arrancar em volume aquele espaço interno interditado à visão. Ambiguamente, "O Cheio do Oco" é uma lesma, nem falsa nem verdadeira. "Tudo é dialético no ser que sai de uma concha", diria Bachelard.

Na segunda obra, molda-se o "opérculo", a porta do caramujo, para fazer emergir a sua semelhança com a orelha humana: "A Porta, o Avesso da Tua Orelha". "Ao menor sinal a concha se humaniza...", dirá agora Bachelard. O caráter decorativo da concha (estilo Rococó) remete a uma política dos sentidos, a partir da expressão "as paredes têm ouvidos", da língua portuguesa. Refere-se a um estado de vigilância indesejado e à censura. É o diagrama da

dimensions of the objects in her room-size, two-dimensional installations. In general, these images function as parodies of Linear Perspective, Topographic Drawing, Photography and the Theory of Shadows. Perspective is distorted by visual intrigues— hyperbolic deformations, radical transformations of viewpoint, shadows as an index of the real object. The eye of the viewer becomes trapped by this unusual experience in imprecision, an ambiguity between that which is exact and that which is not. The artist strives neither for verisimilitude nor for perfect illusion. Silveira's ethics require that she remind the spectator that images merely trigger the wanderings of the eye. Abdicating the pictorial power to simulate and deceive found in traditional art, she creates works that are both deformations and certifications of the deformation. The point of view is the only stable point of departure for a critical interplay between the Subject and appearance in Silveira's minefield of instabilities.

Amélia Toledo is not a romantic conchologist made prisoner by the concern for the

Amélia Toledo

Fruit of the Sea II, 1983
Fruto do Mar II
**Polyester mold,
acrylic and iron
9 x 5 in. diameter
Collection of the artist**

situação repressiva da sociedade brasileira, sob a ditadura, e da internalização da censura.

Em "Fruto do Mar" uma concha é moldada em poliéster e devolvida ao mar. Devolvida pelo mar é, depois, recolhida, quando recoberta por algas. Toledo está aqui superando a oposição de natureza e simulacro e convocando, em cada concha, as questões da invariância, repetição e diferença. A artista inventa um novo código da natureza. Cada concha parece surgir do mar do poeta Saint-John Perse, como "múltiplo e contrário" (20). A solidão desloca-se agora para a questão da concha que, sendo igual e diferente a todos os outros indivíduos de sua espécie, traz viés da alteridade plena, dessa continuidade entre o eu e o Outro. Se o homem, como nos diz Bachelard, é um acúmulo de conchas, seria agora também um acúmulo de solidões.

No início dos anos 60, Amélia Toledo também realizou jóias que estabeleciam um diálogo de espaços vazados e especulares. A jóia era o espaço-através que ligava o olhar ao corpo. Depois, em pleno movi-

ecology that is now in vogue. On the contrary, she thrives on using the phenomenal potential of the shell as a starting point for piecing together an original, poetic discourse. Her closest philosophic ties are to the Brazilian followers of Gaston Bachelard, who propounded La Poétique de l'espace (The Poetics of space).[20] Within this group we also find artists exploring issues relating to intimate vastness and the internal/external dialectic (Lygia Clark, Mira Schendel, Ivens Machado), the nest (Hélio Oiticica, Antônio Manuel), songs (Cildo Meireles) or even the configuration of the shell itself (Rubens Gerschman, Carlos Vergara, Lygia Clark).

In *Filling the Hollow* (O Cheio do Oco), and *The Inside of Your Ear* (O Avesso da Sua Orelha), the mollusk molds its internal emptiness to Toledo's artistic concept. In the former, liquid rubber poured into a shell has hardened in the shape of the shell's inner space, making that which is normally a void into a solid. Furthering this ambiguity, it is important to know that *Filling the Hollow* is the shell of a slug, an invertebrate that both

Clementina Duarte

*Jewelry for an
Ultramodern Princess*

*Joia para uma Princesa
Ultra-moderna*

**Mixed media with
gold and silver**

has and does not have volume. "Everything is dialectic in beings that come out of shells," notes Bachelard.

In *The Inside of Your Ear* the snail's door is molded to highlight its similarity to a human ear—the door, your ear, inside/out. "At the slightest signal, the shell is humanized," Bachelard adds. The decorative nature of the shell, rococo in style, resonates as well with the politics of feeling, as captured in the Portuguese expression "The walls have ears." This reference, which describes a state replete with spies and censorship, alludes to the repressive situation in Brazil under the dictatorship and the internalization of censorship.

In *Fruit of the Sea* (Fruto do Mar), a shell molded from polyester is returned to the sea and retrieved once again when it is covered with algae and barnacles. Here Toledo is overcoming the opposition between nature and recreations of nature. Posing questions about invariability, repetition and difference with each "shell," the artist invents a new code of nature. Each seems to have come from the sea, like the poetry of St.-John Perse, as something "multiple and contrary".[21] Early in the 1960s Amélia Toledo also produced jewels that set up a dialogue between

mento do Tropicalismo, em fins dos anos 60, Toledo fez um colar perfumado com folhas de limão. Em rápido panorama, os adereços no Brasil passam pela tradição nativa com colares de plumas, insetos, pedras, sementes, contas e palhas ou pelo gosto colonial da jóia barroca portuguesa. Na Bahia sob a escravidão, eram famosas as jóias das mulheres negras. Grossos colares e largas pulseiras de ouro cinzelado testemunhavam o status, integravam-se às cerimônias religiosas e muitos indicavam a circulação do desejo entre o senhor branco e a mulher escrava. As jóias de Clementina Duarte inscrevem-se nessa tradição, que tem a sua dimensão contemporânea na referência ao ouro, material histórico, as formas orgânicas, sinuosas e sensuais de integração da jóia ao corpo.

No início da década de 80 também o Brasil experimenta a revogação da morte da pintura, que fora decretada nas décadas anteriores. O impacto múltiplo inclui desde os Neuen Wilden alemães à Transavanguardia italiana, à obra de artistas individuais, não necessariamente contemporâneos. Inversamente, agora a pintura surgiria

para exercer uma tirania, como uma vingança compensatória desse meio sobre os conceitos. Os artistas desta geração apresentam um vasto complexo de preocupações, do desejo à ironia, da relação com o Outro às opacidades da História.

Na pintura, por exemplo, encontramos na obra de Karin Lambrecht, a articulação da percepção com o pathos. Sombras, transparências, corrosão, cortes e perfurações, cores e formas simbólicas, suturas- esse é o repertório de situações fenomênicas da topografia da pintura, metáforas de crises e dores, destinadas ao ser humano como uma totalidade sensível. A pintura de Adriana Varejão, vem extremamente carregada de massa pictórica, à qual se confere um valor simbólico como revisão crítica da história. Figuras e relevos formam uma imagem que esclarece as opacidades da história. A evocação do Barroco vem pregada à revisão crítica de sua função retórica em

empty and specular spaces. The jewel became the "space-through-which" the eye and the body became linked. Then, at the height of the Tropicalist movement, Toledo created a necklace that was perfumed with lemon leaves.

A quick historical note is necessary at this juncture. Accessories in Brazil have ranged from the native traditions that used feather necklaces, insects, stones, seeds, beads and straw to the colonial fondness for baroque Portuguese jewelry. During the time of slavery in Bahia, black women became famous for their jewels. Thick necklaces and wide engraved bracelets in gold proclaimed the wearer's status, formed part of religious ceremonies and often attested to the currents of desire between white men and black women. Currently, Clementina Duarte continues this tradition in contemporary forms, taking the historical medium—gold—and shaping it into sensuous, sinuous organic forms that bind the jewel to the body.

Beatriz Milhazes

Child with Drum, 1992
Menino com Tambor
**Mixed media on
canvas
47 1/4 x 79 in.
Courtesy Camargo
Vilaça Gallery,
São Paulo**

que a religião arma ideologicamente a Conquista.

A pintura de Beatriz Milhazes passou por diferentes fases, como as citações padronizadas de anjos barrocos e capitéis clássicos, e o trabalho sobre "patterns", com diferenciação individualizante de cada módulo. O agudo sentido da materialidade, constitutiva da obra, permeia todos esses momentos, até o presente. A ironia, aplicada através do banal das imagens e dos materiais, amadurece no seu momento atual. Cada pintura de Milhazes é hoje o assentamento tenso de distintas camadas de uma arqueologia de interesses. A cor celebra o possível encontro de uma paixão de Matisse com o sistema visual popular brasileiro, às vezes "caipira", de Tarsila do Amaral ou Volpi. Pintadas sobre vidro, depois destacadas como película e finalmente coladas na tela, as camadas de tinta migram de espaço, para constituir uma nova territorialização. Pele sobre pele, as camadas promovem o contato anônimo de uma multidão comprimida. A acumulação, como as emendas num trabalho de "patchwork", junta arabescos e flores de gosto "kitsch" com a compulsão de

In the early 1980s Brazil, like Europe and the United States, experienced the repeal of the "death sentence" on painting which had been in effect for several decades. The renewed interest in painting opened the way for multifaceted influences on Brazilian art, ranging from the Neuen Wilden in Germany to the Transvanguardia in Italy. Painting, complete with outspoken symbolic content and rampant historical quotation, surged forth to exercise its own tyranny, as if the medium were taking its revenge on the ascetic conceptualism of the previous decades. The artists that form part of the younger generation of painters that emerged in the 1980s introduced a vast complex of topics and concerns, ranging from desire to irony, from the relationship to the Other to the events of history.

In the paintings of Karin Lambrecht, for example, perception is linked to pathos through her use of shadows, transparencies, corrosion, cuts and perforations, colors and symbolic forms. Adriana Varejão's paintings also have a place in this new approach to painting. On top of a thick, glutinous, yet smoothly built-up pictorial surface, Varejão's figures and reliefs form images which seem

Beatriz Milhazes

Regards to Vilo and Erico. A Hug and Kiss from your Ana Luiza, 1992

Lembrança a Vilo e Érico. Um beijo e um abraço da sua Ana Luiza

Mixed media on canvas

75 x 65 in.

Collection Sabu Cortini

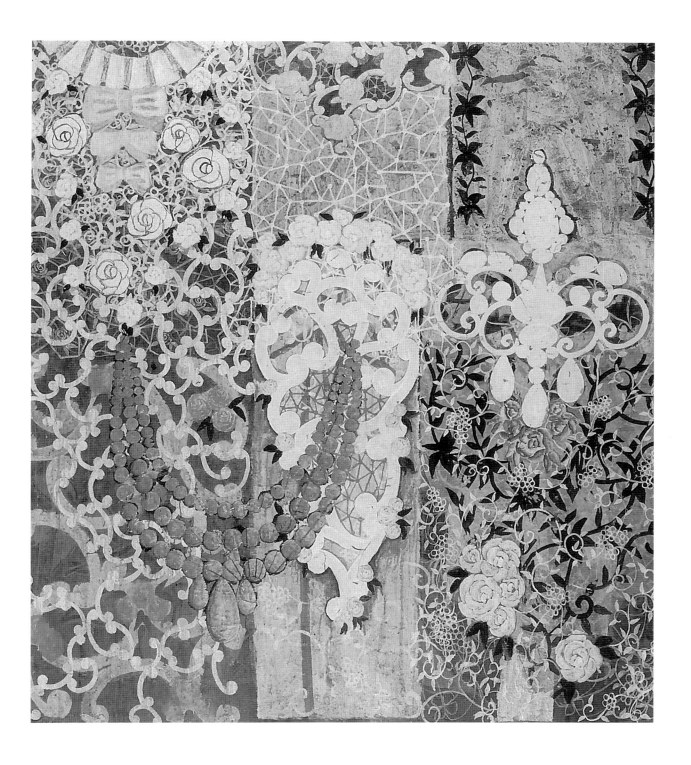

preenchimento total do espaço. A "emenda" tanto poderia ser um intenso trabalho da psique em estado de ansiedade quanto o sentimento de "horror vacui" do barroco. Milhazes pode estar operando tanto o simulacro da loucura quanto o citacionismo da tradição cultural brasileira. A ironia maior de Milhazes é que não há o desconcerto, tudo já vem desconcertado. Seu desafio maior não é que partes se despreguem fisicamente da tela. A coesão conclusiva da imagem resta como a última possibilidade de identidade para um ser conformado de fragmentos díspares.

A pintura de Leda Catunda envolve um "primitivismo" ao inverso. Freqüentemente trata com o "kitsch" industrial, um gosto exótico que chega do Norte às regiões do capitalismo periférico. A metáfora serve para fazer referência à sua incursão pelo território da Pop arte e à sua economia baseada na "democracia do consumo". Se não há limites para o consumo, disse Baudrillard, (21) Catunda procede, através da pintura, a uma devoração dos objetos.

to clear away the shadows of history. Her evocation of "the Baroque" is meant as a critical review of its rhetorical function during the period when religion was providing the ideology for the conquest of the New World. In a related vein, the painting of Beatriz Milhazes went through various phases, including standard references to baroque angels and the capitals of classic columns, as well as more recent work using patterns based on scroll-like modules of filigree-work. The sharp feeling of materiality, a key element of her early art, permeates all of her work, even today. Each one of Milhazes's paintings represents a tense overlapping of distinct layers in an archaeology of interests. Her colors celebrate what can be seen as an imaginary encounter between Matisse's passion and the Brazilian sensibility as expressed, sometimes in colloquial style, by Tarsila do Amaral or Alfredo Volpi. After being spread on glass, peeled off and, finally, glued on canvas, Milhazes's layers of paint migrate from one space to another to create a new territorialization. One skin over another, these layers foster anonymous contact within a com-

Tocados pelo pincel, como no gesto do rei Midas, todos os objetos podem se transformar em suporte da arte. Caberá à sua pintura a rearticulação do mundo dos objetos, pervertendo as certezas do sistema produtivo, conquistadas para o campo poético.

A lascívia teatral das "Cinco Línguas" traz a desagradável memória duma experiência erótica do horror tátil. Essa experiência tátil repulsiva fica também como memória do gesto físico de posse das coisas, na compulsão ao consumo das pequenas misérias do mundo das coisas. A pintura de Catunda não homologa o processo de produção. Ao contrário, descumpre as regras de homogeneidade da produção industrial em massa. A contundência do jogo de ironias de Catunda não cessa: a geometria mole de "Cinco Círculos" está perpetuamente condenada à inexatidão, mas também sorri para a tradição construtiva brasileira. A melancolia é, então, o sentimento severo do "consumidor" desconsertado. Como no sistema simbólico grego clássico, sua obra "O Fígado" seria o órgão centralizador das

pressed multitude. The accumulation, like patches on a quilt, combines arabesques and tacky flowers in a compulsive effort to fill all the space available. Milhazes's patchwork art can be read as the intense output of an anxious psyche, or as an expression of baroque horror of empty space. It may just as easily be a representation of madness or a standard reference to the Brazilian cultural tradition. The greatest irony of Milhazes's work is that the viewer is not particularly disturbed by her art, because everything in it is already disturbed. The final cohesion of the image remains as the last chance at identity for a being made up of unequal pieces.

Leda Catunda's painting involves a reverse "primitivism," often dealing with industrial kitsch and an "exotic" taste for things from the North, or industrialized world, which affects countries on the periphery of the capitalist system. The metaphor is useful in referring to her forays into Pop art and her economic sense based on the "democracy of consumption". If there are no limits to consumption, as Jean Baudrillard states,[22] then

emoções. A melancolia é, então, o sentimento severo subjacente ao mal-estar desse "olhar consumidor". Seu "riso amarelo" é a própria resplandecência da cor desse fígado opilado pela ironia.

Ester Grinspum, Jac Leirner, Ana Maria Tavares e Frida Baranek representam também a nova geração de escultores que se afirma no Brasil nos últimos anos, depois de superado o monopólio da pintura.

Opostamente ao refinado acabamento das obras de Tavares, as esculturas de Baranek, na aparência de escombros ameaçam permanentemente como iminência de desabamento - são o desastre anunciado. Materiais de construção ou restos de armamentos bélicos articulam-se num momento de tensão, como um trânsito entre passado e presente. A materialidade (ferro e pedras) da obra de Baranek ganha o caráter de uma escultura bruta que emerge do caos. Sua existência se desenrola como hipótese de sua própria dissolução. A escultura, nesse sentido, é um fragmento da paisagem social, um recorte do tecido urbano. Por isso, seriam tão próximos espiritualmente de Jean Dubuffet com suas "Pequenas Estátuas da Vida Precária" (1954). Na obra de Baranek, pedras e chapas de ferro parecem flutuar

Leda Catunda

Five Circles, 1992
Cinco Círculos
Acrylic on fabric
87 in. diameter
Collection of the artist

Catunda can proceed to devour objects through painting. It is the task of her painting to rearrange the world of objects by subverting the certainties of the system of production, certainties which have been conquered for the realm of poetry.

The theatrical lasciviousness of the *Orange Tongues* (Línguas Laranjas) recalls through its tactile horror the disagreeable memory of an erotic experience. This repulsive tactile experience also evokes the physical memory of holding/owning things, and the compulsion to consume the small miseries in the world of objects. Catunda's painting provides no stamp of approval for the system of production. On the contrary, it countermands the rules requiring the homogeneity of mass-produced industrial goods. There is no end to the decisiveness in Catunda's game of ironies. The soft geometry of *Five Circles* (Cinco Círculos) is condemned to imprecision in perpetuity, but with a wink of the eye to the Constructivist tradition in Brazil. Melancholy thus becomes the austere feeling underlying the malaise of the "eye which consumes." Catunda's piece *The Liver* (O Fígado) is meant to reference, as in the classic Greek system of symbolism, the organ in which emotions are

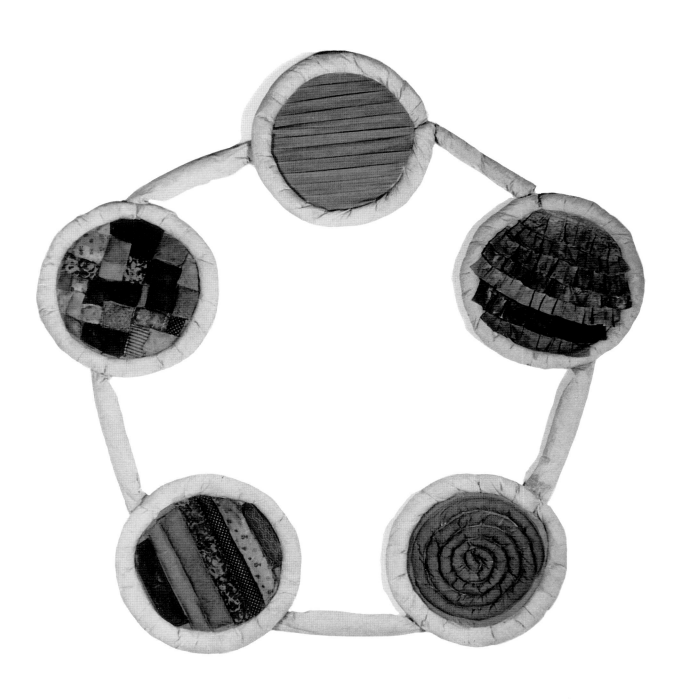

num estado de revogação da Física. Na arte, como nos barracos da favela, a matéria parece desobedecer às leis da gravidade. É frente ao real tão díspar do mundo que reside, então, o seu modelo de sociabilidade.

Uma arquitetura de estranhezas. Essa poderia ser uma definição da obra de Ester Grinspum, feita de desenhos e esculturas. Aquele sentido se manifesta nesses monumentos que buscam ora a transitoriedade da linha, ora a fixidez dos volumes.

A formação de arquitetura marcou sua produção inicial de desenho. Era como um planejamento de ruínas, de construções previamente condenadas a serem seu próprio fragmento. O tempo estava,

centered. The work's "yellow grin" underscores the splendor of this liver obstructed by irony.

Ester Grinspum, Jac Leirner, Ana Maria Tavares and Frida Baranek represent the new generation of sculptors which now has come to the fore. In contrast to the refined finish on Tavares's work, Baranek's pieces, which appear to be ruins, constantly threaten viewers with the imminence of their collapse. They are disaster, foretold. In these works construction materials, or perhaps leftover military ordinance, are linked in a moment of tension like a passage between the past and the present. The materiality of Baranek's work emerges as brute force out of chaos. Its existence evolves as the hypothesis of its own destruction. In

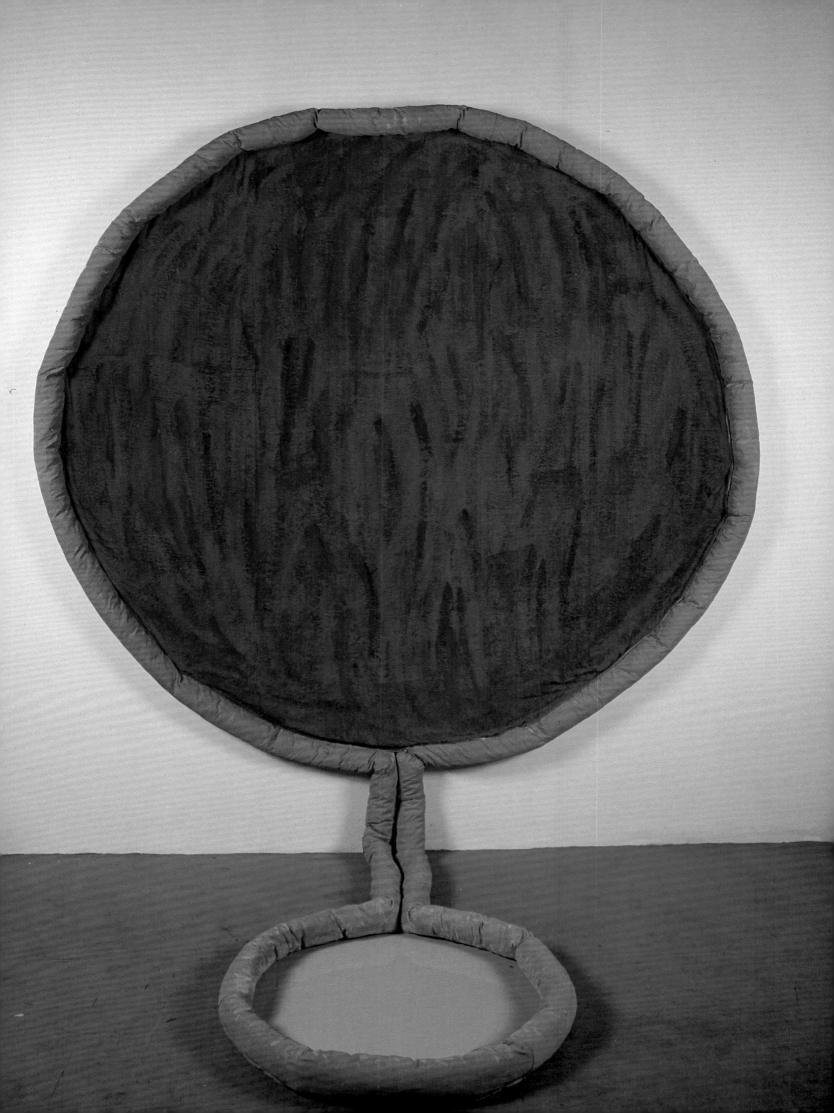

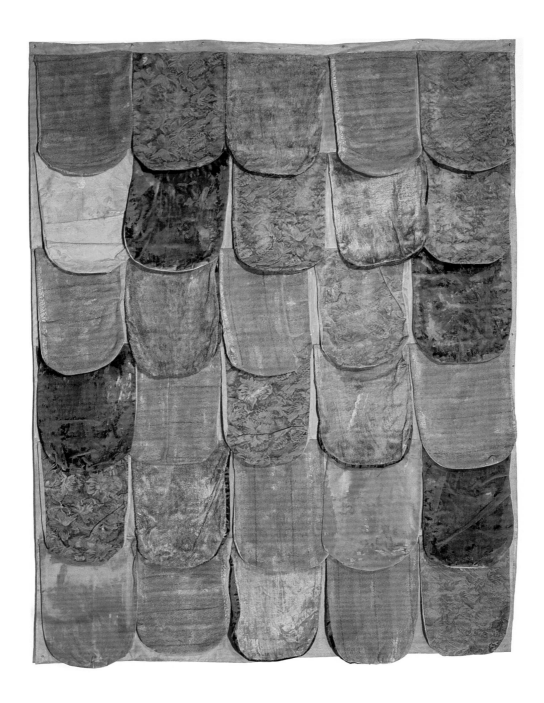

Leda Catunda

Orange Tongues, 1991

Linguas Laranjas

**Mixed media on
canvas with fabric
106 x 79 in.
Collection of the artist**

então, saturado da narrativa histórica, como na série "Sobre uma Têmpera Egípcia" (1983), "Stultifera Navis" (1984) e "O Arco e a Caverna" (1988). O firme deslocamento de seu interesse para o campo da filosofia transformaria aquelas preocupações. Tudo, desenho e escultura, passa à categoria de lugar. A alusão, em alguns momentos, é à "alegoria da caverna" de Platão. A obra de Grinspum, sem ilustrar "A República", trata do seu domínio artístico da luz, "senhora da verdade e da inteligência", e da potência do conhecimento através da arte. É essa a arquitetura de luz que o desenho de Grinspum arma, seja nas transparências do corpo do papel, seja nos trânsitos e lugares sobre a superfície. O tempo trama o que era projeto e estrutura, consolida o lugar. O desenho tem sua alteridade na escultura, mas não como um projeto arquitetônico que encontrasse seu engenheiro. Um meio transporta ao outro aquela idéia filosófica de "lugar" como vasilha, como espaço transportável. Agora o trânsito é, verdadeiramente, da posição filosófica. Grinspum

this regard, her sculpture becomes a fragment of the social landscape, a construction out of urban detritus. These pieces are spiritually akin to Jean Dubuffet's *Small Statues of Precarious Life* (1954). In Baranek's works, stones and iron plates appear to float in a manner that belies physics. In her art, as in the *favelas* or shacks clinging to the mountainsides of Rio, matter seems to flout the laws of gravity. Baranek's model of sociality originates in a place that confronts the unequal realities of the world.

An architecture of unease. This could be the definition of Ester Grinspum's work, comprised of drawings and sculptures (plate 00). *Estranheza* or uneasiness is the feeling that comes to the fore in viewing these monuments, which sometimes reveal the transitoriness of the line, and at other times dwell on the fixity of volumes. Grinspum's early drawings were influenced by her background in architecture. They were like blueprints for ruins, constructions condemned in advance to be their own fragments. Her temporal perspective was saturated with historical narrative, as in her series *On an Egyptian Tempera*

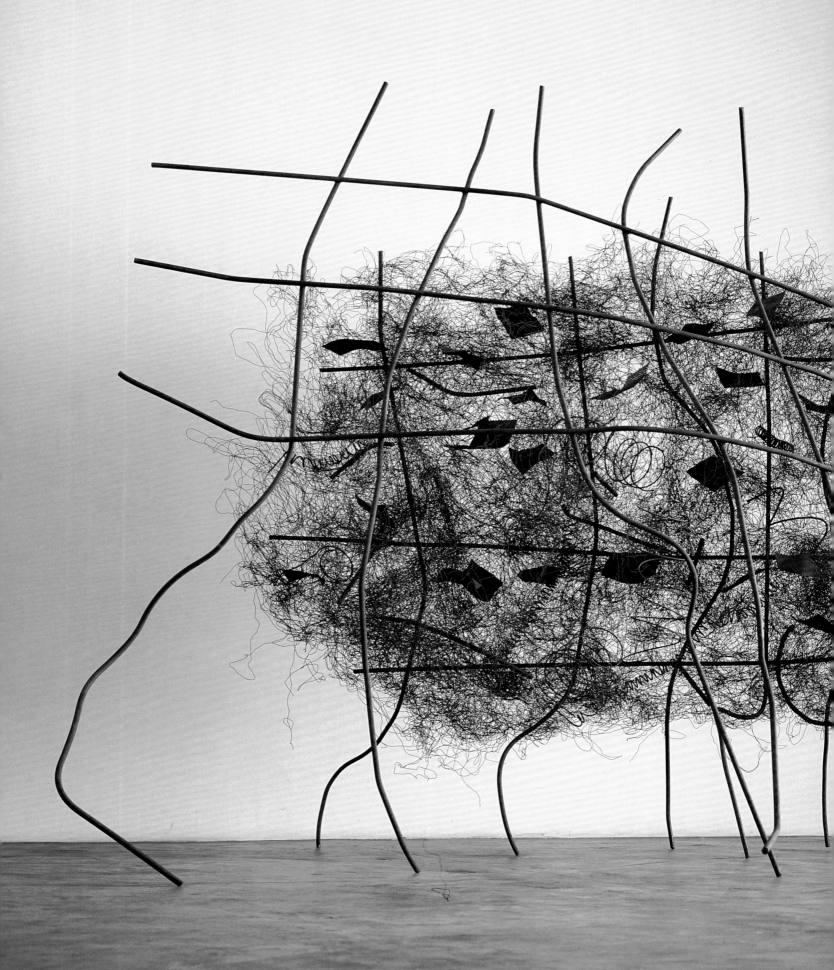

Frida Baranek

Untitled (Curtain), 1990

Sem Titulo (Cortina)

Iron, 96 x 126 x 87 in.
Collection Joáo Carlos
de Figueiredo Ferraz

passou a referir-se aqui à teoria aristotélica. Sejam elas esculturas (assemelhadas a vasos-esculturas ou colunas-estruturas, vazias ou vazadas respectivamente) sejam eles desenhos, tudo se concentra no fenômeno de espacialidade. A obra de Grinspum revela-se como a arquitetura do lugar como a sede do olhar.

Os objetos de Ana Tavares, enquanto esculturas, são armados como estruturas abertas, solidamente construídas. O que se vê é o desenho da coisa. A linha ganha corporeidade em aço ou madeira, como uma imagem de corpo presente. Cada objeto tem ambiguamente a presença do corpo do vazio, ou como um espectro de si mesmo. O "Pergaminho" enrola-se como uma voluta. Alguns desses objetos remetem ao Barroco, à mais complexa herança da cultura colonial do Brasil. Tavares brinca, aqui, com a banalização do Barroco. Desconserta uma freqüente apropriação do Barroco por suas imagens superficiais, destituídas do caráter político e ideológico da retórica da Contra-Reforma. Por isso, aqueles objetos vazios - "volumes vazados" como o artista denomina - são agora um Barroco destituído

Painting (Sobre uma Têmpera Egípcia), 1983, and *The Bow and the Cave* (O Arco e a Caverna), 1988. A decided shift in interest to the field of philosophy would transform those concerns, however.

All of Grinspum's work in drawing and sculpture relates to the categorization of place. Her allusions occasionally even refer to Plato's Parable of the Cave. While not intended as an illustration for *The Republic,* Grinspum's work nevertheless explores the artist's command over light, which is "mistress of truth and intelligence," and investigates the potential for knowledge through art. Grinspum's drawings assemble an architecture of light, sometimes through the openings she appears to achieve in the body of the paper, sometimes through the passages and sites that adhere to its surface. Time provides the weft for what had earlier been merely a project or a structure; time consolidates the place.

Drawing finds its otherness in sculpture, but not in the same manner that an architectural project finds its engineer. The philosophical idea of "place" as a vessel, as a transportable space, moves from one medium to another. Now the possibility of passage is truly a matter of philosophic stance. As her

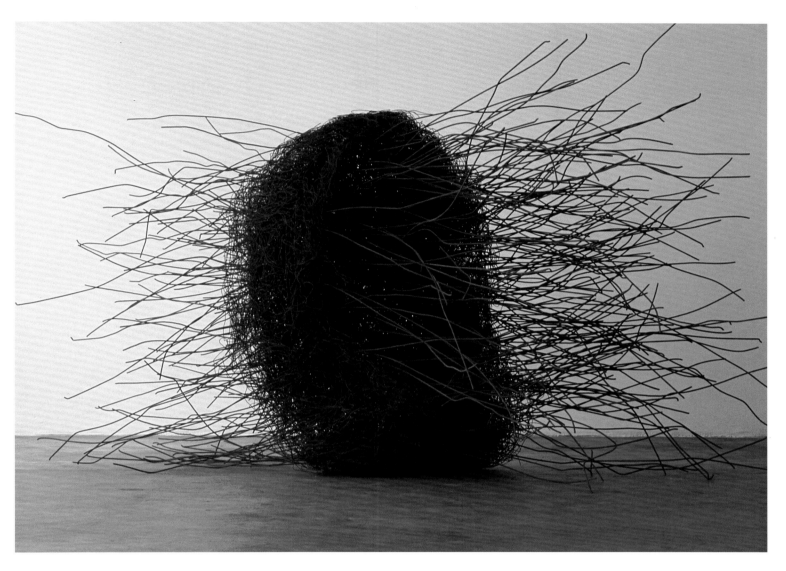

Frida Baranek

Untitled, 1991
Sem Título
Iron, 43 x 39 x 75 in.
Courtesy Gabinete de
Arte Raquel Arnaud
São Paulo

de sua "gordura", como anjos sem carne, jogos de massa sem peso.

Os objetos vazados de Tavares mostram a sua ausência de engrenagem, sua mecânica. Substitui-se qualquer idéia de organicidade por um sentido de transparência. Cada objeto de Tavares autentica, visualmente, a sua impossibilidade de exercer a função anunciada, mais que a simples perda. O jogo perverso com o sistema de objetos é recuperar uma ética. Se toda decoração arquitetônica carece de fundamento moral, segundo Loos, esses objetos afuncionais, esses fragmentos de nenhum barroco, contentam-se em declarar a própria simulação. No centro do espaço, a artista ergue a obra "Alguns Pássaros", como um "lugar para o observador". Para o olhar, a transparência, que era física, torna-se agora conceitual e ética.

No contexto desta exposição pode ser esclarecedor articular o sentido da arte de Jac Leirner com a sociologia de sua circulação. Embora permaneça ancorada na tradição brasileira, Jac Leirner desenvolve a primeira carreira artística que praticamente

work expanded to incorporate sculpture, Grinspum began to refer to Aristotelian theory. Whatever her artform, however, whether empty vessel-sculpture, hollowed out column-sculpture or drawing, everything concentrates on the phenomenon of spatiality. Grinspum's work is revealed as the architecture of places as the headquarters for the eye.

Ana Maria Tavares's objects, although sculptures, are presented as solidly-built, yet open structures. What one notices most is the draftsmanlike design of the object—lines embodied in steel or wood, like an image incarnate. Each object ambiguously reveals the shape of its void, like a specter of itself. *The Parchment* (O Pergaminho) rolls up like an architectural scroll. Some of her objects refer to the baroque era, the most complex part of Brazil's colonial cultural heritage. Here Tavares plays with the banalization of the baroque. She disturbs a common enough appropriation of the baroque by her superficial imagery, shorn of its ideological and political character drawn from the rhetoric of the Counter-Reformation. All these empty

se afirma ao mesmo tempo nacional e globalmente. A crescente presença de Jac Leirner na cena americana e européia é um índice de uma nova desterritorialização na circulação internacional dos bens simbólicos. Essa livre circulação está indicada na obra "Duty Free" (1989) e, mais especificamente, em "Corpus Delicti" (1992), preparada para a IX Documenta de Kassel. Se havia barreiras à circulação da arte, como se discute na obra dos brasileiros Antônio Dias e Anna Bella Geiger, Leirner testemunha sua carreira como transgressão e a obra como fato substancial necessário à evidência do crime. "Corpus Delicti" é um circuito/itinerário das deambulações internacionais dessa carreira, simbolizadas nos bilhetes de vôos internacionais e nos cinzeiros roubados nos vôos respectivos. O delito de Leirner é o crime original.

O eixo de seleção dos objetos na obra de Jac Lerner, à parte de servirem à conformação de uma meta-linguagem de um sistema de objetos, incide criticamente sobre determinadas práticas. Delibera por "non-art materials" (materiais não-artísticos), no

objects, or "hollow volumes," become the baroque stripped of its "fat," like fleshless angels and weightless masses. Tavares's hollow volumes reveal the absence of gears and mechanics. A feeling of transparency takes the place of any organicity. Each of Tavares's objects is a visual certification of the fact that it is impossible for the object to exercise any function other than that of mere loss. The perverse game with a system of objects represents the compensation for an ethos. If all decorations in architecture lack a moral foundation, as Viennese functionalist architect Adolph Loos contends, then these afunctional objects, these shards of the non-baroque, are made sufficient by their own act of simulation. In the midst of the space, the artist mounts the piece called *Some Birds* (Alguns Pássaros) as a "place for the observer". The eye now views the emptiness, which had been physical, as something conceptual and ethical.

Perhaps for this exhibition it will prove worthwhile to link the meaning of Jac Leirner's art with a sociology of its dissemination. Although permanently rooted in

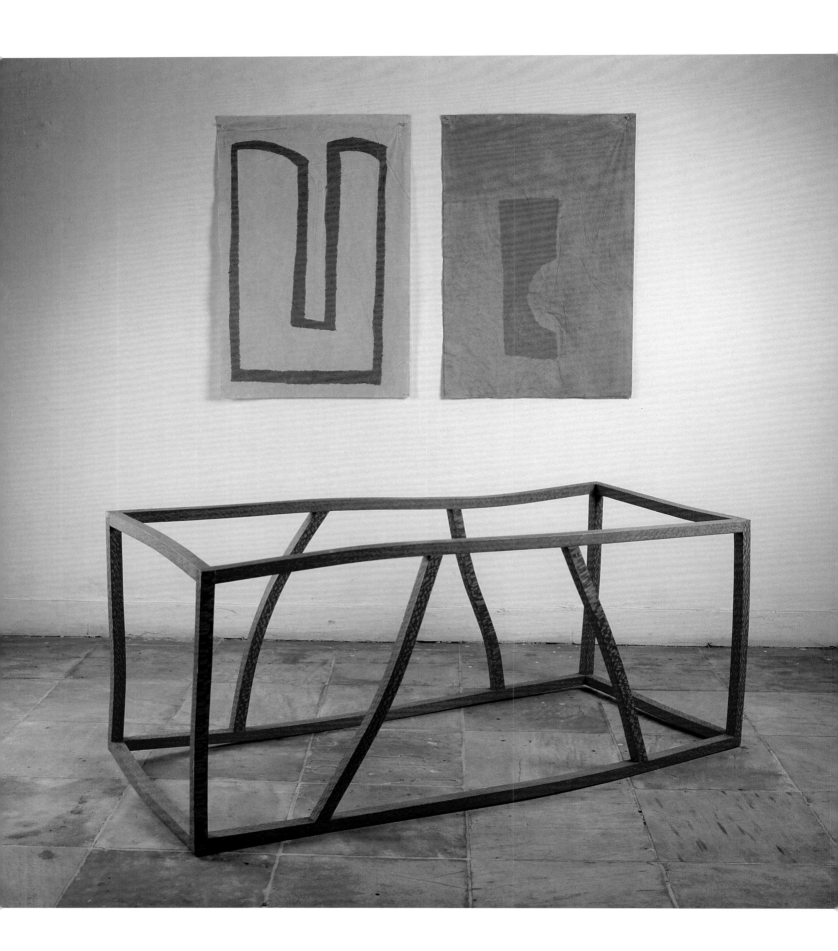

the Brazilian tradition, Leirner is the first artist whose career is basically taking off both in Brazil and abroad at the same time. Her growing presence on the American and European art scenes is a sign of the new deterritorialization of the international circuits for symbolic goods. This freedom of movement is indicated in the piece called *Duty Free* from 1989 and, more recently, in *Corpus Delicti* (l992), prepared for Documenta IX in Kassel. If there have been barriers to the circulation of art, as stated in the work of Brazilians Antônio Dias and Anna Bella Geiger, then Leirner bears witness to her career as a transgressor, and her work is the substantive fact which provides evidence of the crime. *Corpus Delicti* reveals the circuit/itinerary of the international perambulations of this career, as symbolized by the tickets for international passages and the ashtrays stolen on the flights. Leirner's infraction is the original crime.

Jac Leirner's selection of objects for her work is based on certain specific considerations, quite aside from their value in piecing together a metalanguage for a system of objects. She opts for "non-art materials" in the

sentido material propriamente dito (bolsas de plástico banais), no sentido econômico (dinheiro desvalorizado), no sentido jurídico (produto de seu crime) ou no sentido da presença física (frágeis e inexpressivos invólucros transparentes de maços de cigarro fumados). Leirner é ambivalente ao igualar e diferenciar o objeto de consumo das sociedades afluentes e das economicamente marginais nos países periféricos, todos integrados no quadro de expansão do capitalismo internacional. O sentido da acumulação, resolvidos sob inteligentes soluções de arranjo formal, apontam para as idéias de classificação e acumulação. Sua taxonomia segue a inesperada rota das práticas em torno do vazio ou de produção do sentido reverso: a adição como perda, o excesso como falta, a acumulação como sumiço. Nessas ordens se articulam coerentemente o

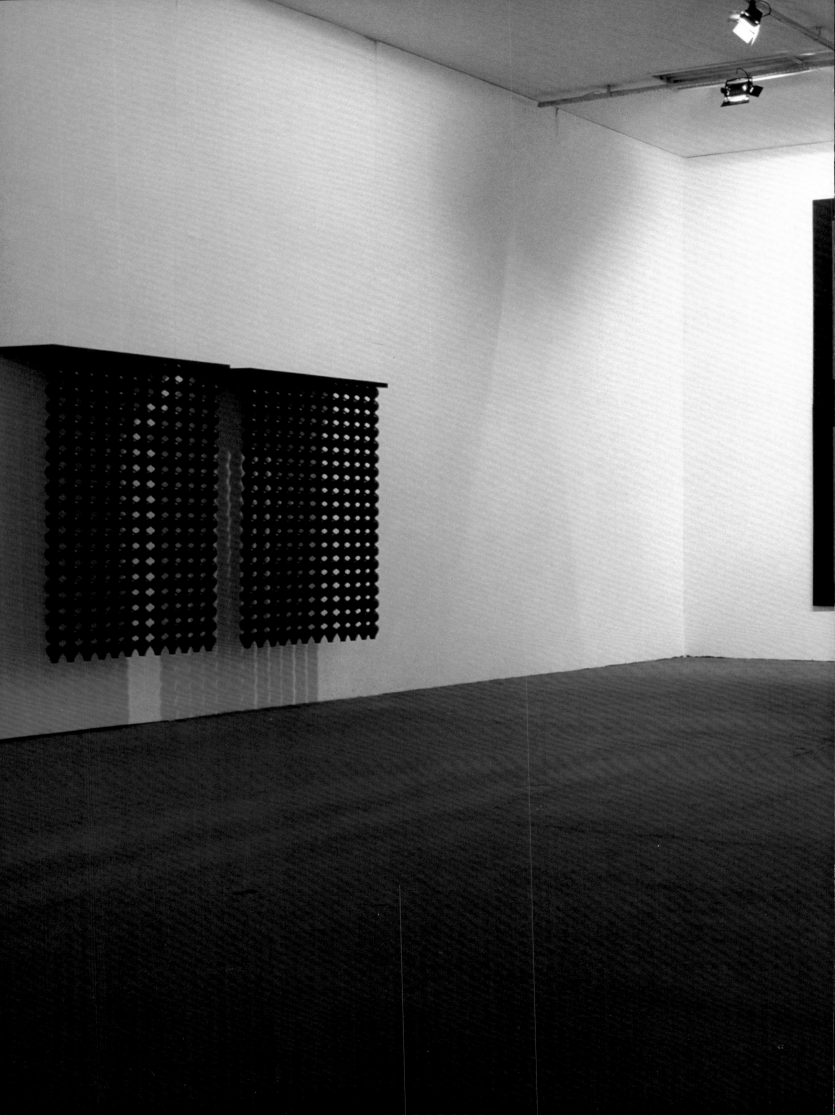

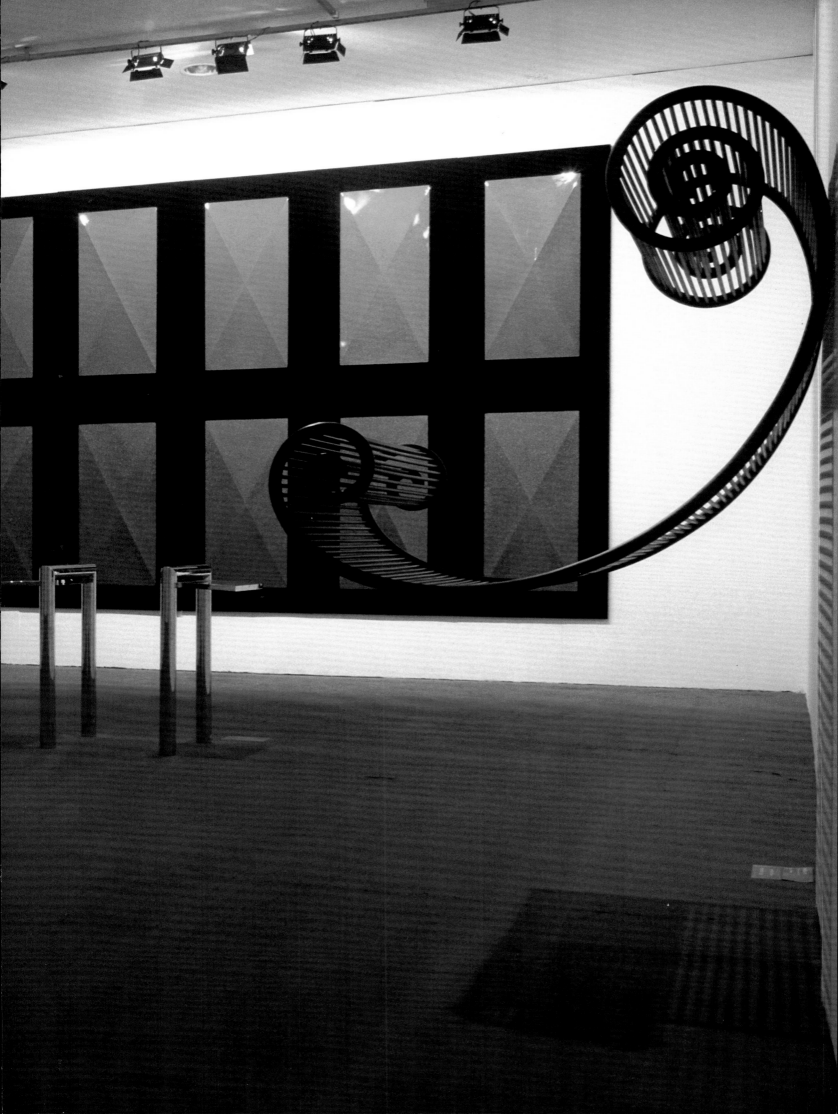

tabagismo, desvio da regra (roubo), o con-
sumo conspícuo e o consumo marginal, a
espiral inflacionária. Na obra de Jac Leirner,
talvez pela primeira vez o consumo de signos
alcance um "sistema de objetos" de sentido
verdadeiramente global. É esse o alcance
estratégico da produção de Jac Leirner, ao se
localizar simultaneamente aqui e ali.

A obra de Rosângela Rennó emerge
na ponta de dois processos. Em prazo mais
longo, a abertura política do Brasil havia li-
berado a fotografia dos seus compromissos
de denúncia política do regime autoritário e
da sua má-consciência miserabilista. A fotografia já não se reduz ao
papel de diagnóstico das doenças de um organismo social. Por outro
lado, a saturação das posturas hedonistas dos anos 80, requisita a con-
stituição de uma outra episteme, como na atitude experimental das
décadas anteriores. Por momentos, Rosângela Rennó parece agir sob
a compreensão ética da existência de um excesso de imagens fotográ-

material sense (ordinary plastic bags), in the economic sense (currency
which has lost its value), in the legal sense (the product of her infrac-
tion) or in the physical sense (fragile cellophane wrappers from empty
cigarette packs). Leirner expresses ambivalence when she equates and
differentiates the objects of consumption from affluent societies and
those gathered in the backwater economies of developing nations, inte-
grating them into the same framework of
expanding international capitalism. The issue
of accumulation, presented through intelligent
solutions and formal arrangements of the
objects, is expanded to include ideas of classi-
fication. Leirner's taxonomy takes the unex-
pected path of acquisitiveness that yields
emptiness, or productivity that destroys—addi-
tion as loss, excess as failure, accumulation as
disappearance. She then follows these guide-
lines in a consistent fashion, linking up concepts
and activities, such as smoking, social devian-

Ana Maria Tavares

The Parchment, 1991

O. Pergáminho

Painted steel

56 x 49 x 55 in.

Collection of the artist

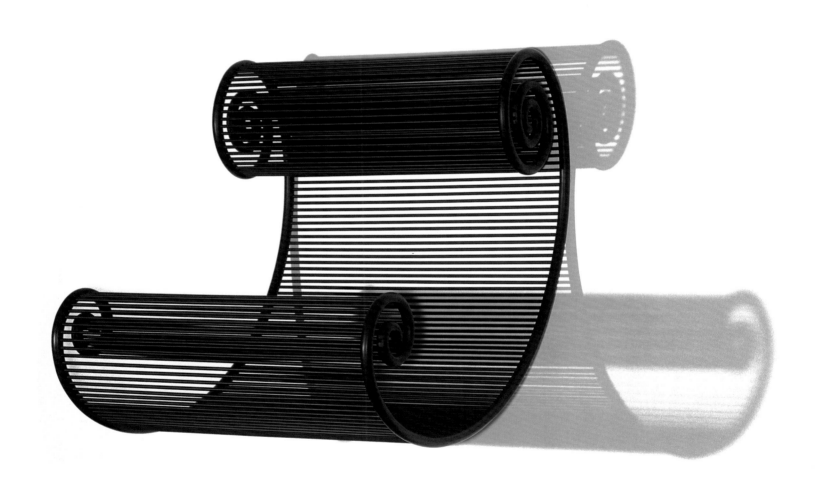

Jac Leirner

Installallation view, 1992
Directions,
Hirshhorn Museum and
Sculpture Garden,
Smithsonian Institution,
December 17, 1992-
March 14, 1993
(photo by Lee Stalsworth)

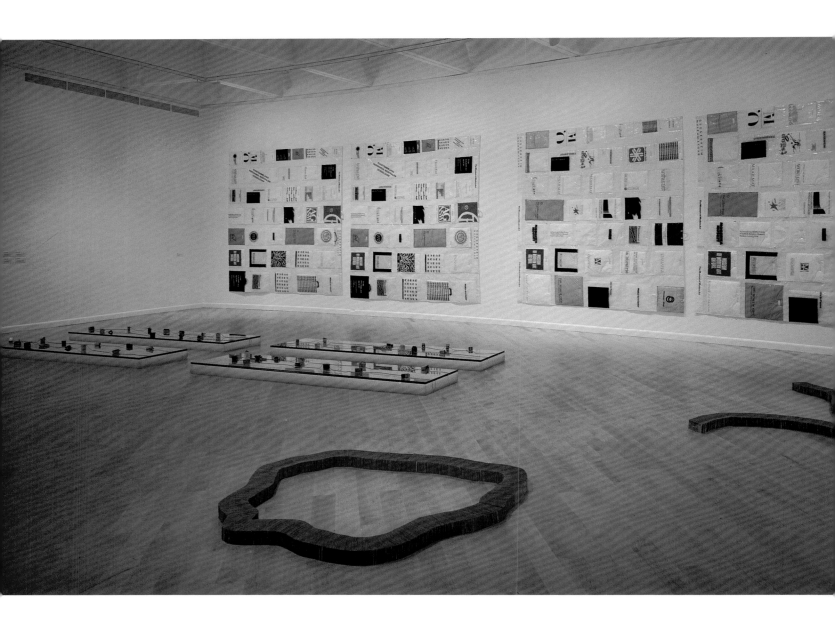

ficas no mundo, ao qual talvez nenhuma outra devesse ser acrescida. Esse é um princípio de economia de sua produção fotográfica. Como artista, Rennó, no entanto, entende sua tarefa como a de operar o processo de simbolização. É então capaz de tomar o mais vulgar retrato, a mais corriqueira e anônima das fotografias - a foto 3 X 4 - e recuperá-la como símbolo e linguagem, fazendo-a emergir de seu grau mínimo - quase zero - de expressividade. Supera-se a hierarquização. Ao seu modo, Rennó sobrevoa o conceito de fotografia pós-moderna de Frederic Jameson (22) sob as suas formas opcionais de apropriação, de citação e de pastiche. Na obra de Rennó, a vida das imagens e a sua presença real no mundo formam a imagem da imagem. Esse é o ponto-de-partida para o estabelecimento da relação de trânsito simbólico da materialidade da fotografia ao corpo do ser humano. São fantasmas de gelatina. Integração por transparência ou combinações por tons dos negativos estabelecem uma nova ordem do ser. A apropriação do fetiche fotográfico, superando a antropologia, incide sobre uma idéia de falta. São identidades melancólicas, como se as imagens reivindicassem a nostalgia de um dia terem sido alguém.

cies like theft, conspicuous consumption, marginal consumption and inflationary spirals. In Leirner's work we see what may be the first case of a consumption of signs that has reached the level of a "system of objects," in the most global sense of the words. The strategic range of her art flows from that fact, that being "simultaneously here and there."

Rosângela Rennó's work emerges on the cusp of two movements. Over the longer term, the political liberalization of Brazil has freed photography from its commitment to political denunciations of the authoritarian regime, and its role as the visible pangs of an uneasy conscience vis-à-vis Brazil's destitution. Photography is no longer reduced to the task of diagnosing the ills of the society. On the other hand, after the excessively hedonistic postures of the 1980s, photography calls out for a new epistemology, just as was true during the experimentation of previous decades. Occasionally Rosângela Rennó seems to be guided by an ethical understanding that there are already too many photographs in the world. Thus the spare economy which is one of the principles of her photography. As an artist, however, Rennó understands her task to be the reactivation of the process of symbology. She is, therefore, capable of taking the most ordinary portrait, the plainest and most anonymous of all snapshots—the identity or passport photo—and reframing it as a symbol and language, drawing out its minimal expressiveness. She ignores the tendency to create a hierarchy of value. In her own way, Rennó surmounts the postmodern concept of photography propounded by Frederic Jameson,[23] with its discussion of the optional forms of appropriation, quotation and pastiche. In Rennó's work the reality of images and their presence in the world form an image of images. This is the point of departure used to establish the relationship connecting the materiality of the photograph, on the one hand, and the human body, on the other. These photographs are ghosts made of gelatin. A new order of being is established by integrating images through transparencies, or combining images through the tones of the negatives. The appropriation of the photographic fetish, beyond the realm of anthropology, rests on the idea of loss. The photographs portray melancholy identities, as if the images are insisting on displaying the nostalgia of having once been someone.

This overview of Brazilian women in the modern arts seems to indicate that the most fertile efforts in Brazil have been those designed to understand the status of women in a specific field of art, rather than those intended to promote feminist demands, perhaps because the former established a more authentic connection with reality. As Sheila Leirner, future curator of the Bienal de São Paulo, said during the debate titled *Arte Mulher* (Woman's Art) carried on in São

Parece ser que tenderam a ser mais férteis no Brasil, pela relação mais autêntica com o real, aqueles eventos destinados a conhecer a situação da mulher no campo específico de arte do que os movimentos reivindicatórios feministas. Citaríamos o debate "Arte Mulher" (São Paulo, 1981), ocasião em que Sheila Leirner, futura curadora da Bienal de São Paulo, diria: "na verdade, no momento não importa se os atos artísticos são femininos, feministas, machistas ou masculinos, se representam as raízes de seu povo ou se são importados", mas sim que façam parte daquela "totalidade que une as polaridades, que incorpora as diversidades". (23)

Tem sido um destino de artistas da América Latina - homens e mulheres, indistintamente - o de terem que provar incessantemente que os países periféricos têm a sua própria tradição artística e a sua própria história da análise crítica. Perdura sobre eles, permanentemente, a cobrança e o ônus da prova de que não são espelhos, mas individualidades plenas com potência de colocarem-se no sistema contemporâneo de trocas simbólicas.

Paulo in 1981, "in fact, at this point in time it does not matter if artistic acts are feminine, feminist, sexist or masculine, or if they portray the roots of our people or are imported [as long as they form part of that] totality which unites polarities and which incorporates diversity."[24]

It has been the fate of artists in Latin America, women and men equally, to have to prove incessantly that the countries on the fringes have their own traditions in art and their own history of critical analysis. These countries are constantly being pressured with the burden of proving that they are not mirrors but full individualities, perfectly capable of participating in the contemporary system of symbolic exchanges. All of the work presented in *UltraModern: The Art of Contemporary Brazil* authoritatively demonstrates the individuality and sophistication Brazilian artists have achieved.

Jac Leirner

Names, 1989
Mixed media
15 x 79 x 14 in.
Collection
Marcantonio Vilaça

Notas

(1)."A mulher e o feminino na pintura brasileira". Catálogo da exposição (Segmento 1 período 1800-1930). Rio de Janeiro. Acervo Galeria de Arte, 1986, pp. 7-17

(2) "A propósito da exposição Malfatti" in o Estado de São Paulo, São Paulo, 20 de dezembro de 1917, conforme Marta Rossetti Batista, "Anita Malfatti no tempo e no espaço", Rio de Janeiro, IBM do Brasil, 1985

(3). "O Movimento Modernista", Rio de Janeiro, Casa do Estudante do Brasil, 1942, p. 17

(4) "A História do Modernismo Brasileiro - Antecedentes da Semana de Arte Moderna". Rio de Janeiro, Editora Civilização Brasileira S.A., 1964, pp. 40-72

(5) "Anatomia de mi ultra" (1921) in "Manifiestos, Proclamas y Polemicas de la Vanguardia Literaria Hispanoamericana", Nelson Osorio T. (organizador); Caracas, Biblioteca Ayacucho, 1988, p. 83

(6) São Paulo, Editora Cultrix, 1966

(7) "Presença da Literatura Brasileira (História e Antologia)" São Paulo, volume I (Modernismo), 1964.

(8) Ver Ronaldo Brito, "Neoconcretismo, Vértice e Ruptura do Projeto Construtivo Brasileiro". Rio de Janeiro, Funarte, 1985.

(9) Cambridge e Londres, the MIT Press, 1989, 7ª impressão, pp. 201-242.

(10) "Lygia Clark: Uma experiência radical (1954-1958)" in "Clark". Rio de Janeiro, Departamento de Imprensa Nacional, 1958.

(11) "A Morte do Plano" in "Lygia Clark" Rio de Janeiro, Funarte, 1980, p. 133

(12) Ver Jeanne Granon-Lafont, "A Topologia de Lacan". Rio de Janeiro, Zahar Editores, 1990 (tradução brasileira de L.C. Miranda e E. Cardoso).

(13) Ver "Mira Schendel". São Paulo, Museu de Arte Contemporânea da Universidade de São Paulo, 1990.

(14) Conforme Sergio Alves Peixoto, "A Quase Indizível Poesia de Dante Milano" in Poesia Sempre, Rio de Janeiro, Fundação Biblioteca Nacional, ano I, nº 1, janeiro de 1993, pp. 211-212.

(15) "Meu Caminho e a gravura" (1983) in "Exposição Retrospectiva de Fayga Ostrower", Rio de Janeiro, Museu Nacional de Belas Artes, 1983, não paginada.

(16) Depoimento oral da artista ao autor em 10 de fevereiro de 1993.

(17) "Transcontinental" in "Revista de Crítica Cultural", Santiago de Chile, ano 1, nº 1, maio de 1990, pp. 13-14.

(18) "Escenias sin Territorio", ibidem, pp. 9-12.

(19) Gaston Bachelard, "La Poétique de l'espace" (1957) Rio de Janeiro, Eldorado, s.d. (edição brasileira).

(20) "Amers; Suivi de oiseaux et de poésie", Paris, Gallimard, 1970.

(21) "Le Système des Objets" (1968). Paris, Danoël/Gonthier, 1978, p. 238.

(22) "Outro" in "Dicionário Básico de Comunicação", de Chaim Samuel Katz, Francisco Antonio Dorria e Luiz Costa Lima. Rio de Janeiro, Paz e Terra, 1975 or the Cultural Logic of Late Capitalism" (1984), conforme "The Anti-Aesthetic", Hal Foster (editor), Seattle, Bay Press, 7ª impressão, 1991, pp. 111-125.

(23) "Arte Mulher" in Arte em São Paulo, nº 4, dezembro de 1981, não paginado.

Notes

1. "A propósito da exposição Malfatti" (Regarding the Malfatti exhibition), *O Estado de São Paulo,* 20 Dec. 1917. Quoted in Marta Rosetti Batista, *Anita Malfatti no Tempo e no Espaço* (São Paulo: IBM Brazil, 1985).

2. Roberto da Matta, *A Mulher e o Feminino na Pintura Brasileira, 1800-1830,* exhibition catalogue (Rio: Galeria Arte Collecção, 1986), 7-17.

3. Mário de Andrade, *O Movimento Modernista* (Rio: Casa do Estudante do Brasil, 1942), 17.

4. Mário de Silva Brito, *História do Modernismo Brasileiro: Antecedentes da Semana de Arte Moderna* (Rio: Civilização Brasileira, 1964), 40-72.

5. See Oswald de Andrade, *Do Pau—Brasil, a Antropofagia e as Utopias: Manifestos, Peses de Concursos e Ensaios.* Intro. Bendito Nunes (Rio: Civilização Brasileira, 1972).

6. Alfredo Bosi and Antônio Cândido, *Literatura Brasileira: Pre-Modernismo* (São Paulo: Cultrix, 1966).

7. José Aderaldo Castello and Antônio Cândido, *Presença da Literatura Brasileira: História e Antologia,* vol. 1 (São Paulo, 1964).

8. Andrei Zhdanov (1896-1948) was a Russian Communist leader and member of the Politburo. A general during World War II, he delivered important pronouncements following the war, particularly in criticism of cosmopolitanism in art.

9. See Ronaldo Brito, *Neoconcretismo: Vértice e Ruptura do Projeto Construtivo Brasileiro* (Rio: Funarte, 1985).

10. Rosalind Krauss, "Mechanical Ballets: Light, Motion, Theater," in *Passages in Modern Sculpture* (Cambridge, Mass., and London: MIT Press, 1981): 201-42.

11. Lygia Clark and Ferreira Gullar, *Lygia Clark: Uma experiéncia radical, 1954-1958* (Rio: Departamento de Impr. Nacional, 1958).

12. Lygia Clark, Ferreira Gullar and Mário Pedrosa, "A Morte do Plano," in *Lygia Clark* (Rio: Funarte, 1980).

13. See Jeanne Granon-Lafont, *A Topologia de Lacan,* trans. L.C. Miranda and E. Cardoso (Rio: Zahar, 1990).

14. See *Mira Schendel* (São Paulo: Museu de Arte Contemporânea da Universidade de São Paulo, 1990).

15. See Sergio Alves Peixoto, "A Quase Indizível Poesia de Dante Milano," *Poesia Sempre* 1, no. 1 (Jan. 1993): 211-12.

16. Fayga Ostrower, "Meu Caminho e a gravura," in *Exposição Retrospectiva de Fayga Ostrower* (Rio: Museu Nacional de Artes Plásticas, 1983).

17. Interview with artist, Feb. 10, 1993.

18. Guy Brett, "Transcontinental," *Revista de Crítica Cultural* (Santiago, Chile), 1, no. 1 (May 1990): 13-14.

19. Nestor García Canclini, "Escenias sin Territorio," *Revista de Crítica Cultural* (Santiago, Chile), 1, no. 1 (May 1990): 9-12.

20. Gaston Bachelard, *La Poétique de l'espace* (Paris: Presses Universitaires, 1957). Trans. (Rio: Eldorado, n.d.).

21. St.-John Perse (Alexis St.-Leger), *Amers: Suivi de oiseaux et de poésie* (Paris: Gallimard, 1970).

22. Jean Baudrillard, *Le Système des öbjets* (Paris: Denoël/Gonthier, 1978), 238.

23. See Chaim Samuel Katz, Francisco Antônio Doria and Luiz Costa Lima, "Outro," in *Dicionário Básico de Comunicação* (Rio: Paz e Terra, 1975,) See also "The Cultural Logic of Late Capitalism," in *The Anti-Aesthetic,* ed. Hal Foster (Seattle: Bay Press, 1991), 111-25.

24. "Arte Mulher," *Arte em São Paulo,* no. 4 (Dec. 1981): n.p.

Nota biográfica

Paulo Herkenhoff nasceu em Cachoeiro do Itapemirim, em 1949. É crítico e curador independente. Foi diretor do Instituto Nacional de Artes Plásticas (1983-1985) e curador do Museu de Arte Moderna do Rio de Janeiro (1985-1990). Trabalha atualmente na Biblioteca Nacional. Organizou exposições e é autor de textos sobre arte brasileira e latinoamericana. Escreve também sobre fotografia. É "advisor" da exposição "Latin American Artists of the Twentieth Century" (Museu de Arte Moderna de Nova York, 1994). Presentemente é bolsista da Fundação Guggenheim para escrever sobre a imagem visual da Amazônia na arte ocidental.

About the author

Paulo Herkenhoff, a critic and independent curator, has written extensively on Brazilian and Latin American art, as well as photography, and has organized exhibitions on these topics. He was director of the Instituto Nacional de Artes Plásticas (1983-85) and chief curator of the Museu de Arte Moderna do Rio de Janeiro (1985-90). He is a consulting advisor for the forthcoming exhibition *Latin American Artists of the Twentieth Century* (Museum of Modern Art, 1994) and is currently working on a project to document the visual imagery of the Amazon under a grant from the Guggenheim Foundation.

Biographies

Frida Baranek

Born in Rio de Janeiro in 1961. Received her bachelor's degree in architecture at the Universidade Santa Ursula in Rio de Janeiro in 1983, and pursued studies at the Museu de Arte Moderna and Escola de Artes Visuais. From 1988 to 1991 she worked in São Paulo, and then moved to Paris, where she now resides. She also works in the U.S.

Nasceu no Rio de Janeiro, em 1961. Licenciada em Arquitetura pela Universidade Santa Ursula, do Rio de Janeiro, em 1983. Prosseguiu seus estudos no Museu de Arte Moderna do Rio de Janeiro e na Escola de Artes Visuais. Trabalhou em São Paulo, de 1988 a 1991, tendo-se mudado para Paris, onde reside atualmente. Trabalha igualmente nos Estados Unidos.

Selected Solo Exhibitions / Exposições Individuais

1985	Petite Galerie, Rio de Janeiro
1988	Galeria Sergio Milliet, Rio de Janeiro
1990	Gabinete de Arte Raquel Arnau, São Paulo

Selected Group Exhibitions / Exposições Coletivas

1984	*Como vai você, Geração 80?*, Escola de Artes Visuais, Rio de Janeiro
1987	*Nova Escultura,* Petite Galerie, Rio de Janeiro
1988	*Panorama de Escultura*, Museu de Arte Moderna de São Paulo, São Paulo
1989	XX Bienal Internacional de Arte de São Paulo, São Paulo
1990	*Aperto'90*, XLIV Biennale Internazionale di Venezia, Venice
	Galeria Sala 1, Rome
1991	*Metropolis*, International Art Exhibition, Berlin
	Viva Brasil Viva: Konst fran Brasilien, Kulturhuset and Liljevalchs Konsthall, Stockholm, Sweden
	Brasil: La Nueva Generación, Fundación Museo de Bellas Artes, Caracas, Venezuela
1992	*Artistas Latinoamericanos del Siglo XX*, Estación de Armas, Seville, Spain, and Museum of Modern Art, New York
	Casa das Rosa, São Paulo
	Latin America: Contemporary Art, Hôtel des Arts, Paris
1993	*UltraModern: The Art of Contemporary Brazil*, The National Museum of Women in the Arts, Washington, D.C.

Maria Bonomi

Born in Meina, Italy, in 1935 to an Italian father and Brazilian mother. In 1953 she chose Brazil as her country of citizenship. In the 1950s she studied painting and printmaking techniques in São Paulo with Yolanda Mohalyl, Karl Plattner and Lívio Abramo. Attended Columbia University in New York in 1956 and studied graphic art with Hans Muller and art history with Meyer Schapiro. In 1959 she received a scholarship from the Ingram Merrill Foundation to attend the Pratt Institute in New York, where she worked with Seong Moy and Fritz Elchenberg, among others. Recipient of numerous awards, including prizes at the VIII Bienal Internacional de Arte de São Paulo and the V Biennale de Paris, and the grand prize for best artist of the year granted by the Associação Paulista de Críticos de Arte, São Paulo in 1979. Her work is represented in major collections in Brazil and abroad.

Nasceu em Meina, Itália, em 1935, de pai italiano e mãe brasileira. Em 1953, escolheu o Brasil como país de cidadania. Em 1950, estudou técnicas de pintura e gravura, em São Paulo, com Yolanda Mohalyi, Karl Plattner e Lívio Abramo. Frequentou a Columbia University, em Nova York, em 1956, e estudou artes gráficas com Hans Muller e história da arte com Meyer Schapiro. Em 1959, recebeu bolsa-de-estudos da Fundação Ingram Merrill para frequentar o Pratt Institute de Nova York, onde trabalhou com Seong Moy e Fritz Elchenberg, entre outros. Recebeu vários prêmios, entre os quais o da VIII Bienal de São Paulo e o da V Biennale de Paris, além do Grande-Prêmio como Melhor Artista do Ano pela Associação Paulista de Críticos de Arte, São Paulo (1979). Sua obra está representada em importantes coleções no Brasil e no exterior.

Selected Solo Exhibitions / Exposições Individuais

1956	Museu de Arte Moderna de São Paulo, São Paulo
1959	Pan American Union, Washington, D.C.
	Galeria Ambiente, São Paulo
1964	XXXII Biennale Internazionale di Venezia, Venice (solo presentation)
1965	Metsua Galeria, Ljubljana, Yugoslavia
1966	Petite Galerie, Rio de Janeiro
	Galeria Cosme Velho, São Paulo
1970	Galeria Bucholz, Munich, Germany
	Galeria Cosme Velho, São Paulo
1971	Museu de Arte Moderna do Rio de Janeiro, Rio de Janeiro
	Galeria Bonino, Rio de Janeiro
	Galeria Cosme Velho, São Paulo
1972	Bienal Internacional de Arte de São Paulo, São Paulo
	Galeria Cosme Velho, São Paulo
1973	Galeria Bonino, Rio de Janeiro
1975	Galeria Cosme Velho, São Paulo
	Galeria Bonino, Rio de Janeiro
1987	I Bienal Internacional da Gravura, Pontifícia Universidade Católica, Campinas, Brazil (solo presentation)
1990	IX Mostra da Gravura Cidade de Curitiba, Curitiba, Brazil (solo presentation)
1991	*Xilograbados en Colores*, Galeria de Arte do Centro Cultural de Estudos Brasileros, Asunción, Paraguay

Selected Group Exhibitions / Exposições Coletivas

1952 Museu de Arte Moderna de São Paulo, São Paulo

1958 *100 Prints of the Year*, Riverside Museum, New York

1962 Tokyo Biennial, Tokyo

1965 Museo de Arte Moderno, Mexico City, Mexico

1965/70 Musée d'Art et d'Histoire, Geneva, Switzerland (yearly)

1967 *12 Brazilian Graphic Artists*, Israel Museum, Jerusalem, and The Art Gallery, Tel Aviv, Israel

1968 Biennale de Paris II International Print Biennial, Kraków, Poland

1970 *Panorama de Arte Atual Brasileira*, Museu de Arte Moderna de São Paulo, São Paulo (also 1971, 1972, 1974, 1977, 1984, 1987)

 IX International Print Biennial Ljubljana, Yugoslavia

 III International Print Biennial, Kraków, Poland

1972 Biennale Internazionale di Venezia, Venice

 VIII International Graphic Arts Biennial, Tokyo

 Galeria Bucholz, Munich, Germany

 IX International Print Biennial, Tokyo

1975 XI International Print Biennial, Ljubljana, Yugoslavia¡

1977 IV Bienal Internacional de Arte de São Paulo, São Paulo

1981 *Contemporary Latin American Art*, Osaka National Museum, Osaka, Japan

1983 XV International Print Biennial, Ljubljana, Yugoslavia

 Museo de Arte Moderno La Tertulia, Cali, Colombia

1985 XVI International Print Biennial, Ljubljana, Yugoslavia

1986 Praxis, Buenos Aires, Argentina

 II Bienal de La Habana, Havana, Cuba

 VII Print Triennial, Friedrikstad, Norway

1987 International Art Exhibition for Peace, Art Gallery Sloveni Gradec, Yugoslavia

1988 *Pioneiros e Discípulos*, Fundação Calouste Gulbenkian, Lisbon, Portugal

 Os Ritmos e as Formas - Arte Contemporânea Brasileira, SESC Pompéia, São Paulo

 International Graphic Arts Biennial, Ljubljana,Yugoslavia

 Xilogravuras 88, Paço das Artes, Francisco Matarazzo Sobrinho, São Paulo

 International Graphic Arts Biennial, Ljubljana, Yugoslavia

1989 *Viagem ao Papel nas Bienais Brasileiras*, Museu de Arte Moderna, São Paulo

 XX Bienal Internacional de Arte de São Paulo, São Paulo

 Cópias e Pastiches, Museu de Arte Contemporânea, São Paulo

 Olhar do Artista, Museu de Arte Contemporânea, São Paulo

1990 *Gravuras Contemporáneas Brasileras*, Museo de la Estampa, Mexico City, Mexico

 Voyage au Monde du Papier à Travers des Biennales Brésiliennes, Grand Palais, Paris

1991 *O Que Faz Você Agora - Geração 60*, Museu de Arte Conemporânea da Universidade de São Paulo, São Paulo

 Grabados de Artistas Brasileños Contemporáneos, Museo Nacional de Bellas Artes, Santiago, Chile

1992 X Mostra da Gravura Cidade de Curitiba/Mostra América, Museu da Gravura Cidade de Curitiba, Curitiba, Brazil

 Gravura de Arte no Brasil: Proposta para um Mapeamento, Centro Cultural Banco do Brasil, Rio de Janeiro

 Enfocando a Gravura em Metal, Museu da Gravura Cidade de Curitiba, Curitiba, Brazil

 Ontem/Hoje, Galeria Múltipla, São Paulo

 Memória da Liberdade e Cidadania 200 Anos, Pinacoteca do Estado, São Paulo

 As Mulheres Artistas na Pinacoteca, Pinacoteca do Estado de São Paulo, São Paulo

1993 *UltraModern: The Art of Contemporary Brazil*, The National Museum of Women in the Arts, Washington, D.C.

Leda Catunda

Born in São Paulo in 1961. Received her bachelor's degree in 1985 from the Fundação Armando Alvares Penteado in São Paulo. Pursued graduate studies in art history at the Universidade de São Pulo in 1988. She has lectured extensively about her work in major cities including Rio de Janeiro, São Paulo and Brasília. She has also taught painting classes at the Fundação Alvares Penteado and the Museu de Arte Moderna de São Paulo.

Nasceu em São Paulo em 1961. Licenciada pela Fundação Armando Alvares Penteado, de São Paulo, em 1985. Prosseguiu seus estudos de pós-graduação em História da Arte na Universidade de São Paulo, em 1988. Tem proferido varias palestras sobre o seu trabalho nas maiores cidades do país, inclusive Rio de Janeiro, São Paulo e Brasília. Tem dado cursos de pintura na Fundação Armando Alvares Penteado e no Museu de Arte Moderna de São Paulo.

Selected Solo Exhibitions / Exposições Individuais

1985 Galeria Thomas Cohn, Rio de Janeiro

1986 Espaço Investigação no Museu de Arte do Rio Grande do Sul, Porto Alegre, Brazil

1987 Galerie Luisa Strina, São Paulo

1988 Thomas Cohn Arte Contemporânea, Rio de Janeiro

1990 Galeria São Paulo, São Paulo

1992 Centro Cultural São Paulo, São Paulo

Selected Group Exhibitions / Exposições Coletivas

1982 I Festival Nacional da Mulher nas Artes (outdoor exhibition), São Paulo

1983 *Pintura como Meio*, Museu de Arte Conemporânea da Universidade de São Paulo, São Paulo

 XVII Bienal Internacional de Arte de São Paulo, São Paulo (vídeo texto)

 Arte na Rua, Museu de Arte Contemporânea da Universidade de São Paulo, São Paulo

 Pintura Brasil, Fundação Clovis Salgado, Belo Horizonte, Brazil

1984 ARCO/Madrid, Galeria Thomas Cohn, Madrid

 Galeria Thomas Cohn, Rio de Janeiro

 Como vai você, Geração 80, Escola de Artes Visuais, Rio de Janeiro

 Leda, Sergio, Leonilson, Ciro, Galeria Luisa Strina, São Paulo

 I Bienal de La Habana, Havana, Cuba

1985 Salão Nacional, Museu de Arte Moderna do Rio de Janeiro, Rio de Janeiro

 Nueva Pintura Brasileña, Centro de Arte y Comunicación de Buenos Aires, Buenos Aires, Argentina

 XVIII Bienal Internacional de Arte de São Paulo, São Paulo

 Today's Art of Brazil, Hara Museum of Contemporary Art, Tokyo

1986 *Transvanguarda e Culturas Nacionais*, Museu de Arte Moderna do Rio de Janeiro, Rio de Janeiro

 Imagine o Planeta Saúda o Cometa, Arte Galeria Fortaleza, Fortaleza, Brazil

 El Escrete Volador, Guadalajara, Mexico

 Brazilian Painting, Snug Harbor Cultural Center, Staten Island, New York

1987 *Pintura Fora do Quadro*, Espaço Capital, Brasília, Brazil

 I Mini Bienal TV Cubo, Galeria Mônica Filgueiras, São Paulo

 Modernidade, Musée d'Art Moderne de Paris, Paris

 Imagem de Segunda Geração, Museu de Arte Contemporânea da Universidade de São Paulo, São Paulo

1988 *Modernidade*, Museu de Arte Moderna de São Paulo, São Paulo

 88 x 66, Parque Lage/Espaço Sergio Porto, Rio de Janeiro

 MAM en Ação, Museu de Arte Moderna de São Paulo, São Paulo

1981-1987, Galeria Arco Arte
Contemporânea, São Paulo
Dimensão Planar, FUNARTE, Rio de Janeiro
Paredes da Casa Vogue, Museu de Arte
de São Paulo, São Paulo

1989 *Arte Híbrida,* FUNARTE, Rio de
Janeiro; Museu de Arte Moderna de
São Paulo, São Paulo
Perspectivas Recentes, Centro Cultural,
São Paulo
You-ABC, Stedelijk Museum,
Amsterdam, The Netherlands
Panorama da Arte Atual Brasileira,
Museu de Arte Moderna de São Paulo,
São Paulo

1990 *You-ABC,* Museu Gulbenkian, Lisbon,
Portugal
Bardi 90, Museu de Arte de São Paulo,
São Paulo
Prêmio Brasília de Artes Plásticas,
Museu de Arte de Brasília, Brasília, Brazil

1991 *Viva Brasil Viva:* Konst fran Brasilien,
Kulturhuset and Liljevalchs Konsthall,
Stockholm, Sweden
Museo de Arte Contemporánea de
Monterrey, Monterrey, Mexico
Brasil: La Nueva Generación, Museo de
Bellas Artes de Caracas, Caracas,
Venezuela

1992 *Entretrópicos,* Museo de Arte
Contemporánea Sofia Imberg,
Caracas,Venezuela
Salão Paraense de Arte Contemporânea
(guest artist), Belém, Brazil
Branco Dominante, Galeria São Paulo,
São Paulo
*Latin American Artists of the Twentieth
Century,* Museum of Modern Art in
Seville, Seville, Spain

1993 *UltraModern: The Art of Contemporary
Brazil,* The National Museum of
Women in the Arts, Washington, D.C.
*Latin American Artists of the Twentieth
Century,* Museum Ludwig, Köln,
Germany

Lygia Clark

**Born in Belo Horizonte, Minas Gerais, Brazil, in
1920. Studied with Burle Marx in Rio de Janeiro.
Attended classes taught by Fernand Léger, Isaac
Dobrinsky and Arpad Szenes in Paris from
1950 to 1952. Part of the Grupo Frente in Rio de
Janeiro from 1954 to 1956, under the guidance of
Ivan Serpa. She was a professor at the Sorbonne
in Paris from 1970 to 1975. She died in Rio de
Janeiro in 1988.**

Nasceu em Belo Horizonte, Minas Gerais, Brasil,
em 1920. Estudou com Burle Marx, no Rio de
Janeiro. Frequentou cursos ministrados por
Fernand Léger, Isaac Dobrinsky e Arpad Szenes,
em Paris, de 1950 a 1952. Participou do Grupo
Frente, no Rio de Janeiro, sob a liderança de Ivan
Serpa, de 1954 a 1956. Foi professora na Sorbonne,
em Paris, de 1970 a 1975. Morreu no Rio de
Janeiro, em 1988.

Selected Solo Exhibitions / Exposições Individuais

1952 Galerie de l'Institut Endoplastique, Paris
Ministério da Educação e Cultura, Rio
de Janeiro

1960 Galeria Bonino, Rio de Janeiro

1963 Louis Alexandre Gallery, New York
Museu de Arte Moderna do Rio de
Janeiro, Rio de Janeiro
VII Bienal Internacional de Arte de São
Paulo, São Paulo (solo presentation)

1964 Studium Generale Technische Hochschule,
Stuttgart, Germany

1965 Signals Gallery, London

1966 I Bienal de Artes Plásticas de Salvador,
Salvador, Brazil (solo presentation)

1968 *A Casa é o Corpo,* Museu de Arte
Moderna do Rio de Janeiro, Rio de
Janeiro
XXXIV Biennale Internazionale di
Venezia, Venice (solo retrospective
presentation)
Galeria M. E. Thelen, Essen, Germany

1971 Galeria Ralph Camargo, São Paulo

1980 Galeria Jurandir Noronha da Funarte,
Rio de Janeiro

1982 Gabinete de Arte Raquel Arnaud, São
Paulo

1984 Galeria Paulo Klabin, Rio de Janeiro

Selected Group Exhibitions / Exposições Coletivas

1953 I Exposição de Arte Abstrata, Hotel
Quitandinha, Petrópolis, Brazil
II Bienal Internacional de Arte de São
Paulo, São Paulo

1954 I Exposição Grupo Frente, Galeria do
Instituto Brasil-Estados Unidos, Rio
de Janeiro
III Salão Nacional de Arte Moderna, Rio
de Janeiro

1955 *Artistes Brésiliens,* Musée d'Art
Moderne de la Ville de Paris, Paris
III Bienal Internacional de Arte de São
Paulo, São Paulo
Museu de Arte Moderna do Rio de
Janeiro, Rio de Janeiro
II Exposição Grupo Frente, Rio de Janeiro

1956 I Exposição Nacional de Arte Concreta
São Paulo, Museu de Arte de São
Paulo, São Paulo
Pintura Brasilera Contemporánea,
Montevideo, Uruguay
III Exposição Grupo Frente, Itatiaia
Country Club, Rezende, Brazil

1957 I Exposição Nacional de Arte Concreta,
Ministério da Educação, Rio de Janeiro
Arte Moderno en Brasil, Museo Nacional
de Bellas Artes, Buenos Aires, Argentina

1958 IV Bienal Internacional de Arte de São Paulo, São Paulo

Clark, Weissmann e Charoux, Galeria de Arte das Folhas, São Paulo

1959 I Exposição Neoconcreta, Museu de Arte Moderna do Rio de Janeiro, Rio de Janeiro

V Bienal Internacional de Arte de São Paulo, São Paulo

1960 II Exposição Neoconcreta, Museu de Arte Moderna do Rio de Janeiro, Rio de Janeiro

Austellung Brasilianischer Kunstler, Akademie der Bildenden Kunste, Vienna, Austria

Moderne Braziliaanse Kunst, Centraal Museum, Utrech, Germany

Arte Moderno Brasileño, Dirección General de Bellas Artes, Madrid

XXX Biennale Internazionale di Venezia, Venice

Museo de Arte Moderna, La Paz, Bolivia

1961 VI Bienal Internacional de Arte de São Paulo, São Paulo (prize for best national sculpture)

1962 *Collection of Works by Brazilian Artists*, Pan American Union, Washington, D.C.

XXXI Biennale Internazionale di Venezia, Venice

1963 *Mostra d'Arte Brasiliana*, Casa do Brasil, Rome

VII Bienal Internacional de Arte de São Paulo, São Paulo (solo presentation)

1964 II Pilot Show of Kinetic Art, Signals Gallery, London

First Festival of Modern Art of Latin America, Signals Gallery, London

Mouvement 2, Galerie Denise René, Paris

1965 *Art and Movement*, Diploma Galleries of the Royal Scottish Academy, Edinburgh, and Kelvingrove Art Gallery and Museum, Glasgow, Scotland

Hampstead Arts Festival, London

1966 *Nova Objetividade Brasileira*, Museu de Arte Moderna do Rio de Janeiro, Rio de Janeiro

Art in Latin America since Independence, Yale University Art Gallery, New Haven, Connecticut, and University of Texas Art Museum, Austin, Texas

1967 IX Bienal Internacional de Arte de São Paulo, São Paulo

1968 XXXIV Biennale Internazionale di Venezia, Venice

1969 *Bonalumi, Clark, Cruz, Diez*, Galeria M.E. Thelen, Essen, Germany

XXIV Salon des Réalités Nouvelles, Paris

1970 Arts Council of Great Britain, London

Museum of Modern Art, Oxford, England

1978 *As Bienais e a Abstração, a Década de 50*, Museu Lasa Segall, São Paulo

Objeto na Arte: Brasil anos 60 São Paulo, Museu de Arte Brasileira da Fundação Armando Alvares Penteado, São Paulo

1983 *Imaginar o Presente*, Gabinete de Arte Raquel Arnaud, São Paulo

1984 *Neoconcretismo, 1959-1961*, Museu de Arte Contemporânea da Universidade de São Paulo, São Paulo

Tradição e Ruptura: Síntese de Arte e Cultura Brasileiras, Fundação Bienal de São Paulo, São Paulo

Coleção Gilberto Chateaubriand: Retrato e Auto-Retrato de Arte Brasileira, Museu de Arte Moderna, São Paulo

1985 *Rio: Vertente Construtiva*, Museu de Arte Contemporânea da Universidade de São Paulo, São Paulo

Tendência do Livro do Artista no Brasil, Centro Cultural São Paulo, São Paulo

1986 *Lygia Clark e Hélio Oiticica*, IX Salão Nacional de Artes Plásticas da Funarte, Paço Imperial, Rio de Janeiro (solo presentation)

1987 *Abstração Geométrica 1: Concretismo e Neoconcretismo*, FUNARTE, Rio de Janeiro

As Bienais no Acervo do MAC, Museu de Arte Contemporânea da Universidade de São Paulo, São Paulo

Modernité: Art Brésilien du XXème Siècle, Musée d'Art, Moderne, Paris

1988 *Modernidade: Arte Brasileira do Século XX*, Museu de Arte Moderna, São Paulo

1989 *Art in Latin America: The Modern Era, 1820-1980*, Hayward Gallery, London

Jord och Frihet Latinamerikansk Konst, 1830-1970, National Museum och Moderna Museet, Stockholm, Sweden

1990 *Coerência/Transformações*, Gabinete de Arte Raquel Arnaud, São Paulo

1991 *Rio de Janeiro 59/60: Experiência Neo-Concreta*, Museu de Arte Moderna, Rio de Janeiro

Construtivismo-Arte/Cartaz 40, 50, 60, Museu de Arte Contemporânea da Universidade São Paulo, São Paulo

1993 *UltraModern: The Art of Contemporary Brazil*, The National Museum of Women in the Arts, Washington, D.C.

Clementina Duarte

Received her bachelor of science degree in architecture in 1964 from the Federal University of Pernambuco in Recife, Brazil. In 1965 she did post graduate studies at the University of Brasília's Center for Planning, under the direction of Oscar Niemeyer. She studied art and design at the Sorbonne and Institut d'Art et Métiers in Paris in 1966. She has received numerous awards for her jewelry designs, including best design in jewelry at the XI Bienal de São Paulo in 1971, first prize in the I Brazilian Biennial of Design in Curitiba in 1990 and best design for the symbol of the National Service for Industrial Training in Rio de Janerio in 1992. In 1988 the Brazilian government awarded her the Ordem do Rio Branco from the Ministry of Foreign Affairs in recognition of the international reputation of her jewelry. Her pieces have been presented to various international dignitaries, among them, Queen Elizabeth II; Mrs. Mário Soares, First Lady of Portugal; and Mrs. François Mitterand, First Lady of France.

Licenciada em Arquitetura, em 1964, pela Universidade Federal de Pernambuco, na cidade do Recife, Brasil. Realizou estudos de pós-graduação no Centro de Planejamento da Universidade de Brasília, sob a orientação de Oscar Niemeyer. Estudou arte e desenho na Sorbonne e no Institut d'Art et Métiers, em Paris, em 1966. Recebeu vários prêmios por seus trabalhos em joalheria, entre os quais o Melhor Desenho de Jóias na XI Bienal de São Paulo (1971), o Primeiro-Prêmio na I Bienal Brasileira de Design, em Curitiba (1990), e de melhor "design" para o símbolo do Serviço Nacional de Aperfeiçoamento Industrial, no Rio de Janeiro (1992). Em 1988 recebeu o Ordem do Rio Branco do Ministerio das Relações Exteriores do Brasil. Suas peças foram presenteadas a vários dignitários, entre os quais a Rainha Elizabeth II, da Grã-Bretanha; a Primeira-Dama de Portugal, Senhora Mário Soares e a Primeira-Dama da França, Senhora François Mitterand.

Selected Solo Exhibitions / Exposições Individuais

1966 Galeria Steph Simon, Paris
1971 Galeria de Arte Ipanema, Rio de Janeiro
Centro Domus, Milan
1974 Brazilian Embassy, London
Brazilian Embassy, New York
1982 Galeria A. M. Niemeyer, Rio de Janeiro
1983 Brazilian Trade Bureau, New York
1984 Althomar Collection, Watergate Hotel, Washington, D.C.
1988 Galeria Anarte, Salvador, Brazil
1990 *Clementina Duarte: 25 Years of Modern Brazilian Jewelry* (retrospective), Fundação Calouste Gulbenkian, Museu de Arte Moderna, Lisbon, Portugal
1992 Galeria de Arte, Ipanema, Rio de Janeiro (United Nations Conference on Environment and Development, Rio de Janeiro

Selected Group Exhibitions / Exposições Coletivas

1966 Pierre Cardin Fall/Summer Show, Paris
1971 XI Bienal Internacional de Arte de São Paulo, São Paulo (prize for best design in jewelry)
1980 I Exhibition of Brazilian Jewelry Designers, Museu da Casa Brasileira, São Paulo
1982 Intercontinental Hotel, Abu Dhabi, United Arab Emirates
1984 Dallas Fall Jewelry Show, Dallas, Texas
1986 *Artists from Pernambuco*, organized by Legião Brasileira de Assistencia, Brasília, Brazil
1987 O. J. Perrin Jewlery, De Beers Collection, Paris
1989 International Jewelry Show, De Beers Collection, Basel, Switzerland

Contemporary Diamonds, De Beers
Collection, São Paulo

1993 *UltraModern: The Art of Contemporary
Brazil*, The National Museum of
Women in the Arts, Washington, D.C.

Anna Bella Geiger

She received awards at the Salão Nacional de
Artes Plásticas in 1982 and the Paper Biennial in
Buenos Aires, Argentina, in 1986. She also took
first prize at the I Concurso Interamericano de
Grabado, Casa de las Américas, Havana, Cuba, in
1962. Her works are included in major collections
around the world, among them the Centre
Georges Pompidou, Paris; the Museum of Modern
Art, New York; the Victoria and Albert Museum,
London; and the Museu Nacional de Belas Artes,
Rio de Janeiro.

Foi premiada no Salão Nacional de Artes Plásticas
(1982) e na Bienal do Papel em Buenos Aires,
Argentina (1986). Recebeu igualmente o primeiro
prêmio no I Concurso Interamericano de
Grabado, Casa de las Americas, Havana, Cuba
(1962). Tem obras em importantes coleções em
todo o mundo, entre as quais o Centre Georges
Pompidou, Paris; o Museu de Arte Moderna de
Nova York; o Victoria and Albert Museum,
Londres; e o Museu Nacional de Belas Artes, Rio
de Janeiro.

Selected Solo Exhibitions/ Exposições Individuais
1967 Galeria Relevo, Rio de Janeiro
1969 Columbia University, New York
1972 *Circumambulatio*, Museu de Arte Moderna
do Rio de Janeiro, Rio de Janeiro
1975 *Situações-Limite*, Museu de Arte Moderna
do Rio de Janeiro, Rio de Janeiro
1978 Projection XXI, Museum of Modern Art,
New York
1980 Local de Ação, Galeria Saramenha, Rio
de Janeiro
1963 European Gallery, New York
1981 Galeria Paulo Figueiredo, São Paulo
1987 Galeria de Arte São Paulo, São Paulo
Galeria Espaço Capital, Brasília, Brazil
Video Viewpoints: The Last Thule,
Museum of Modern Art, New York
Ultima Thulé, Galeria Saramenha, Rio
de Janeiro
1988 *O Sorriso do Gato de Cheshire em Alice*,
Galeria Saramenha, Rio de Janeiro
1990 *Pinturas*, Galeria Saramenha, Rio de
Janeiro
1992 *Percurso do Artista*, Parque Lage, Rio
de Janeiro

Selected Group Exhibitions / Exposições Coletivas
1960/68 Salão Nacional de Arte Moderna, Rio de
Janeiro (yearly)
1961/81 VI, VII, VIII, IX Bienal Internacional de
Arte de São Paulo, São Paulo

1962 I Concurso Interamericano de Grabado,
Casa de las Américas, Havana, Cuba
1964 *Brazilian Art Today*, Royal College of
Art, London
1967 Biennale des Jeunes, Paris
1968 *Young Brazilian Art*, Demarco Gallery,
Edinburgh, Scotland
Art Brésilien d'Aujourd'hui, Musée d'Art
et d'Histoire, Geneva, Switzerland
Resumo JB, Museu de Arte Moderna de
Rio de Janeiro, Rio de Janeiro
1974 *Prospectiva 74*, Museu de Arte
Contemporânea da Universidade de
São Paulo, São Paulo
1975 *Video Art*, Institute of Contemporary
Art, Philadelphia, Pennylvania, and
Museum of Contemporary Art,
Chicago, Illinois
Multimedia II, Galerie Richard Bottinelli,
Kassel, Germany
1978 Artistes Brésiliens au Musée Galliera,
Paris
XI International Biennial of Print, Tokyo
Junij Group, Galeria Moderna,
Ljubljana, Yugoslavia
1980 XXXIX Biennale Internazionale di
Venezia, Venice
Impact Art, Municipal Museum of Art,
Kyoto, Japan
Kunstenaarsboeken, Stedelkjk Museum,
Amsterdam, Holland
Frankfurt Kunstverein, Frankfurt,
Germany
1981 *Portopia 81*, International Video Art
Festival, Kobe, Japan
1982 *Contemporaneidade: Homenagem a
Mário Pedrosa*, Museu de Arte
Moderna do Rio de Janeiro, Rio de
Janeiro
1983 *Video Art: A History*, Museum of
Modern Art, New York
Multiples, Franklin Furnace, New York
1984 *Portraits of a Country*, Barbican Centre,
London
Tradição e Ruptura, Fundação Bienal
de São Paulo, São Paulo
1985 *Impostors*, Interim Art Gallery, London
XXX International Triennal of Graphics,
Grenchen, Switzerland
Caligrafias e Escrituras, Galeria Sergio
Milliet, FUNARTE, Rio de Janeiro
1986 *Progetto Rosso*, Fundação Alvares
Penteado, São Paulo
New House Gallery, Snug Harbor,
New York
Território Ocupado, Parque Lage, Rio
de Janeiro
1987 Triennal de Frechen, Frechen,
Germany
*Latin American Artists in New York
since 1970*, Huntington Gallery,
University of Texas, Houston, Texas
1988 *Abstract Visions*, Moccha, New York

1989	XX Bienal Internacional de Arte de São Paulo, São Paulo
1991	*Generation of the 60s: Young Contemporary Art*, Museu de Arte Contemporânea de São Paulo, São Paulo
1992	*Gravura de Arte no Brasil: Proposta para um Mapeamento*, Centro Cultural Banco do Brasil, Rio de Janeiro
	Coleção Gilberto Chateaubriand, Museu de Arte Moderna do Rio de Janeiro, Rio de Janeiro
	Coleção Banco Bozzano-Simonsen, Museu de Arte Modern do Rio de Janeiro, Rio de Janeiro
	Mostra América, X Mostra da Gravura, Curitiba, Brazil
1993	*UltraModern: The Art of Contemporary Brazil*, The National Museum of Women in the Arts, Washington, D.C.

Ester Grinspum

Born in the city of Recife, in the state of Pernambuco, Brazil, in 1955. Awards include the Acquisition Award, IV Salão Nacional de Artes Plásticas, Rio de Janeiro (1981), and the Credicard Award, Panorama de Arte Atual Brasileira, Museu de Arte Moderna de São Paulo (1990). Received a scholarship from the Helena Seigy Foundation in 1992 to conduct research at the atelier Brancusi in Paris. Her studies will culminate in an exhibition of her art at the Museu de Arte de São Paulo in June and July 1993. Her works can be found in a number of public collections, including the Museu de Arte Moderna de São Paulo; Instituto Nacional de Arte, FUNARTE, Rio de Janeiro; and Brooklyn Museum, New York. She is currently living and working in São Paulo.

Nasceu na cidade do Recife, Estado de Pernambuco, Brasil, em 1955. Entre os prêmios recebidos incluem-se o Prêmio de Aquisição do IV Salão Nacional de Artes Plásticas (1981), Rio de Janeiro e o Prêmio Credicard, Panorama de Arte Atual Brasileira (1990), Museu de Arte Moderna de São Paulo. Recebeu bolsa-de-estudos da Fundação Helena Seigy, em 1992, para realizar pesquisas no atelier de Brancusi, em Paris. Seus estudos culminarão com uma mostra de seus trabalhos no Museu de Arte de São Paulo, em junho/julho de 1993. Tem obras representadas em diversas coleções públicas, entre as quais o Museu de Arte Moderna de São Paulo; o Instituto Nacional de Arte, FUNARTE, Rio de Janeiro; e o Brooklyn Museum, de Nova York. Reside e trabalha atualmente em São Paulo.

Selected Solo Exhibitions / Exposições Individuais

1981	*Desenhos e Aquarelas*, Pinacoteca do Estado, São Paulo
1983	*Espaço de Amostragem*, Galeria Funarte Macunaíma, Rio de Janeiro

	Sobre Uma Têmpera Egípcia, Museu de Arte Contemporânea da Universidade de São Paulo, São Paulo
1984	*Unfinished*, Galeria Suzana Sassoun, São Paulo
1985	*Onde um Eu Era Havia um Círculo Desenhado à Lápis - Amor Icone*, Galeria Paulo Figueiredo, Brasília, and Galeria Klabin, Rio de Janeiro
1986	*Stultifera Navis*, Galeria Paulo Figueiredo, São Paulo
1988	*O Arco e a Caverna*, Galeria Usina, Vitória, and Galeria Gesto Gráfico, Belo Horizonte, Brazil
1989	*Os Duplos*, Galeria Paulo Figueiredo, São Paulo
1991	Galeria Paulo Figueiredo, São Paulo Galeria Pasárgada de Arte Contemporânea, Recife, Brazil

Selected Group Exhibitions / Exposições Coletivas

1981/83	Salão Nacional de Artes Plásticas da FUNARTE, Rio de Janeiro (yearly)
1984	I Bienal de La Habana, Havana, Cuba *Como vai você, Geração 80?*, Escola de Artes Visuais, Rio de Janeiro
1985	VIII Salão Nacional de Artes Plásticas da FUNARTE, Rio de Janeiro
1986	*Caminhos do Desenho Brasileiro*, Museu de Arte do Rio Grande do Sul, Porto Alegre, Brazil (invited artist) Bienal Latinoamericana de Arte sobre Papel, Salas Nacionales de Exposición, Buenos Aires, Argentina II Bienal de La Habana, Havana, Cuba
1987	*Tradition/Innovation in Latin American Art*, Museum of Contemporary Hispanic Art, New York *Imagem de 2a Geração*, Museu de Arte Contemporânea da Universidade de São Paulo, São Paulo *Challenge: Young Latin America on Paper*, CDS Gallery New York *A Visão do Artista - Missoes: 300 anos*, Museu de Arte de São Paulo, São Paulo (traveled to Rio de Janeiro and Brasília, Brazil)
1989	XX Bienal Internacional de Arte de São Paulo, São Paulo
1990	*Panorama de Arte Atual Brasileira/90: Papel*, Museu de Arte Moderna de São Paulo, São Paulo
1991	*Terzo Mondo e Oltre*, Galeria Civica D'Arte Contemporanea, Marsala, Italy *Viva Brasil Viva: Konst fran Brasilien*, Kulturhuset and Liljevalchs Konsthall, Stockholm, Sweden IX Exhibition of Public Sculpture (part of the celebrations for the 700 Years of the Swiss Confederation), Bern, Switzerland
1993	*UltraModern: The Art of Contemporary Brazil*, The National Museum of Women in the Arts, Washington, D.C.

Jac Leirner

Born in São Paulo in 1961. Educated at the College of Fine Arts, Fundação Armando Alvares Penteado, in São Paulo, 1979-1983; Licenciatura, 1984. She taught at the Fundação Armando Alvares Penteado from 1987 to 1989. In 1990, as guest of the British Council, she was a Visiting Fellow at Oxford University in England, and at the Museum of Modern Art. Her works have been exhibited in major cities in Brazil and abroad, including Rio de Janeiro, São Paulo, Venice, New York, and Washington, D.C. She lives and works in São Paulo.

Nasceu em São Paulo, em 1961. Estudou na Faculdade de Belas Artes da Fundação Armando Alvares Penteado, de São Paulo (1979-1983), tendo obtido sua licenciatura em 1984. Ensinou na mesma Fundação, no período de 1987 a 1989. Foi "Visiting Fellow" da Universidade de Oxford, na Grã-Bretanha, como convidada do British Council, e do Museu de Arte Moderna de Nova York. Sua obra tem sido exposta em importantes cidades no Brasil e no exterior, entre as quais Rio de Janeiro, São Paulo, Veneza, Nova York e Washington. Vive e trabalha em São Paulo.

Selected Solo Exhibitions / Exposições Individuais

1987	Petite Galerie, Rio de Janeiro Galeria Milan, São Paulo
1989	Galeria Milan, São Paulo
1991	Museum of Modern Art, Oxford, England Walker Art Center, Minneapolis, Minnesota
1992	Galerie Hoffmann, Friedberg, Germany *Directions*, Hirshhorn Museum and Sculpture Garden, Smithsonian Institution, Washington, D.C.

Selected Group Exhibitions / Exposições Coletivas

1982	*Acao Barros, Jac Leirner*, Galeria Tenda, São Paulo
1983	First National Festival of Women Artists, São Paulo *Art in the Streets 1*, Museu de Arte Contemporânea da Universidade de São Paulo, São Paulo *Art and Videotext*, XVII Bienal Internacional de Arte de São Paulo, São Paulo
1984	*Proposta para os Anos 80*, Pinacoteca do Estado, São Paulo
1985	*SP 3 Women: Jac Leirner, Go, Teresa Berlinck*, Petite Galerie, Rio de Janeiro
1986	*A Nova Dimensão do Objeto*, Museu de Arte Contemporânea da Universidade de São Paulo, São Paulo V Bienal Americana de Artes Gráficas, Museo de Arte Moderno La Tertulia, Cali, Colombia

Uma Virada no Século, Pinacoteca do
 Estado, São Paulo

1988 X Salão Nacional de Artes Plásticas,
 Fundação Nacional des Artes, Rio de
 Janeiro

Panorama de Arte Atual Brasileira/88:
 Formas Tridimensionais, Museu de Arte
 Moderna de São Paulo, São Paulo

1989 XX Bienal Internacional de Arte de São
 Paulo, São Paulo

1990 *Transcontinental,* Ikon Gallery,
 Birmingham, England,

Aperto 90, XLIV Biennale
 Internazionale di Venezia, Venice

Contemporary Art: Brazil/Japan, Tokyo
 Central Museum, Tokyo

Museu de Arte de São Paulo, São Paulo

1991 *Currents*, Institute of Contemporary
 Art, Boston, Massachusetts

Viva Brasil Viva: Konst fran Brasilien,
 Kulturhuset and Liljevalchs Konsthall,
 Stockholm, Sweden

Brasil: La Nueva Generación, Fundación
 Museo de Bellas Artes, Caracas,
 Venezuela

TransMission, Rooseum Center for
 Contemporary Art, Malmö, Sweden

Les Couleurs de l'Argent, Musée de la
 Poste, Paris

Past Future Tense, Winnipeg Art Gallery,
 Winnipeg, and Vancouver Art Gallery,
 Vancouver, Canada

1992 *Only Paper?*, Städtische Galerie Villa
 Zanders, Bergisch Gladbach, Germany

Documenta IX, Museum Fridericianum,
 Kassel, Germany

Artistas Latinoamericanos del Siglo XX,
 Estación de Armas, Seville, Spain, and
 Museum of Modern Art, New York

1993 *UltraModern: The Art of Contemporary*
 Brazil, The National Museum of
 Women in the Arts, Washington, D.C.

Beatriz Milhazes

**Born in Rio de Janeiro in 1960. Graduated from
the Escola de Artes Visuais do Parque Lage in Rio
de Janeiro in 1982. Lives and works in Rio de
Janeiro.**

Nasceu no Rio de Janeiro, em 1960. Diplomada
pela Escola de Artes Visuais do Parque Lage, do
Rio de Janeiro, em 1982. Mora e trabalha no Rio
de Janeiro.

Selected Solo Exhibitions / Exposições Individuais

1985 Galeria Cesar Aché, Rio de Janeiro
1987 Galeria Cesar Aché, Rio de Janeiro
1988 Galeria Suzana Sassoum, São Paulo
1989 Pasárgada Arte Contemporânea, Recife,
 Brazil
1990 Galeria Saramenha, Rio de Janeiro

1991 Subdistrito Comercial de Arte, São Paulo
1993 Galeria Camargo Vilaça, São Paulo

Selected Group Exhibitions / Exposições Coletivas

1983 *Pintura, Pintura*, Fundação Casa Rui
 Barbosa, Rio de Janiero

Salão Nacional de Artes Plásticas,
 Museu de Arte Moderna do Rio de
 Janeiro, Rio de Janeiro

1984 *Como vai você, Geração 80?*, Parque
 Lage, Rio de Janeiro

Arte na Rua 2, Museu de Arte
 Contemporânea de São Paulo, São Paulo

1985 *Arte Construção,* Galeria do Centro
 Empresarial, Rio de Janeiro

Salão Nacional de Artes Plásticas,
 Museu de Arte Moderna do Rio de
 Janeiro, Rio de Janeiro

1986 Bienal Latinoamericana de Arte sobre
 Papel, Buenos Aires, Argentina

El Escrete Volador, Guadalajara, Mexico

Território Occupado, Parque Lage, Rio
 de Janeiro

Novas Impressões, GB Arte, Rio de Janeiro

4 Pintores, Galeria de Arte UFF, Niterói,
 Brazil

1988 *Subindo a Serra*, Palacio das Artes, Belo
 Horizonte, Brazil

Salão Nacional de Artes Plásticas,
 FUNARTE, Rio de Janeiro

1989 *Rio Hoje*, Museu de Arte Moderna do
 Rio de Janeiro, Rio de Janeiro

Canale, Fonseca, Milhazes, Pizarro,
 Zerbini, Museu Municipal de Arte,
 Curitiba, Brazil

O Mestre à Mostra, Parque Lage, Rio
 de Janeiro

II Bienal Internacional de Cuenca,
 Cuenca, Equador

1990 *O Rosto e a Obra*, Galeria do IBEU, Rio
 de Janeiro

Projecto Arqueos, Fundação Progresso,
 Rio de Janeiro

1991 *BR/80: A Pintura do Anos 80*, Casa
 França-Brasil, Rio de Janeiro

1992 *América*, Galeria Alternativa, Caracas,
 Venezuela

Eco-Arte, Museu de Arte Moderna do
 Rio de Janeiro, Rio de Janeiro

1993 *Coleção Gilberto Chateaubriand,*
 Museu de Arte Moderna do Rio de
 Janeiro, Rio de Janeiro

Gravuras, Espaço Namour, São Paulo

UltraModern: The Art of Contemporary
 Brazil, The National Museum of
 Women in the Arts, Washington, D.C.

Tomie Ohtake

**Born in Kyoto, Japan, in 1913. Moved to Brazil in
1936, settling in São Paulo. She has had more
than twenty solo exhibitions in São Paulo, Rio**

de Janeiro, Brasília and other Brazilian cities, as well as in Milan, Tokyo, Lima, Rome and Washington, D.C. She received the Itamaraty acquisition award at the Bienal de São Paulo in 1965 and the Pintura no Panorama de Arte Atual Brasileira prize from the Museu de Arte Moderna de São Paulo. She represented Brazil in the 1972 Biennale di Venezia. In 1983 the Museu de Arte de São Paulo presented a retrospective exhibition of her work. In 1987 her prints were exhibited simultaneously in ten Brazilian capitals and in 1988 the Hara Museum for Contemporary Art in Tokyo presented a retrospective of her paintings. She was decorated with the Ordem de Rio Branco by the Brazilian government, which honored her for significant services rendered to the culture.

Nasceu em Kyoto, Japão, em 1913. Mudou para o Brasil em 1936, fixando-se em São Paulo. Realizou mais de vinte mostras individuais em São Paulo, Rio de Janeiro, Brasília e outras cidades brasileiras, além de Milão, Tóquio, Lima, Roma e Washington. Recebeu o Prêmio Itamaraty na Bienal Internacional de São Paulo e o Prêmio de Pintura na mostra Panorama de Arte Atual Brasileira, do Museu de Arte Moderna de São Paulo. Representou o Brasil na Bienal de Veneza, em 1972. Em 1983, o Museu de Arte de São Paulo apresentou uma retrospectiva de seu trabalho. Em 1987, suas gravuras foram exibidas simultaneamente em dez capitais brasileiras. Em 1988, o Museu de Arte Contemporânea Hara, de Tóquio, realizou uma mostra retrospectiva de suas pinturas. Foi condecorada com a Ordem do Rio Branco pelo Governo brasileiro, pelos serviços relevantes prestados à cultura.

Selected Solo Exhibitions / Exposições Individuais

1957	Museu de Arte Moderna de São Paulo
	Grêmio Bela Bartok dos Seminários Libres de Música Pró-Arte, São Paulo
1959	Galeria de Arte das Folhas, São Paulo
1961	Museu de Arte Moderna de São Paulo, São Paulo
1964	Galeria São Luís, São Paulo
1968	Galeria Cosme Velho, São Paulo
	Pan American Union, Washington, D.C.
1969	Associação dos Amigos do Museu de Arte Moderna de SãoPaulo
	Petite Galerie, Rio de Janeiro
1972	Galeria Cosme Velho, São Paulo
1974	Galeria Arte Global, São Paulo
1975	Galeria de Arte da Embaixada do Brasil, Rome
1976	Centro Cultural Italo-Brasileiro, Milan
	Galeria Graffiti, Rio de Janeiro
1979	Brazilian-American Cultural Institute, Washington, D.C.
	Grifo Galeria de Arte, São Paulo

1980	Galeria 9, Lima, Peru
1983	Museu de Arte de São Paulo, São Paulo (retrospective)

Selected Group Exhibitions / Exposições Coletivas

1959	*9 Pintores de San Pablo,* Buenos Aires, Argentina
1961	Salão de Arte Moderna do Paraná, Paraná, Brazil
	O Rosto e a Obra, Rio de Janeiro and Lima, Peru
1961/67	Bienal Internacional de Arte de São Paulo, São Paulo (yearly)
1965	Salon Panmerico de Pintura, Cali, Colombia
	Salão de Arte Moderna do Districto Federal, Brasília, Brazil
1966	Festival Americano de Pintura, Lima, Peru
	Salão de Arte de Belo Horizonte, Belo Horizonte, Brazil
1969	Bienal de Colombia, Medellín, Colombia
1970	*Arte Brasiliana Contemporanea,* Milan
	Panorama de Pintura Brasileira, Museu de Arte Moderna de São Paulo, São Paulo
1972	Biennale Internazionale di Venezia, Venice
	Arte Brasil Hoje: 50 anos depois, Collectio, São Paulo
1973	*Exposição Coletiva de Gravura,* Brazilian-American Cultural Institute, Washington, D.C.
1974	Exposition International de Peinture, Cannes, France
	Bienal Internacional de Gravura, Tokyo and Kyoto, Japan
1975	Bienal Internacional de Arte de São Paulo, São Paulo
1976	*20 Artistas Brasileños,* Centro de Arte y Comunicación, Buenos Aires, Argentina
	6 Artistas Não-Figurativos, Belo Horizonte, Brazil
1979	*Women Artists in Washington Collections,* University of Virginia, Charlottesville, Virginia
1982	*Women Artists of the Americas,* Center for Inter-American Relations, New York
1993	*UltraModern: The Art of Contemporary Brazil,* The National Museum of Women in the Arts, Washington, D.C.

Fayga Ostrower

Member of the State Council of Culture and the Council of the Goethe Institute in Rio de Janeiro, and the State International Council of the International Center for Integrative Studies in New York. Honorary Member of the Accademia dell'Arti del Disegno in Florence, Italy. Helped to establish the Getúlio Vargas Foundation in Rio de Janeiro. *Painel Itamaraty,* her famous series of seven woodblock prints, was presented by the Brazilian government to the United Nations in honor of its 25th anniversary in 1970. In 1984 she was awarded the Grande Prêmio Nacional for the best show of the year by the Associação Brasileira de Críticos de Arte. A Fulbright scholar studying in the U.S. in 1955, she returned in 1985 under Fulbright auspices to evaluate arts education in America. That same year she was decorated as an Honorary Citizen of Rio de Janeiro and nominated Woman of the Year by the National Council of Women of Brazil.

Membro do Conselho Estadual de Cultura, do Conselho do Goethe Institute do Rio de Janeiro e do State International Council do International Center for Integrative Studies, de Nova York. Membro-Honorário da Accademia dell'Arti del Disegno, Florença, Itália. Participou da criação da Fundação Getúlio Vargas, do Rio de Janeiro. A sua famosa série Painel Itamaraty, composta de sete xilogravuras, foi ofertada pelo Governo brasileiro às Nações Unidas em homenagem ao 25° Aniversário de fundação desta última, em 1970. Em 1984, recebeu o Grande Prêmio Nacional pela Melhor Exposição do Ano, da Associação Brasileira de Críticos de Arte. Bolsista da Fulbright nos Estados Unidos, em 1955, ela retornou, em 1985, sob os auspícios da mesma Fundação para avaliar a educação no campo das artes na América. Nesse mesmo ano, recebeu a condecoração de Cidadã Honorária do Rio de Janeiro e foi nomeada A Mulher do Ano pelo Conselho Nacional das Mulheres do Brasil.

Selected Exhibitions / Exposições

1950	Salão Nacional de Belas Artes, Rio de Janeiro
1952	Association Artistique et Literaire, Paris (engraving prize)
1954	Guilde International de la Gravure, Geneva, Switzerland
1955	III Bienal Internacional de Arte de São Paulo, São Paulo (engraving prize)
1956	V Salão Paulista de Arte Moderna, Museu de Arte Moderna, São Paulo (first prize)
	Museu de Arte Moderna, São Paulo (first prize for contemporary art)
1957	IV Bienal Internacional de Arte de São Paulo, São Paulo (national grand prize for engraving)
1958	XXIX Biennale Internazionale di Venezia, Venice (international grand prize for engraving)
	I Salão Panamericano de Arte, Porto Alegre, Brazil (engraving prize)
1960	Certamen de Xilogravura, Buenos Aires, Argentina (La Nación prize)

I Certamen Interamericano de Gravura, Buenos Aires, Argentina (grand prize for engraving)

1961 I Bienal de México, Mexico City, Mexico (engraving prize)

VI Bienal Internacional de Arte de São Paulo, São Paulo (solo presentation)

1963 VII Bienal Internacional de Arte de São Paulo, São Paulo (drawing award)

1967 I Bienal de Caracas, Caracas, Venezuela (engraving prize)

1968 Engraved panel for Itamaraty Palace, Brasília, Brazil

1969 I Triennale Internazionale della Incisone su Legno Contemporaneo, Capri, Italy (engraving prize)

1970 Biennale Internazionale della Grafica, Florence (engraving prize)

1972 *Prize Winners of International Print Biennials,* Kraków, Poland

1976 II Salão de Artes Plásticas (engraving prize)

1978 I Salão Anual da Cidade de Curitiba, Curitiba, Brazil (engraving prize)

1980 II Bienal Iberoamericana de Arte, Mexico City, Mexico (solo presentation)

1983 Museu Nacional de Belas Artes, Rio de Janeiro (retrospective exhibition)

1993 *UltraModern: The Art of Contemporary Brazil,* The National Museum of Women in the Arts, Washington, D.C.

Lygia Pape

Received her master's degree in philosophic aesthetics in 1980 from the Universidade Federal do Rio de Janeiro, where she has been a professor in the Escola de Belas Artes since 1983. Participated in the Grupo Frente (1953-1955), the Grupo Concreto (1956) and the Grupo Neoconcreto (1957-1963). Recipient of grants from the John Simon Guggenheim Memorial Foundation (1981-82) and the Vitae Foundation, Brazil (1990). She lives and works in Rio de Janeiro.

Fez mestrado em Filosofia da Estética em 1980, na Universidade Federal do Rio de Janeiro, onde tem ensinado na Escola de Belas Artes desde 1983. Participou do Grupo Frente (1953-1955), do Grupo Concreto (1956) e do Grupo Neoconcreto (1957-1963). Bolsista da Fundação John Simon Guggenheim (1981-1982) e da Fundação Vitae, Brasil (1990). Mora e trabalha no Rio de Janeiro.

Selected Solo Exhibitions / Exposições Individuais

1976 *Eat Me: Gluttony or Lust?,* Museu de Arte Moderna do Rio de Janeiro, Rio de Janeiro

Galeria Arte Global, São Paulo

1977 Projeto Constructivo Brasileiro na Arte, Pinacoteca de São Paulo, São Paulo

Museu de Arte Moderna do Rio de Janeiro, Rio de Janeiro

1979 *Ovos do Vento,* Hotel Meridien, Rio de Janeiro

1984 *O Olho do Guará,* Centro Empresarial, Rio de Janeiro

1985 *Esculturas,* Galeria Arte Espaço, Rio de Janeiro

1989 *Lygia Pape: Neoconcreta,* Galeria Thomas Cohn, Rio de Janeiro

1991 *Amazoninos,* Galeria Thomas Cohn, Rio de Janeiro

Teias, Galeria Instituto Brasil-Estados Unidos, Rio de Janeiro

1992 *Lygia Pape,* Galeria Camargo Vilaça, São Paulo

Selected Group Exhibitions / Exposições Coletivas

1955 Grupo Frente

1956 Exposição Concreta, São Paulo

1957 Exposição Concreta, Zurich, Switzerland

1958 I Ballet Neoconcreto with Reynaldo Jardim, Rio de Janeiro

1959 I Exposição Neoconcreta, Ministério da Educação e Cultura, Rio de Janeiro

II Ballet Neoconcreto with Reynaldo Jardim, Rio de Janeiro

1960 II Exposição Neoconcreta, Museu de Arte Moderna do Rio de Janeiro, Rio de Janeiro

1967 *Nova Objetividade Brasileira,* Museu de Arte Moderna de São Paulo, São Paulo

1968 *Apocalipotese,* Aterro do Flamengo, Rio de Janeiro

1989 *Modernidade,* Rio de Janeiro

Art in America, Hayward Gallery, London

1992 *Book of Time,* Kunsthaus Zurich, Zurich, Switzerland

Mostra Panamericana de Gravura, Curitiba, Brazil

1993 *UltraModern: The Art of Contemporary Brazil,* The National Museum of Women in the Arts, Washington, D.C.

Rosângela Rennó

Born in Belo Horizonte, state of Minas Gerais, in 1962. She received a bachelor's degree in architecture from the Federal University of Minas Gerais in 1986, and another in fine art from the Escola Guignard in Belo Horizonte in 1987. She is currently working on her master's degree in photography at the University of São Paulo. She has received several awards for her work, including second place in the XIII Salão de Artes Plásticas de Ribeirão Preto in 1988, and the Cidade de Ribeirão Preto prize in the XVI Salão de Arte de Ribeirão Preto in 1991. She lives and works in Rio de Janeiro.

Nasceu em Belo Horizonte, Estado de Minas Gerais, em 1962. Licenciada em arquitetura pela Universidade Federal de Minas Gerais, em 1986 e, igualmente, em Artes Plásticas, pela Escola Guignard, de Belo Horizonte, em 1987. Está atualmente trabalhando em sua tese de doutorado em fotografia, na Universidade de São Paulo. Recebeu vários prêmios, entre os quais o segundo prêmio do XIII Salão de Artes Plásticas de Ribeirão Preto (1988), e o Prêmio Cidade de Ribeirão Preto no XVI Salão de Arte de Ribeirão Preto (1991). Reside e trabalha no Rio de Janeiro.

Selected Solo Exhibitions / Exposições Individuais

1985 *Fotografias,* Itaúgaleria, Belo Horizonte, Brazil

1986 *Bonecas e Bonecos* (collage), Sala Arlinda Correa Lima, Palácio das Artes, Belo Horizonte, Brazil

1989 *Anti-Cinema: Veleidades Fotográficas,* Sala CORPO de Exposições, Belo Horizonte, Brazil

1991 *A Identidade em Jogo,* Centro Cultural de São Paulo, São Paulo

1992 *A Identidade em Jogo,* Pavilhão da Bienal Internacional de Arte de São Paulo, São Paulo
 Galeria Macunaíma, IBAC, Rio de Janeiro

1993 Galeria Casa Triângulo, São Paulo

Selected Group Exhibitions / Exposições Coletivas

1987 *16 Fotógrafos Mineiros,* Semana Nacional de Fotografia INFOTO-FUNARTE), Ouro Preto, Brazil

1988 *10 Fotógrafas,* Grande Galeria do Palácio das Artes, Belo Horizonte, Brazil
 Luz, Cor e Experimentação, Galeria do INFOTO-FUNARTE, Rio de Janeiro

1989 *Operações Fundamentais: A Soma das Diferenças,* Grande Galeria do Palácio das Artes, Belo Horizonte, Brazil
 As Afinidades Eletivas, exhibition and multi-media event at the Centro de Arte Corpo, Bela Horizonte, Brazil

1990 *4 Olhos,* Galeria Casa Triângulo, São Paulo
 Iconógrafos: 14 Fotógrafos Hoje, Museu de Arte Moderna de São Paulo, São Paulo

1991 *Duas Lições de Realismo Fantástico,* installation at *Apropriações 91,* Paço das Artes, São Paulo
 Diferentes Idades da Mulher, installation at *Montagens Ambientais,* Cultural Center of the Federal University of Minas Gerais, Minas Gerais, Brazil

1992 *Turning the Map: Images from the Americas* (part one), Camerawork Gallery, London

 Eco-Sensorial, Extrativismo Urbano, Galeria de Arte da EAV, Rio de Janeiro
 Das Brasilien der Brasilianer, Swiss Foundation for Photography, Zurich, Switzerland

1993 *Interior Dialogues,* Montage '93: International Festival of the Image, Rochester, New York
 Aperto '93: Emergenza/Emergency, International Exhibition, *Cardinal Points of Art,* XLV Biennale Internazionale di Venezia, Venice, (invited to participate)
 UltraModern: The Art of Contemporary Brazil, The National Museum of Women in the Arts, Washington, D.C.

Mira Schendel

Born 1919 in Zurich, Switzerland, and later became a Brazilian citizen. Awards include a Gold Medal at the II Triennial in New Delhi, India (1971), and prizes at the IX and X Bienal de São Paulo in 1967 and 1969. Also received Best Object of the Year from the Associação Paulista de Críticos de Arte, São Paulo in 1973. She died in 1988. Her work will be included in a forthcoming exhibition of Latin American art to be shown at the Museum of Modern Art, New York, in 1994.

Nasceu em 1919, em Zurique, Suiça, tendo-se naturalizado posteriormente cidadã brasileira. Entre prêmios recebidos incluem-se a Medalha de Ouro da II Trienal de Nova Delhi, India (1971), das IX e X Bienais de São Paulo (1967, 1969) e de Melhor Objeto do Ano, pela Associação Paulista de Críticos de Arte, São Paulo (1973). Morreu em 1988. Seus trabalhos serão exibidos na próxima mostra de arte lati-noamericana a ser apresentada pelo Museu de Arte Moderna de Nova York, em 1984.

Selected Solo Exhibitions / Exposições Individuais

1950 Auditório do Correio do Povo, Porto Alegre, Brazil

1952 Instituto Cultural Brasil-Estados Unidos, Porto Alegre, Brazil

1954 Museu de Arte Moderna, São Paulo

1960 Galeria Adorno, Rio de Janeiro

1962 Galeria Selearte, São Paulo

1963 Galeria São Luis, São Paulo

1964 Galeria Astréia, São Paulo

1965 Petite Galerie, Rio de Janeiro

1966 Museu de Arte Moderna, Rio de Janeiro
 Signals Gallery, London
 Galeria Bucholz, Lisbon, Portugal

1967 Technische Hochschule, Stuttgart, Germany

1968 Gromholt Galleri, Oslo, Norway
 St. Stephan Gallerie, Vienna, Austria

1969 Gallerie bei Minoritensaal, Graz, Austria

1972 Galeria Ralph Camargo, São Paulo

1973 Brazilian-American Cultural Institute, Washington, D.C.

1974 Schmidtbank-Galerie, Nuremberg, Germany

1975 Galeria Luiz Buarque de Hollanda & Paulo Bittencourt, Rio de Janeiro
 Studiengalerie University, Stuttgart, Germany
 Gabinete de Artes Gráficas, São Paulo

1980 Cosme Velho Galeria de Arte, São Paulo

1981 Galeria Luisa Strina, São Paulo

1982 Paulo Figueiredo Galeria de Arte, São Paulo
 GB Arte, Rio de Janeiro

1983 Thomas Cohn Arte Contemporânea, Rio de Janeiro
 Galeria Luisa Strina, São Paulo

1984 Paulo Figueiredo Galeria de Arte, São Paulo

1985 Paulo Figueiredo Galeria de Arte, São Paulo

1986 Galeria Tina Presser, Porto Alegre, Brazil
 Galeria da Universidade Federal Fluminense, Niterói, Brazil

1987 Paulo Figueiredo Galeria de Arte, São Paulo
 Gabinete de Arte Raquel Arnaud, São Paulo
 Thomas Cohn Arte Contemporânea, Rio de Janeiro

1988 Galeria Sérgio Milliet/FUNARTE, Rio de Janeiro

1989 Paulo Figueiredo Galeria de Arte, São Paulo
 Espaço Fogo Paulista, São Paulo

Selected Group Exhibitions / Exposições Coletivas

1951 I Bienal Internacional de Arte de São Paulo, São Paulo

1955 III Bienal Internacional de Arte de São Paulo, São Paulo

1962 XI Salão Paulista de Arte Moderna, São Paulo

1963 VII Bienal Internacional de Arte de São Paulo, São Paulo

1964 II Bienal Americana de Arte, Córdoba, Argentina

1965 VIII Bienal Internacional de Arte de São Paulo, São Paulo
 Propostas 65, Fundação Armando Álvares Penteado, São Paulo
 Sociedade Nacional de Belas Artes, Lisbon, Portugal

1967 IX Bienal Internacional de Arte de São Paulo, São Paulo
 III Salão de Arte Contemporânea de Campinas, Campinas, Brazil

1968 XXXIV Biennale Internazionale di Venezia, Venice
 Concrete Poetry Show, Kinetik, Lisson Gallery, London

1969	X Bienal Internacional de Arte de São Paulo, São Paulo
	Panorama de Arte Atual Brasileira, Museu de Arte Moderna, São Paulo (also 1971, 1974, 1977, 1979, 1987)
1971	II Triennial of New Delhi, New Delhi, India
	Three Brazilian Artists, Museu de Arte Contemporânea, São Paulo
1974	Gomholts Samling, Bergen, Norway
1975	*Arte No Brasil/Documento-Debate* (guest artist), X Salão de Arte Contemporânea deCampinas, Campinas, Brazil
1978	*Arte Agora III - América Latina: Geometria Sensível,* Museu de Arte Moderna, Rio de Janeiro
1979	Galeria Nova Acrópole, São Paulo
1980	Galeria Jean Boghici, Rio de Janeiro
	Coleção Theon Spanudis, Museu de Arte Contemporânea da Universidade de São Paulo, São Paulo
	Gerox, Pinacoteca do Estado de São Paulo, São Paulo
1981	XVI Bienal Internacional de Arte de São Paulo, São Paulo
	Arte Pesquisa, Museu de Arte Contemporânea da Universidade de São Paulo, São Paulo
	Arte Transcedente, Museu de Arte Moderna, São Paulo
1982	*Women of the Americas,* Center for Inter-American Relations, New York
1983	Mary Anne Martin Fine Arts, New York
1984	*Tradição e Ruptura,* Pavilhão da Bienal Internacional de Arte de São Paulo, São Paulo
	Brasil Desenho, Belo Horizonte, Brazil
	Geometria Hoje, Paulo Figueiredo Galeria de Arte, SãoPaulo
	Petits Formats, Paulo Figueiredo Galeria de Arte, São Paulo
1985	*Destaques da Arte Brasileira,* Museu de Arte Moderna, São Paulo
	Caligrafias e Escrituras, FUNARTE, Rio de Janeiro
	Geometria Hoje, Museu de Arte da Pampulha, Belo Horizonte, Brazil
	Desenho nos Anos 60, Pinacoteca do Estado de São Paulo, São Paulo
1986	*A Arte e seus Materiais,* Galeria Sérgio Millet/FUNARTE,Rio de Janeiro;
	Caminhos do Desenho Brasileiro, Museu de Arte do Rio Grande do Sul, Porto Alegre, Brazil
	Galeria Luisa Strina, São Paulo
	Pequenos Formatos, Paulo Figueiredo Galeria de Arte, São Paulo
1987	*Palavra Imágica,* Museu de Arte Contemporânea da Universidade de São Paulo, São Paulo
	Arte Palavra, Universidade Federal do Rio de Janeiro, Rio de Janeiro

	Modernité: Art Brésiliene du XXème Siècle, Museé d'Art Moderne de la Ville de Paris, Paris
1988	*Modernidade: Arte Brasileira do Século XX,* Museu de Arte Moderna, São Paulo
1989	*The Image of Thinking Visual Poetry,* Solomon R. Guggenheim Museum, New York
1991	Museu de Arte Contemporânea da Universidade de São Paulo, São Paulo
1993	*UltraModern: The Art of Contemporary Brazil,* The National Museum of Women in the Arts, Washington, D.C.

Regina Silveira

Born in Porto Alegre, Brazil, in 1939. Attended the Escola de Comunicações e Artes, Universidade de São Paulo, where she earned her master's degree in 1980 and her Ph.D. in 1984. She was a recipient of a John Simon Guggenheim Memorial Foundation Fellowship in 1991, and was awarded a prize for the Best Installation of 1987 by the Associação Paulista de Críticos de Arte in 1988. She has been teaching in the Departmento de Artes Plásticas, Escola de Comunicações e Artes, Universidade de São Paulo, since 1974. She is a recent recipient of a Pollock Krasner Foundation Fellowship.

Nasceu em Porto Alegre, Brasil, em 1939. Cursou a Escola de Comunicações e Artes da Universidade de São Paulo, onde obteve seu mestrado, em 1980, e doutorado, em 1984. Recebeu o "John Guggenheim Memorial Foudation Fellowship", em 1991, e o prêmio de Melhor Instalação de 1987, da Associação Paulista de Críticos de Arte, em 1988. É, desde 1974, professora no Departamento de Artes Plásticas da Escola de Comunicações e Artes, Universidade de São Paulo. Recebeu o "Pollock-Krasner Foundation Fellowship".

Selected Solo Exhibitions / Exposições Individuais

1966	Galeria "U," Montevideo, Uruguay
1967	Galeria Seiguer, Madrid
1968	Galeria "U," Montevideo, Uruguay
1970	Sala de Arte, Mayaguez, University of Puerto Rico
1973	Galeria Seiguer, Madrid Sala de Arte, Mayaguez, University of Puerto Rico
1975	Centro de Arte y Comunicación, Buenos Aires, Argentina
1977	Gabinete de Artes Gráficas, São Paulo
1978	Pinacoteca do Instituto de Artes, Universidade Federal do Rio Grande do Sul, Porto Alegre, Brazil
1982	Museu de Arte Moderna do Rio de Janeiro, Rio de Janeiro
1985	Museu de Arte Contemporânea do Paraná, Curitiba, Brazil
1987	Arte Galeria, Fortaleza, Brazil

Galeria Luisa Strina, São Paulo

1988 Franklin Furnace, New York

Fundação Calouste Gulbenkian, Lisbon, Portugal

1989 Galeria Arte & Fato, Porto Alegre, Brazil

Museu de Arte Contemporânea da Universidade de São Paulo, São Paulo

Galeria Luisa Strina, São Paulo

1990 Cooperativa de Actividades Artísticas Árvore, Porto, Portugal

Micro Hall Art Center, Edewecht, Germany

1991 *On Absence: Office Furniture,* Museum of Natural History, Austin, Texas

Interiors, Mitchell Museum, Mount Vernon, Illinois

Galeria Luisa Strina, São Paulo

1992 *Simile: Office 2,* Ledisflam Gallery, New York

In Abstentia (Stretched), Contemporary Currents Series, The Queens Museum of Art, New York

Encuentro, Bass Museum, Miami, Florida

Selected Group Exhibitions / Exposições Coletivas

1968 Exposición Internacional de Dibujo, Mayaquez, Puerto Rico

1975 *Latin American Graphics,* University of Lund, Sweden, and Galleria de Arte Moderna, Ferrara, Italy

1976 *Década de 70,* Museu de Arte Contemporânea da Universidade de São Paulo, São Paulo

X Biennial Exhibition of Prints, Tokyo

1977 *50 Artistas Latinoamericanos,* Fundación Joan Miró, Barcelona, Spain

1978 I Encontro Internacional de Video Arte, Museu da Imagem e do Som, São Paulo

1980 *Panorama de Arte Atual Brasileira: Desenho e Gravura,* Museu de Arte Moderna de São Paulo, São Paulo

1981 IV Bienal Americana de Artes Gráficas, Cali, Colombia

1982 *Arte em Processo,* Museu de Arte Moderna de São Paulo, São Paulo

1983 XXVII Bienal Internacional de Arte de São Paulo, São Paulo

VI Bienal del Grabado Latinoamericano, San Juan, Puerto Rico

1984 *A Xilogravura na História de Arte Brasileira,* FUNARTE, Rio de Janeiro

1985 *Tendências do Libro de Artista no Brasil,* Centro Cultural, São Paulo

Destaques de Arte Contemporânea Brasileira, Museu de Arte Moderna de São Paulo, São Paulo

1986 *Couriers: Six Brazilian Artists,* Snug Harbor Cultural Center, Staten Island, New York

A Nova Dimensão do Objecto, Museu de Arte Contemporânea da Universidade de São Paulo, São Paulo

1987 *A Trama do Gosto,* Fundação Bienal Internacional de Arte de São Paulo, São Paulo

1988 *Lo Permeable del Gesto,* Centro Galileo, Madrid

1989 *O Pequeno Infinito e o Grande Circunscrito,* Arco Galeria de Arte, São Paulo

1990 *Panorama de Arte Atual Brasileira/90: Papel,* Museu de Arte Moderna de São Paulo, São Paulo

1991 VII Triennial of New Dehli, New Dehli, India

Dissimilar Identity, Scott Alan Gallery, New York

Brazilian Art Today, Grey Art Gallery, New York

1992 *Imaquinaciones: 16 Miradas al 92,* EXPO 92, Seville, Spain, and International Festival, Houston, Texas

1993 *UltraModern: The Art of Contemporary Brazil,* The National Museum of Women in the Arts, Washington, D.C.

Women at War, Ledisflam Gallery, New York

Ana Maria Tavares

Born in 1958. Received undergraduate degrees from the Fundação Armando Álvares Penteado in São Paulo and the Escola de Belas Artes da Universidade Federal de Minas Gerais in Belo Horizonte, Brazil. A Fulbright scholar, she pursued graduate studies in the U.S. at the School of the Art Institute of Chicago, where she received her master of fine arts degree in 1986. Her awards include the Prêmio Aquisição XI Salão Nacional de Artes Plásticas, FUNARTE, Rio de Janeiro (1989); the Prêmio Brasília de Artes Plásticas, Museu de Arte de Brasília (1990); and the Prêmio Cidade (1991), Ribeirão Preto, São Paulo.

Nasceu em 1958. Licenciada pela Fundação Armando Álvares Penteado, de São Paulo e pela Escola de Belas Artes da Universidade Federal de Minas Gerais, Belo Horizonte, Brasil. Bolsista da Fulbright, prosseguiu seus estudos nos Estados Unidos, na Escola de Arte do Art Institute de Chicago, onde recebeu seu diploma de Mestrado em Belas Artes, em 1986. Entre prêmios recebidos icluem-se o Prêmio Aquisição do XI Salão Nacional de Artes Plásticas, FUNARTE (1989), Rio de Janeiro; o Prêmio Brasília de Artes Plásticas, Museu de Arte de Brasília (1990); e o Prêmio Cidade (1991), Ribeirão Preto, São Paulo.

Selected Solo Exhibitions / Exposições Individuais

1982 *Objetos e Interferências,* Pinacoteca do Estado de São Paulo, São Paulo

1986 Superior Street Gallery, Chicago, Illinois

1990 Gabinete de Arte Raquel Arnaud, São Paulo

Selected Group Exhibitions / Exposições Coletivas

1981 *Foto/Idéia,* Museu de Arte Contemporânea da Universidade de São Paulo, São Paulo

1983 *Artemicro,* The Bath House Cultural Center, Dallas, Texas

El Grabado Latinoamericano, Bienal de San Juan, San Juan, Puerto Rico

Pintura Como Meio, Museu de Arte Contemporânea da Universidade de São Paulo, São Paulo

XVII Bienal Internacional de Arte de São Paulo Núcleo Videotexto, Pavilhão Bienal, São Paulo

1984 Bienal de La Habana, Havana, Cuba

1986 *Fellowship Show,* The School of The Art Institute of Chicago, Chicago, Illinois

Theses Show, River City, Chicago, Illinois

Four Exhibits/Midwest, Goodman Quad Gallery, Indianapolis, Indiana

1987 *Modernité: Art Brésilien du 20e Siècle,* Museé d'Art Moderne de la Ville de Paris, Paris

XIX Bienal Internacional de Arte de São Paulo, Pavilhão Bienal, São Paulo

1988 *Modernidade: Arte Brasileira do Século XX,* Museu de Arte Moderna de São Paulo, São Paulo

1989 XI Salão Nacional de Artes Plásticas, FUNARTE, Rio de Janeiro

Arte Híbrida, FUNARTE, Galeria Rodrigo Mello Franco de Andrade, Rio de Janeiro, and Museu de Arte Moderna de São Paulo, São Paulo

Espaço Cultural Banco Francês e Brasileiro, Porto Alegre, Brazil

1990 *Prêmio Brasília de Artes Plásticas,* Museu de Arte de Brasília, Brasília, Brazil

Apropriações, Paço das Artes, São Paulo

1991 XXI Bienal Internacional de Arte de São Paulo, Pavilhão da Bienal, São Paulo

Montagens Ambientais, Centro Cultural da Universidade Federal de Minas Gerais, Belo Horizonte, Brazil

Panorama Atual da Arte Brasileira-Escultura, Museu de Arte Moderna de São Paulo, São Paulo

Arte Brasileña: La Nueva Generación, Fundación Museo de Bellas Artes, Caracas, Venezuela

1992 *Encounters,* The Betty Rymer Gallery, Chicago, Illinois

1993 *UltraModern: The Art of Contemporary Brazil,* The National Museum of Women in the Arts, Washington, D.C.

Amélia Toledo

Born in São Paulo in 1926. She studied art with Anita Malfatti, Takaoka and Waldemar Cordeiro, and she completed an internship at the office of the architect Vilanova Artigas. Her art has taken her to major cities in Brazil and abroad, including London, Brasília, Lisbon, Rio de Janeiro and São Paulo, where she now resides. She works in a variety of media, from drawing and painting to engraving and sculpture. In addition to creating art objects, series and installations, she also works in jewelry and fashion design.

Nasceu em São Paulo, em 1926. Estudou com Anita Malfatti, Takaoka e Waldemar Cordeiro, e realizou um estágio no escritório do arquiteto Vilanova Artigas. Sua arte a tem levado aos grandes centros do Brasil e do exterior, incluindo Londres, Brasília, Lisboa, Rio de Janeiro e São Paulo, onde reside atualmente. Trabalha em diferentes técnicas, do desenho à pintura e da gravura à escultura. Além de criar objetos de arte e instalações, trabalha igualmente com jóias e desenho de moda.

Selected Solo Exhibitions / Exposições Individuais

1957 Galeria Ambiente, São Paulo
1966 Galeria Atrium, São Paulo
1969 Galeria Bonino, Rio de Janeiro
1971 Museu de Arte Contemporânea de São Paulo, São Paulo
1976 Museu de Arte Moderna de Rio de Janeiro, Rio de Janeiro
1980 Aogôsto Augusta, São Paulo
1982 Paulo Figueiredo Galeria de Arte, São Paulo
1983 Galeria Sergio Milliet, FUNARTE, Rio de Janeiro
1984 Galeria Luisa Strina, São Paulo
1985 Galeria Luisa Strina, São Paulo
1986 Museu de Arte do Rio Grande do Sul, Porto Alegre, Brazil
Galeria Tina Presser, Porto Alegre, Brazil
Espaço Capital Arte Contemporânea, Brasília, Brazil
1987 Galeria Aktuel, Rio de Janeiro
Galeria GB, Rio de Janeiro
1988 Galeria Montesanti, São Paulo and Rio de Janeiro
1989 Espaço Capital Arte Contemporânea, Brasília, Brazil
1990 Paulo Figueiredo Galeria de Arte, São Paulo
1991 Fundação Calouste Gulbenkian, Lisbon, Portugal
1992 Galeria do Instituto Cultural Brasil-Estados Unidos, Rio de Janeiro
1993 Museu de Arte de São Paulo, São Paulo
Museu de Arte Moderna do Rio de Janeiro, Rio de Janeiro

Selected Group Exhibitions / Exposições Coletivas

1959 London County Council Central School of Arts and Crafts, London
1960 Galeria Ambiente, São Paulo
1963 VII Bienal Internacional de Arte de São Paulo, São Paulo
1965 VIII Bienal Internacional de Arte de São Paulo, São Paulo
I Bienal de Artes Aplicadas de Punta del Este, Punta del Este, Uruguay
1967 III Salão de Arte Contemporânea, Campinas, Brazil
IX Bienal Internacional de Arte de São Paulo, São Paulo
1970 *Resumo JB,* Museu de Arte Moderna de Rio de Janeiro, Rio de Janeiro
1971 XI Middelheim Biennal of Sculpture, Antwerp, Belgium
1972 *Jovem Arte Contemporânea,* Museu de Arte Contemporânea da Universidade de São Paulo, São Paulo
1974 *Brasil 74,* Centro de Arte y Communicación, Buenos Aires, Argentina
Art Systems in Latin America, Institute of Contemporary Art, London, and Galleria Civica d'Arte Moderna, Ferrara, Italy
Visual Poetry International, Utrecht, Rotterdam and Amsterdam, The Netherlands
1975 *Panorama de Arte Atual Brasileira* (sculpture), Museu de Arte Moderna de São Paulo, São Paulo
Signale Nachrichten Botschften, Selb, Germany
1976 Small-Press Festival, Antwerp, Belgium
Multimedia, Museu de Arte Contemporânea da Universidade de São Paulo, São Paulo
1978 *Objeto na Arte: Brasil Anos 60,* Museu de Arte Brasileira Fundação Armando Alvares Penteado, São Paulo
1979 Trienal Latinoamericana del Grabado, Buenos Aires, Argentina
Contemporary Brazilian Works on Paper, Nobé Gallery, New York
1980 *Muestra del Cine y 16mm,* Museo de Arte Moderno, Mexico City, Mexico
1981 *Foto/Idéia,* Museu de Arte Contemporânea da Universidade de São Paulo, São Paulo
Panorama de Arte Atual Brasileira (sculpture), Museu de Arte Moderna de São Paulo, São Paulo
1983 XVII Bienal Internacional de Arte de São Paulo, São Paulo
Precariedade e Criação, Museu da Pampulha, Belo Horizonte, Brazil
1984 *Panorama de Arte Atual Brasileira* (works on paper), Museu de Arte Moderna de São Paulo, São Paulo

Os Papéis do Papel, FUNARTE, Rio de
Janeiro

1985 *Tradição e Ruptura,* Bienal
Internacional de Arte de São Paulo,
São Paulo

*Destaques de Arte Contemporânea
Brasileira,* Museu de Arte Moderna de
São Paulo, São Paulo

*Tendências do Livro de Artistas no
Brasil,* Centro Cultural São Paulo,
São Paulo

Arte e seus Materiais, FUNARTE, Rio de
Janeiro

Caligrafias e Escrituras, FUNARTE, Rio
de Janeiro

1986 *Panorama de Arte Atual Brasileira*
(paintings), Museu de Arte Moderna
de São Paulo, São Paulo

Uma Virada no Século, Pinacoteca do
Estado de São Paulo, São Paulo

1987 XIX Bienal Internacional de Arte de
São Paulo, Em Busca da Essência,
São Paulo

1988 *Panorama de Arte Atual Brasileira*
(sculpture), Museu de Arte Moderna
de São Paulo, São Paulo

1989 *Panorama de Arte Atual Brasileira*
(paintings), Museu de Arte Moderna
de São Paulo, São Paulo

1991 *Cidadania: Declaração dos Direitos
Humanos,* Sesc-Pompéia, São Paulo

1992 *Polaridades Perspectivas,* Paço das
Artes, São Paulo

A Sedução dos Volumes, Museu de Arte
Contemporânea da Universidade de
São Paulo, São Paulo

1993 *UltraModern: The Art of Contemporary
Brazil,* The National Museum of
Women in the Arts, Washington, D.C.

Panorama de Arte Atual Brasileira
(paintings), Museu de Arte Moderna
de São Paulo, São Paulo

Regina Vater

**Born in Rio de Janeiro in 1943. Graduated from
the School of Architecture, Universidade Federal
do Rio de Janeiro in 1964. Awarded John Simon
Guggenheim Memorial Foundation Fellowship in
1980. A multimedia artist who has shown her
work internationally for more than twenty years,
she is currently focusing on video production. She
has taught at various institutions, including
Austin Access Cable Television, in Austin, Texas;
the Museu de Arte Contemporânea, Universidade
de São Paulo; and the Universidade Federal de
Minas Gerais, Brazil. She lives in Austin, Texas.**

Nasceu no Rio de Janeiro, em 1943. Graduada
pela Faculdade de Arquitetura, Universidade
Federal do Rio de Janeiro, em 1964. Recebeu o
"John Simon Guggenheim Memorial
Foundation Fellowship", em 1980. Artista mul-
tidisciplinária, tem obras apresentadas em todo
o mundo, há mais de vinte anos. Tem-se dedi-
cado atualmente à produção de vídeos. Ensinou
em várias instituições, inclusive na Austin
Access Cable Television, em Austin, Texas; no
Museu de Arte Contemporânea, Universidade
de São Paulo; e na Universidade Federal de
Minas Gerais, Brasil. Reside em Austin, Texas.

Selected Solo Exhibitions / Exposições Individuais

1968 Petite Galerie, Rio de Janeiro

1976 Museu de Arte Moderna de Rio de
Janeiro, Rio de Janeiro

1978 Arte Multiple Gallery, Austin, Texas

1985 Archer M. Huntington Gallery,
Austin, Texas

1988 Brazilian Culture Symposium (invited
artist), Haverford College, Haverford,
Pennsylvania

1989 Women & Their Work Gallery,
Austin, Texas

1992 Donnel Media Center, New York
Public Library, New York

Museu de Arte Contemporânea de
São Paulo, São Paulo

Galeria Paulo Figueiredo, São Paulo

Centro Cultural da Universidade
Católica, Rio de Janeiro

Selected Group Exhibitions / Exposições Coletivas

1963 Salão Nacional de Arte Moderna, Rio de
Janeiro

1965 Semana de Arte Contemporânea,
Universidade Católica, Rio de Janeiro

1966 Salão de Arte Moderna de Brasília,
Brasília, Brazil

1967 Salão de Ouro Preto, Ouro Preto,
Brazil

Biennal des Jeunes, Paris

1968 Damarco Gallery, Edinburgh,
Scotland

1969 Salão Nacional de Arte Moderna, Rio
de Janeiro

Bienal Internacional de Arte de São
Paulo, São Paulo

1970 Instituto Cultural Americano-
Brasíléiro, Rio de Janeiro

1972 Salão Nacional de Arte Moderna, Rio de
Janeiro

1973 *Panorama da Arte Brasileira,* Museu de
Arte Moderna de São Paulo, São Paulo

1974 Artists' Meeting Place, London

1975 IV Exposición Internacional de Vídeo,
Centro de Arte y Communicación,
Buenos Aires, Argentina

1976 *Alternative 2,* Spazio Gallery,
Montecatini, Italy

Bickard Bottinelli Gallery, Kassel,
Germany

V International Open Encounter on
Video, Antwerp, Belgium

Biennale Internzionale di Venezia,
Venice

1978 *Eight Assemblies,* Pratt Institute,
Brooklyn, New York

1979 *Other Child Book,* Znak Gallery,
Bialystok, Poland

1980 Annual Festival of the Avant-Garde,
New York

1981 *Bill Board Show,* Recife, Brazil

XI Ann Arbor Film Festival, Ann
Arbor, Michigan

1982 *Latin American Women Artists,* Bronx
Museum, New York

1983 *Film as Installation,* The Clocktower
Gallery, New York

V Annual Artists as Filmmakers, AIR
Gallery, New York

1984 II Démonstration International de
Video, Montbéliard, France

Latin American Film Showcase,
Public Theater, New York

1985 *Collaborations,* Alternative Museum,
New York

1987 Texas Sculpture Symposium, San
Antonio, Texas

1986 International Film and TV Festival,
Rio de Janeiro

1988 *Relay Zone* (video screening), Art
Institute, Kansas City, Missouri

A Different Place, Laguna Gloria
Museum, Austin, Texas

First Texas Triennial, Contemporary
Arts Museum, Houston, Texas

1989 Texas Show at Dallas Film and Video
Festival, Dallas, Texas

Here and There, PS1 Museum, The
Clocktower Gallery, New York

1990 *The Revered Earth,* Contemporary Art
Museum, Houston, Texas (traveling
exhibition)

International Latin Film and Video
Festival, San Antonio, Texas

1991 *Counter-Colonialism,* Centro Cultural
de la Raza, San Diego, California

1992 *Vozes da Diaspora,* Pinacoteca do
Estado de São Paulo, São Paulo

American Bride of the Sun, Koninklijk
Museum, Belgium

1993 Mexican Museum, San Francisco,
California

*UltraModern: The Art of Contemporary
Brazil,* The National Museum of
Women in the Arts, Washington, D.C.

Exhibition Checklist

Frida Baranek

Untitled (Curtain), 1990
Sem Título (Cortina)
Iron, 96 x 126 x 87 in.
Collection João Carlos
de Figueiredo Ferraz

Untitled, 1989
Sem Título
Iron, 87 x 47 x 39 in.
Collection Marcantonio
Vilaça - Museu de Arte
Contemporânea da
Universidade de
São Paulo

Untitled, 1991
Sem Título
Iron, 43 x 39 x 75 in.
Courtesy Gabinete de
Arte Raquel Arnaud
São Paulo

Sleeping in Venice, 1990
Dormindo em Veneza
Iron and marble
63 x 79 x 79 in.
Courtesy Gabinete de
Arte Raquel Arnaud
São Paulo

Maria Bonomi

**Ballad of Terror, 1970
(first state)**
Balada do Terror
Engraving, 90 x 47 in.
Collection of the artist

**Ballad of Terror, 1970
(second state)**
Balada do Terror
Engraving, 90 x 47 in.
Collection of the artist

**Ballad of Terror, 1970
(third state)**
Balada do Terror
Engraving, 90 x 47 in.
Collection of the artist

Sappho I, 1987
Engraving, 90 x 47 in.
Collection of the artist

Leda Catunda

The Liver, 1990
O Fígado
Mixed media on
canvas with fabric and
formica,102 in. diameter
(upper circle); 32 in.
diameter (lower circle)
Collection of the artist

Orange Tongues, 1991
Línguas Laranjas
Mixed media on
canvas with fabric
106 x 79 in.
Collection of the artist

Five Circles, 1992
Cinco Círculos
Acrylic on fabric
87 in. diameter
Collection of the artist

Lygia Clark

Animal, 1959
Bicho
Aluminum
24 in. diameter
Collection Maria
Cristina Burlamaqui

Animal, 1959
Bicho
Aluminum
24 in. diameter
Collection Maria
Cristina Burlamaqui

Animal, 1960
Bicho
Aluminum
Collection Maria
Cristina Burlamaqui

Unity 3, 1959
Unidade 3
Painted wood
12 x 12 in.
Collection Maria
Cristina Burlamaqui

Unity, 1959
Unidade
Painted wood
12 x 12 in.
Courtesy Gabinete de
Arte Raquel Arnaud
São Paulo

Cocoon, 1958
Casulo
Iron, 12 x 12 in.
Courtesy Gabinete de
Arte Raquel Arnaud
São Paulo

Cocoon, 1958
Casulo
Iron, 12 x 12 in.
Courtesy Gabinete de
Arte Raquel Arnaud
São Paulo

Egg, 1958
Ovo
Mixed media on
wood,13 in. diameter
Collection Hector
Babenco

**Modulated Surfaces 2,
1958**
Superfícies Moduladas 2
Mixed media on wood
16 x 32 in.
Courtesy Gabinete de
Arte Raquel Arnaud
São Paulo

**Modulated Surfaces 6,
1958**
Superfícies Moduladas 6
Mixed media on wood
35 x 12 in.
Courtesy Gabinete de
Arte Raquel Arnaud
São Paulo

**Modulated Surfaces 3,
1958**
Superfícies Moduladas 3
Mixed media on wood
33 x 33 in.
Courtesy Gabinete de
Arte Raquel Arnaud
São Paulo

**Modulated Surfaces 5,
1957**
Superfícies Moduladas 5
Painted wood
31 x 27 in.
Collection Fúlvia e
Adolpho Leirner

**Modulated Surfaces 1,
1957**
Superfícies Moduladas 1
Painted wood
34 x 24 in.
Collection Fúlvia e
Adolpho Leirner

Animal
Bicho
Metal
12 x 8 1/4 x 8 1/4 in.
Courtesy Gabinete
de Arte Raquel
Arnaud, São Paulo

Clementina Duarte

**Jewelry for an
Ultramodern Princess**
*Joia para uma Princesa
Ultra-moderna*
Mixed media with
gold and silver

Anna Bella Geiger

Visceral Series
Série Visceral

Throat, 1967
Garganta
Mixed media on
paper, 28 x 24 in.
Collection of the artist

Eye, 1967
Olho
Mixed media on
paper, 21 x 29 in.
Collection of the artist

**Torso/Occidental
Organ, 1967**
Tronco/Orgão Ocidental
Mixed media on
paper, 31 x 20 in.
Collection of the artist

Ear and Q-Tip, 1968
*Limpeza de Ouvido com
Cotonete*
Mixed media on
paper, 22 x 28 in.
Collection of the artist

**... and the bowels
dived into the deep
blue sea, 1968**
*... e as vísceras mergu-
lharam num profundo
mar azul*
Mixed media on
paper, 32 x 23 in.
Collection of the artist

Meat on a Carving Tray, 1969
Carne na Tábua
Mixed media on paper, 34 x 23 in.
Collection of the artist

Trouble Spot Series
Série Local da Ação

Untitled (Darkness), 1976
Sem Título (Trevas)
Mixed media on paper, 30 x 22 in.
Collection of the artist

Trouble Spot 1, 1979
Local da Ação 1
Mixed media on paper, 30 x 22
Collection of the artist

Trouble Spot 2, 1979
Local da Ação 2
Mixed media on paper, 30 x 22 in.
Collection of the artist

Trouble Spot 4, 1979
Local da Ação 4
Mixed media on paper, 30 x 22 in.
Collection of the artist

Trouble Spot 5, 1978
Local da Ação 5
Mixed media on paper, 30 x 22 in.
Collection of the artist

Trouble Spot 6, 1980
Local da Ação 6
Mixed media on paper, 30 x 22 in.
Collection of the artist

Trouble Spot 7, 1980
Local da Ação 7
Mixed media on paper, 30 x 22 in.
Collection of the artist

Trouble Spot 8, 1980
Local da Ação 8
Mixed media on paper, 30 x 22 in.
Collection of the artist

Trouble Spot 08,1980
Local da Ação 08
Mixed media on paper, 30 x 22 in.
Collection of the artist

Trouble Spot 9, 1980
Local da Ação 9
Mixed media on paper, 30 x 22 in.
Collection of the artist

Trouble Spot 01,1979
Local da Ação 01
Mixed media on paper, 22 x 30 in.
Collection of the artist

Trouble Spot 10,1980
Local da Ação 10
Mixed media on paper, 22 x 30 in.
Collection of the artist

Trouble Spot 11,1980
Local da Ação 11
Mixed media on paper, 22 x 30 in.
Collection of the artist

Trouble Spot 12,1980
Local da Ação 12
Mixed media on paper, 22 x 30 in.
Collection of the artist

Trouble Spot 02,1979
Local da Ação 02
Mixed media on paper, 22 x 30 in.
Collection of the artist

Mapa Mundi/Trouble Spot, 1977
Mapa Mundi/Local da Ação
Mixed media on paper, 22 x 30 in.
Collection of the artist

Trouble Spot 21,1982
Local da Ação 21
Engraving, 31 x 45 in.
Collection of the artist

Trouble Spot 23,1991
Local da Ação 23
Mixed media on paper, 24 x 45 in.

Trouble Spot 24,1991
Local da Ação 24
Mixed media on paper, 24 x 45 in.
Collection of the artist

Trouble Spot 25,1991
Local da Ação 25
Mixed media on paper, 24 x 45 in.
Collection of the artist

Trouble Spot 19,1991
Local da Ação 19
Mixed media on paper, 31 x 45 in.
Collection of the artist

Trouble Spot 20,1979
Local da Ação 20
Mixed media on paper, 16 x 45 in.
Collection of the artist

Trouble Spot/Last Frontier, 1985
Local da Ação/última Thulé
Mixed media on paper, 31 x 45 in.
Collection of the artist

Notebook Series
Série Cadernos

New Atlas I, 1977
Novo Atlas I
6 pages, xerox and serigraph
8 x 12 in.
Collection of the artist

New Atlas II, 1977
Novo Atlas II
6 pages, xerox and serigraph
8 x 12 in.
Collection of the artist

On Art,
Sobre a Arte
6 pages, xerox and serigraph
8 x 10 in.
Collection of artist

Untitled, 1990
Sem Título
Oil stick on paper, 35 x 24 in.
Courtesy Paulo Figueiredo Gallery São Paulo

Untitled, 1990
Sem Título
Oil stick on paper, 35 x 24 in.
Courtesy Paulo Figueiredo Gallery São Paulo

Untitled, 1990
Sem Título
Oil stick on paper, 35 x 24 in.
Courtesy Paulo Figueiredo Gallery São Paulo

Untitled, 1990
Sem Título
Oil stick on paper, 35 x 24 in.
Courtesy Paulo Figueiredo Gallery São Paulo

Untitled, 1990
Sem Título
Oil stick on paper, 35 x 24 in.
Courtesy Paulo Figueiredo Gallery São Paulo

Untitled, 1990
Sem Título
Oil stick on paper, 35 x 24 in.
Courtesy Paulo Figueiredo Gallery São Paulo

Movement
Movimento
Iron and wood, 59 x 24 x 24 in.
Collection Paulo Figueiredo Gallery São Paulo

Jac Leirner

Names, 1989
Mixed media
15 x 79 x 14 in.
Collection
Marcantonio Vilaça

Duty Free, 1989
Mixed media with
plastic bags
79 x 28 in.
Collection Ricard
Takeshi Akagawa

Duty Free, 1989
Mixed media with
plastic bags
118 x 14 x 3 in.
Collection Marta e
Rubens Schahin

Beatriz Milhazes

*Regards to Vilo and
Erico. A Hug and Kiss
from your Ana Luiza,
1992*
*Lembrança a Vilo e Érico.
Um beijo e um abraço da
sua Ana Luiza*
Mixed media on
canvas
75 x 65 in.
Collection Sabu Cortini

*Why Does a Paunch
Occur?, 1992*
Perché Vienne la Pancia?
Mixed media on
canvas, 59 x 53 in.
Collection Camargo
Vilaça Gallery
São Paulo

Child with Drum, 1992
Menino com Tambor
Mixed media on
canvas
47 1/4 x 59 in.
Collection Camargo
Vilaça Gallery
São Paulo

Tomie Ohtake

Untitled, 1992
Sem Título
Acrylic on canvas
79 x 59 in.
Collection of the artist

Red, 1992
Vermelho
Acrylic on canvas
79 x 67 in.
Collection of the artist

Fayga Ostrower

Itamaraty Series
Série Itamaraty

Untitled, 1968
Sem Título
Mixed media on paper
41 x 16 in.
Collection José Mindlin

Untitled, 1968
Sem Título
Mixed media on paper
41 x 16 in.
Collection José Mindlin

Untitled, 1968
Sem Título
Mixed media on paper
41 x 16 in.
Collection José Mindlin

Untitled, 1968
Sem Título
Mixed media on paper
41 x 16 in.
Collection José Mindlin

Untitled, 1968
Sem Título
Mixed media on paper
41 x 16 in.
Collection José Mindlin

Untitled, 1968
Sem Título
Mixed media on paper
41 x 16 in.
Collection José Mindlin

Untitled, 1968
Sem Título
Mixed media on paper
41 x 16 in.
Collection José Mindlin

Lygia Pape

*The Book of
Creation, 1959*
O Livro da Criação
18 pieces, gouache
and cardboard
on wood
12 x 12 x 4 in.
Courtesy Camargo
Vilaça Gallery
São Paulo

*The Book of Time,
1960*
O Livro da Tempo
365 pieces, gouache
on wood
6 x 6 x 1 in. each
Courtesy Camargo
Vilaça Gallery
São Paulo

Rosângela Rennó

*Stations of the Cross
(Violent acts against
power), 1992*
*Via Crucis
(Atentado ao Poder)*
15 black-and-white
photographs, acrylic
and flourescent bulb
14 x 120 x 4 in.
Collection of the artist

*Different Ages of
Woman, 1992*
*Diferentes Idades da
Mulher*
9 black-and-white
photographs, wall
texts and perfume
24 x 31 in. each
Collection of the artist

Obituary, 1991
Obituário
Photo negatives,
black velvet and
polyester resin
47 x 31 in.
Collection of the artist

Obituary, 1991
Obituário
Photo negatives,
black velvet and
polyester resin
47 x 31 in.
Collection of the artist

Mira Schendel

Poetry Series, 1965
Série Poemas
Mixed media on
rice paper
18 1/2 x 9 in.
Collection Ada Clara
Dub Schendel Bento

Poetry Series, 1965
Série Poemas
Mixed media on
rice paper
18 1/2 x 9 in.
Collection Ada Clara
Dub Schendel Bento

Poetry Series, 1965
Série Poemas
Mixed media on
rice paper
18 1/2 x 9 in.
Collection Ada Clara
Dub Schendel Bento

Poetry Series, 1965
Série Poemas
Mixed media on
rice paper
18 1/2 x 9 in.
Collection Ada Clara
Dub Schendel Bento

Poetry Series, 1965
Série Poemas
Mixed media on
rice paper
18 1/2 x 9 in.
Collection Ada Clara
Dub Schendel Bento

Poetry Series, 1965
Série Poemas
Mixed media on
rice paper
18 1/2 x 9 in.
Collection Ada Clara
Dub Schendel Bento

Poetry Series, 1965
Série Poemas
Mixed media on
rice paper
18 1/2 x 9 in.
Collection Ada Clara
Dub Schendel Bento

aaa Series, 1965
Série aaa
Mixed media
on rice paper
18 1/2 x 9 in.
Collection Ada Clara
Dub Schendel Bento

aaa Series, 1965
Série aaa
Mixed media
on rice paper
18 1/2 x 9 in.
Collection Ada Clara
Dub Schendel Bento

aaa Series, 1965
Série aaa
Mixed media
on rice paper
18 1/2 x 9 in.
Collection Ada Clara
Dub Schendel Bento

aaa Series, 1965
Série aaa
Mixed media
on rice paper
18 1/2 x 9 in.
Collection Ada Clara
Dub Schendel Bento

aaa Series, 1965
Série aaa
Mixed media
on rice paper
18 1/2 x 9 in.
Collection Ada Clara
Dub Schendel Bento

Refrigerators and
Architecture
Series, 1964
Série Geladeiras e
Arquitetura
Mixed media
on rice paper
18 1/2 x 9 in.
Collection Ada Clara
Dub Schendel Bento

Refrigerators and
Architecture Series,
1964
Série Geladeiras e
Arquitetura
Mixed media
on rice paper
18 1/2 x 9 in.
Collection Ada Clara
Dub Schendel Bento

Refrigerators and
Architecture
Series, 1964
Série Geladeiras e
Arquitetura
Mixed media on
rice paper
18 1/2 x 9 in.
Collection Ada Clara
Dub Schendel Bento

Refrigerators and
Architecture
Series, 1964
Série Geladeiras e
Arquitetura
Mixed media on
rice paper
18 1/2 x 9 in.
Collection Ada Clara
Dub Schendel Bento

Refrigerators and
Architecture
Series, 1964
Série Geladeiras e
Arquitetura
Mixed media
on rice paper
18 1/2 x 9 in.
Collection Ada Clara
Dub Schendel Bento

Refrigerators and
Architecture
Series, 1964
Série Geladeiras e
Arquitetura
Mixed media
on rice paper
18 1/2 x 9 in.
Collection Ada Clara
Dub Schendel Bento

Writings Series, 1965
Série Escritas
Mixed media
on rice paper
18 1/2 x 9 in.
Collection Ada Clara
Dub Schendel Bento

Writings Series, 1965
Série Escritas
Mixed media
on rice paper
18 1/2 x 9 in.
Collection Ada Clara
Dub Schendel Bento

Writings Series, 1965
Série Escritas
Mixed media
on rice paper
18 1/2 x 9 in.
Collection Ada Clara
Dub Schendel Bento

Writings Series, 1965
Série Escritas
Mixed media
on rice paper
18 1/2 x 9 in.
Collection Ada Clara
Dub Schendel Bento

Small Bits Series, 1972
Série Toquinhos
Mixed media
on rice paper
18 1/2 x 9 in.
Collection Ada Clara
Dub Schendel Bento

Small Bits Series, 1973
Série Toquinhos
Mixed media
on rice paper
18 1/2 x 9 in.
Collection Ada Clara
Dub Schendel Bento

Small Bits Series, 1972
Série Toquinhos
Mixed media
on rice paper
18 1/2 x 9 in.
Collection Ada Clara
Dub Schendel Bento

Small Bits Series, 1972
Série Toquinhos
Mixed media
on rice paper
18 1/2 x 9 in.
Collection Ada Clara
Dub Schendel Bento

Small Bits Series, 1972
Série Toquinhos
Mixed media
on rice paper
18 1/2 x 9 in.
Collection Ada Clara
Dub Schendel Bento

Small Bits Series, 1972
Série Toquinhos
Mixed media
on rice paper
18 1/2 x 9 in.
Collection Ada Clara
Dub Schendel Bento

Small Bits Series, 1972
Série Toquinhos
Mixed media
on rice paper
18 1/2 x 9 in.
Collection Ada Clara
Dub Schendel Bento

Circular Graphic,
1973
Objeto Gráfico Circular
Letraset on acrylic
8 1/2 in. diameter
Collection Ricard
Takeshi Akagawa

Square Graphic,
1968-72
Objeto Gráfico Quadrado
Letraset on acrylic
8 x 8 in.
Collection Ricard
Takeshi Akagawa

Rectangular Graphic,
1973
Objeto Gráfico Retangular
Letraset on acrylic
18 x 4 in.
Collection Ricard
Takeshi Akagawa

Rectangular Graphic,
1971
Objeto Gráfico Retangular
Letraset on acrylic
18 x 9 in.
Collection Ricard
Takeshi Akagawa

Regina Silveira

*Velox (Motorcycle),
1993*
Plastic and Ink
39 x 79 in.
Collection of the artist

*Working drawing,
1991*
Ink on paper
19 x 25 in.
Collection of the artist

*Working drawing,
1991*
Ink on paper
19 x 25 in.
Collection of the artist

*Working drawing,
1991*
Ink on paper
19 x 25 in.
Collection of the artist

*Working drawing,
1991*
Ink on paper
19 x 25 in.
Collection of the artist

*Working drawing,
1991*
Ink on paper,
19 x 25 in.
Collection of the artist

Ana Maria Tavares

The Parchment, 1991
O Pergaminho
Painted steel
56 x 49 x 55 in.
Collection of the artist

Two Rosaries, 1991
Dois Rosários
Painted steel
106 x 79 x 20 in.
Collection of the artist

Some Birds, 1991
Alguns Pássaros
Steel, 43 x 55 x 28 in.
Collection of the artist

Rugs, 1991
Tapetes
Mixed media with
steel plates,
velvet, wood and
polyurethane
76 x 68 x 2 in. each
Collection of the artist

Amélia Toledo

Fruit of the Sea I, 1982
Fruto do Mar I
Polyester mold,
acrylic, sand and
glass, 11 1/2 x 12 in.
diameter
Collection of the artist

Fruit of the Sea II, 1983
Fruto do Mar II
Polyester mold,
acrylic and iron
9 x 5 in. diameter
Collection of the artist

*Filling the Hollow,
1982*
O Cheio do Oco
Seashell, silicon,
rubber mold, glass
and wood
11 1/2 x 7 x 4 in.
Collection of the artist

*The Inside of Your
Ear, 1982*
O Avesso da sua Orelha
Acrylic, seashell, gold
and optical lens
11 1/2 x 11 1/2 x 4 in.
Collection of the artist

Regina Vater

*Multi-media
Installation*